타이포그래피는 들려야 한다
타이포그래피는 느껴져야 한다
타이포그래피는 체험되어야 한다

헬무트 슈미트

타이포그래피 투데이
typography today

2010년 3월 2일 초판 인쇄
2010년 3월 15일 초판 발행
주간 문지숙, 편집 정은주
마케팅 김헌준, 이지은, 강소현
출력 스크린출력센터, 인쇄 천일문화사
펴낸곳 (주)안그라픽스
413-756 파주시 교하읍 문발리 파주출판도시 532-1
전화 031-955-7766(편집) / 031-955-7755(마케팅)
팩스 031-955-7745(편집) / 031-955-7744(마케팅)
이메일 agbook@ag.co.kr
홈페이지 www.agbook.co.kr
등록번호 제2-236(1975.7.7)

ISBN 978-89-7059-363-0 (03600)

타이포그래피 투데이

기획 디자인
헬무트 슈미트

옮긴이
안상수

기고
볼프강 바인가르트
빔 크로우웰
스기우라 고헤이
프랑코 그리냐니
존 케이지
헬무트 슈미트

전재
에밀 루더
커뮤니케이션 또는 형태로서의
타이포그래피

디자인 도움
노은유
니콜 슈미트

출판
안그라픽스

펴낸이
김옥철

typography today

concept and design
Helmut Schmid

translator
Ahn Sang-Soo

contributions
Wolfgang Weingart
Wim Crouwel
Kohei Sugiura
Franco Grignani
John Cage
Helmut Schmid

includes the essay
Typography as
Communication and form
by Emil Ruder

design assistant
Noh Eunyou
Nicole Schmid

published by
Ahn Graphics Ltd.

publisher
Kim Ok-Chyul

볼프강 바인가르트
Wolfgang Weingart
1941년 2월 독일에서 태어나 1963년 스위스 도제 과정을 마쳤다. 1968년부터 바젤디자인학교에서 타이포그래피를 가르쳤으며, 아민 호프만의 초청을 받아 1974년부터 1996년까지 브리사고에서 열린 예일 여름 포로그램에서 그래픽 디자인을 지도했다. 지난 30년간 유럽, 남북 아메리카, 아시아, 오스트레일리아, 뉴질랜드에서 강연과 강의를 했다. 여러 미술관과 사설 갤러리에 작품이 영구 소장되었으며, 스위스문화재단부에서 수차례 디자인 상을 받았다.

국제적으로 전시된 그의 출판물과 포스터는 수많은 디자인과 관계 서적과 잡지에 소개되고 있다. 1978-1999년에 AGI 회원이었으며, 1970-1988년에 〈TM Typographische Monatsblätter〉의 편집 위원을 지내면서 교육 시리즈 『타이포그래피 프로세스』, 와 TM/커뮤니케이션』을 20회 이상 담당했다. 상상력과 통찰력을 독려함으로 이힌 디자이너 바인가르트는 학생들에게도 스스로 배우게끔 가르친다.

그의 실험적 타이포그래피 작업은 20세기 후반 수십 년의 디자인 흐름에 영향을 미쳤다. 『타이포그래피-타이포그래피로 가는 나의 길』 (라스뮐러출판사, 2000)

나의 형태학적 타입케이스 :

실험적 타이포그래피 1	글자 심벌 타이포그래피 9	스위스 타이포그래피 17	관료적 타이포그래피 25
구토 타이포그래피 2	익살스러운 타이포그래피 10	환상적 타이포그래피 18	사진 합성 타이포그래피 26
선사인 타이포그래피 3	M 타이포그래피 11	글자사이 타이포그래피 19	그리기 타이포그래피 27
종교적 타이포그래피 4	개미 타이포그래피 12	갈겨쓴 타이포그래피 20	사진 타이포그래피 28
필적 감정인 타이포그래피 5	식자 도판 타이포그래피 13	목록 타이포그래피 21	이지적 타이포그래피 29
반복 타이포그래피 6	클립아트 타이포그래피 14	벽지 타이포그래피 22	사람을 위한 타이포그래피 30
우주적 타이포그래피 7	5분 타이포그래피 15	계단식 타이포그래피 23	가운데맞추기 타이포그래피 31
활자 공방 파일럿 타이포그래피 8	타자기 타이포그래피 16	상징적 타이포그래피 24	정보 타이포그래피 32
			기타 등등 타이포그래피

(1979년 12월 23일 바젤과 뮌헨 사이의 기차 안에서 서투른 영어로 쓰다.)

친애하는 헬무트 슈미트 : 만약 내게 작은 기쁨을, 그러니까 크리스마스 전야의 하루를 선물하려는 마음이 있다면, 내가 타자한 이 글을 그대로 인쇄해 주시오. 끝내 숙달하지 못한 탓에 철자와 문장이 실수투성이인 별난 영어인 줄 알지만.

오래전 '나에게 타이포그래피란 무엇인가'에 대해 써 달라고 했지요. 한마디로 답하면, 모든 것이오. 왜 모든 것이냐 하면

내가 날활자 조판을 배웠기 때문이오.

내가 디자인한 것 중에서 타이포그래피 요소를 조금밖에 찾아낼 수 없는 것이라도 내게는 타이포그래피요.

이 점이 나와 다른 타이포그래피의 차이오.

나는 독단적인 인간이 아니라서 경직된 견해 따위는 전혀 없소. 따라서 다른 사람들이 틀리다고 생각하는 것일지라도 내게는 옳을 수 있다오.

그럼 나의 특별한 타이포그래피 작업 분야를 보여 드리지요.

이것이 그 목록이오.

보시다시피 나는 좋아하는 분야에서 무엇이든 하고 싶소.

이 목록에 내가 좋아할 만한 것을 얼마든지 덧붙여도 좋소.

이런 나의 개방적 자세는 치홀트, 루더, 게스트너 (좋을 대로 이름을 넣으세요)와 같은 독단적 타이포그래퍼들과 다르오.

그들은 모두 대단한 타이포그래퍼지만 지독한 독단주의자들이오. 나는 늘 1920년대의 타이포그래피가 멋지다고 생각하오.

그들은 그저 단순한 타이포그래피가 아니라 냉철한 머리와 함께 마음까지 지닌 작인이며 제도 있는 발견자들이기 때문이오.

엘 리시츠키, 피트 즈바르트를 비롯하여 많은 사람들이 그렇소.

오늘날 내가 안타깝게 여기는 것은 타이포그래피 분야에서 아무것도 일어나지 않는다는 사실이오. 아마도 뉴욕의 루발린 씨가 엉터리 작품으로 약간의 활기를 일으키고 있소.

(내가 보기에 그는 진짜 미국 타이포그래퍼의 대표자이고 그가 자신의 스타일을 창조한 점을 훌륭하다고 생각하오.)

모든 새로운 타이포그래피 양식을 찾으려 한다는 패션한 흥네쟁이 원숭이들은 1970년대 초기의 바젤 바인가르트 스타일을 연상시킨다오.

문츠, 본벨 등 많은 미국 디자이너들이 그렇소.

다가올 10년을 위해 무엇인가를 구축할 새로운 영향력이 필요하오. 그것은 어쩌면 원시 민족에게서 올지도 모르오.

〈아이디어〉를 위한 주제, '나에게 타이포그래피란 무엇인가.' '에 판해 더는 쓸 말이 없소. 나는 철학을 말하는 것을 좋아하지 않소.

일하는 것이 좋소.

이야기하거나 쓰기보다는 해내는 쪽이 성격에 맞소.

〈아이디어〉의 타이포그래피 특집이 새로운 관점을 던지는 의미 깊은 것이 되기를 바라오.

1979년 12월 23일 뮌헨에서
볼프강 바인가르트

볼프강 바인가르트
타임케이스 1 : 1969
내 인생에 관한 텍스트적 해석
타임케이스 2 : 1970
의미 있는 독일어 낱말 다섯 개

1

2

GROSSARTIG

SAUFEN

KOTZEN

TOLL

HITZE

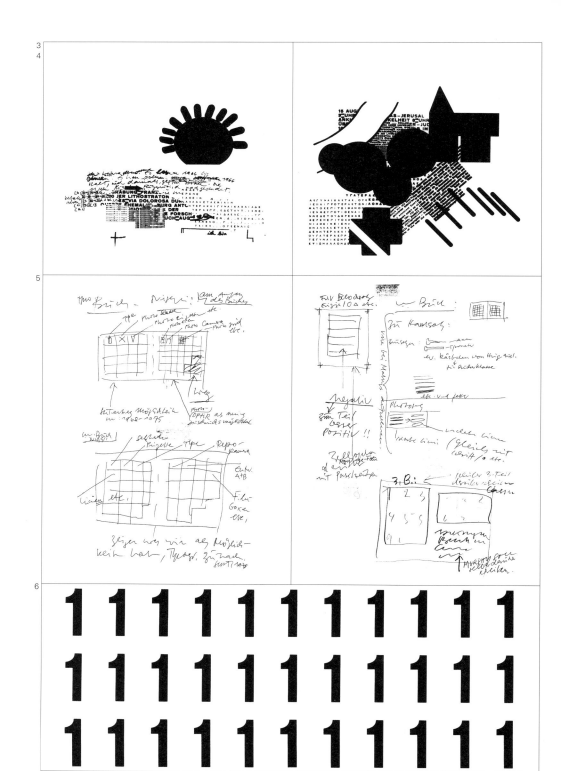

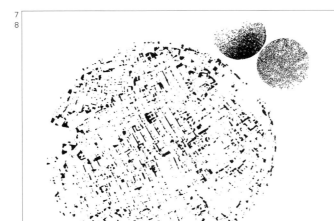

FLYİNG

E ·
T ·
E ɪ N · P

ÜBEL.
SALÜ.
LÜMMEL.
Glühweh.

We are concerned, but hardly inspired. A further priority of this typographer is that he remain between all viewpoints. He is not a practicing typographer, and basically, not really a theoretician, but in his ignorance, an idealist. He sits between all viewpoints and takes much relish in that fact. He cultivates it. This infuses him with productivity. His unique contradictions make him prolific. (Of course, Weingart would say "instinctive" rather than prolific.)

"We live in a bactracture, tasteless era, and I endeavor, in opposition to this, to work with this kind of typography" writes Weingart and yet, he destroys the classic Swiss Typography: distorted, reversed, obstructed, stretched, and squashed typography, he explores in his experiments, incessant attempts, and design probes. But something more than marked out, stretched, and distorted victor, is obvious: Weingart's continuity of axis.

He has developed into a demanding teacher with a resolved theme, derived from his difficult points of his own personal typo-

Typographisches Bewußtsein ist engagiertes Experimentieren und kritische Distanz.

Oder:
Unter welchen Umständen diese Publikation zustande kam.

Beobachtungen **Feststellungen Forderungen**

1 Zur Verfügung stand lichste Aufgabe, Typographie zu zeigen und weiterzugeben, sehe ich darin, dem Interessierten relativ alle Möglichkeiten zu zeigen, die in einer Werkstatt stecken. Das sind Materialien und technische Möglichkeiten. Besonders diejenigen, welche sich aus der wechselseitigen Beeinflussung gestalterischer Ideen, typographischer Elemente und technischer Verfahren ergeben. In diesem Zusammenhang ist es von Notwendigkeit, auf die weite Variabilität des typographischen Materials und die Dehnbarkeit seiner Bedeutungsfunktionen hinzuweisen. Leider bleiben entsprechende Untersuchungen meist auf das syntaktische, auf die Beziehung unterschiedlicher gestalterischer Elemente beschränkt. Es wäre daher von Notwendigkeit, die semantischen und pragmatischen Funktionen der Typographie, also die Bedeutung typographischer Zeichen und ihr Funktionieren in Kommunikationsprozessen stärker zu untersuchen und zu behandeln. Doch bereits jetzt reicht die Zeit nicht, mit gründlicher Methodik beizubringen, wie der Schüler mit den gegebenen Möglichkeiten fertig werden kann.

3 Zur Verfügung stand jedem Schüler ein maschinengeschriebenes Manuskript. Unsere Schule kennt keinen Unterricht im Texten. Und auch keine Lehrflächen, in denen Textprobleme behandelt werden. Die Schüler können aus diesen Gründen die selbstkonzipierten Texte in die Typographie-Werkstatt mitbringen. Die wäre zum Beispiel deshalb sinnvoll, damit die solchen Texte zugrunde liegende Konzeption auch für die Konzeption der Typographie verwendet werden kann. Wäre eine ausgezeichnete Hilfe für die logische Strukturierung eines Textes und für die Bestimmung von Schrift und Satzart wäre. Ohne diese Kenntnis der textlichen Konzeption – also ohne Kenntnis der praktischen Aufgabe und gesplichen Bedeutung eines Textes – bleibt die Typographie auf ihren syntaktischen Möglichkeiten beschränkt. Also: Wenn die semantische und pragmatische Funktion eines Textes erkannt und verstanden sind, können die vielfältigen syntaktischen Möglichkeiten sinnvoll eingesetzt werden.

4 Zur Verfügung standen dem Schüler 4 Wochenstunden, um in der Typographie-Werkstatt zu arbeiten. Für das immer wichtiger werdende Kommunikationsmedium ‹Typographie› sind 4 Wochenstunden anachronistisch. Sie reichen kaum für die Vermittlung handwerklicher Fertigkeiten. Der vorliegende Druck entstand zwischen November 1970 und März 1971. Daran ist abzulesen, daß ein Viertel der Schulzeit dieser Aufgabe geopfert werden mußte. Nicht aus Ignoranz gegenüber anderen Aufgaben, sondern aus Gründen zeitlicher und didaktischer Not. Daran ist weiterhin abzulesen, daß andere dringende Probleme überhaupt nicht behandelt werden konnten. Ich denke beispielsweise an die Aufarbeitung der verschiedenen typographischen Theorien. An nicht-werkliche, sogenannte technische Typographie. An komplexe Typographie-Projekte als Teil visueller Erscheinungsbilder oder Orientierungssysteme. Oder, zum Beispiel er anspruchsvoll: Rasterprobleme und typographische Programme im Verlagswesen. Die Liste ließe sich beliebig fortsetzen.

2 ...punkt für seine Arbeit zu gewinnen. Deshalb wird in meinem Unterricht nicht skizziert. Die typographische Realität ist das abgesetzte Wort. Und nur die zeigt seine Länge, sein Verhältnis zu anderen Wörtern, zum gesamten Text und zum ihn umgebenden Raum mit seinen Begrenzungen. Wenn der Schüler diese didaktischen Motive verstanden und die vermittelten Kriterien begriffen hat, wird er im Sinne der oben geforderten ‹Freiheit› entscheiden können. Und nur wenn er die Funktion dieser Entscheidungsfreiheit in der typographischen Gestaltung verstanden hat, wird er auch die Grundfunktionen der Typographie begreifen. (Im Idealfall, mich einschränken). Ich bin überzeugt, daß wir die Ausbildung an diesen Idealen orientieren müssen.

Die ‹Typographen› waren Schüler mit verschiedenartigen Interessen. Und mit unterschiedlichem Niveau und Ausbildungsstand. Die erste Aufgabe im vorliegenden Heft wurde ausschließlich von Schülern gelöst, die am Anfang ihres Typographie-Unterrichtes standen. Dabei zeigte sich, daß größte Schwierigkeiten beim logischen Gliedern eines Textes auftraten. Diese Erfahrung machte ich mit Klassen der letzten Jahre ebenfalls. Das zeigt, welche komplexe Materie im Fach ‹Typographie› vermittelt wird und wie langwierig dieser Prozeß verläuft. Daher drängt sich immer stärker die Frage auf: Wie kann man Typographie innerhalb von zwei Jahren so vermitteln, daß der Schüler selbständig entscheiden lernt, ein gegebenes Manuskript in einen typographischen Entwurf umzusetzen? **Erste Voraussetzung** dafür scheint mir das Gefühl absoluter Entscheidungsfreiheit zu sein. Freilich eine Freiheit, unter der mehr die Verfügbarkeit der typographischen Möglichkeiten zu verstehen ist. Und Entscheidungen, die aus der Aufgabe und diesen Möglichkeiten abgeleitet werden. Da jede Entscheidung, die weitgehend durch Vorlieben, Unkenntnis und Unverständnis bestimmt wird, die also weitgehend schon zuvor feststeht, kann beim Umsetzen eines Textes in Typographie eine Fehlentscheidung sein. Auch das muß der Schüler lernen zu erkennen, um daraus vielleicht einen neuen Ansatz **2**

5 Zur Verfügung stand ein Lehrer, der (bei 20 Schülern) pro Schüler und Woche 10 Minuten investieren kann. Mit 10 Minuten pro Schüler und Woche ist es unmöglich, auf die natürlichen individuellen Probleme jedes Schülers einzugehen. Was im Hinblick auf die Probleme kreativen Gestaltung und die wirksame Vermittlung von Fertigkeiten mir unbedingt notwendig erscheint. Zudem waren die Klassen überfüllt, wodurch das Niveau der Ausbildung nicht verbessert wurde. Eine Beobachtung, die durch die Arbeiten in dieser Publikation teilweise bestätigt wird. Einheitsware erhält, wenn die Möglichkeiten für Differenzierungen knapp sind. Das soll nicht heißen, daß das Niveau dieser Arbeiten hier ausschließlich von der Überfüllung der Klassen beeinflußt ist. Aber eine größere Variationsbreite von zeitlicher und thematischer Ausbildung hätte sich sicher positiv auf die Schüler und den hier gezeigten Arbeiten ausgewirkt.

Diese Publikation sollte vor allem zur Diskussion beitragen. Arbeiten sichtbar abzubilden, um sie kommentarlos sich selbst zu überlassen – dazu ist der vorliegende Druck nicht gedacht. Er soll vielmehr Probleme zeigen, die bei der Reflexion über einen bestimmten Ausbildungszeitraum und die darin entstandenen Arbeiten auftauchten. Deshalb erlaube ich mir diese Beobachtungen, Feststellungen und Forderungen. Sie sollten im Einzelnen noch konkretisiert und diskutiert werden. Der Prozeß einer breiten Meinungsbildung erscheint mir hier wichtiger als die Vorstellung fertiger Meinungen. W. Weingart, Basel im März 1971. **6**

Meine Unterrichts-Konzepte für die Typographie: **1. Versuch** einer Definition

Separatdruck aus ‹Beiträge zum typographischen Design› B 10, AGS Basel / Schweiz 1971

13

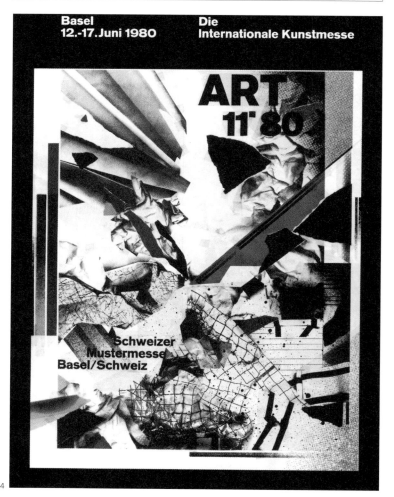

Basel 12.-17. Juni 1980
Die Internationale Kunstmesse
ART 11'80
Schweizer Mustermesse Basel/Schweiz

14

© 1979 by Weingart

Distributed by Verlag Arthur Niggli AG CH 9052 Niederteufen/Switzerland

Niggli Limited Publishers

ISBN 3 7212 0126 4

Printed and manufactured in Switzerland

Projekte Volume 1

Projects

Verlag Arthur Niggli AG

15

16

17

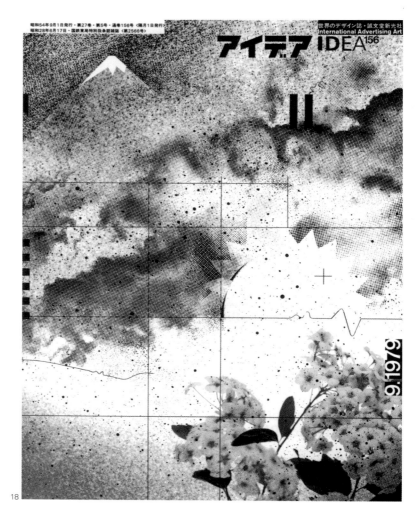

18

Meine Kriterien beim typographischen | **Experimentieren** | orientieren sich vor allem | an visuellen Qualitäten. | Also hat mein Begriff | von ‹experimenteller Typographie› etwas mit | Bildern, zu tun. also mit Graphik

Nicht zuletzt stellen die gezeigten Beispiele ehrwürdige typographische «Gesetze», die in Wirklichkeit bequeme Ideologien sind, in Frage

Durch das Experiment suche ich neue Gestaltungselemente und nicht nur die bekannten neu zu arrangieren.
Zu diesem Begriff ‹Experiment› gehört, daß die klassischen Spielregeln der Typographie aufgehoben sind.

19

20

Prière de ne pas plier
Nicht biegen
AZ 9000 St.Gallen 1
Schweizer Graphische Mitteilungen
Typographische Monatsblätter
Revue suisse de l'Imprimerie
Verlag Zollikofer & Co. AG St. Gallen

Heft						Heft					
1	2	3	4	5		1	2	3	4	5	
6.7	8.9	10	11	12		6.7	8.9	10	11	12	
1972						1973	Richtlinien für die Klischee-Montage und Druck				

W. Weingart :

Die 14 Umschläge für die Typographischen Monatsblätter St. Gallen
1972
1973

23

schon scheiße. schon
schon scheiße. schon
schon scheiße. schon
schon scheiße. schon
schon scheiße. schon
schon scheiße. schon

22

24

Manfred Maier — Die Grundkurse an der Kunstgewerbeschule Basel, Schweiz

1 2 3 4

Haupt	Band 1	Gegenstandszeichnen / Modell- und Museumszeichnen / Naturstudien
	Band 2	Gedächtniszeichnen / Technisches Zeichnen/Perspektive / Schrift
	Band 3	Materialstudien / Textilarbeit / Farbe 2
	Band 4	Farbe 1 / Graphische Übungen / Räumliches Gestalten

25

27

26

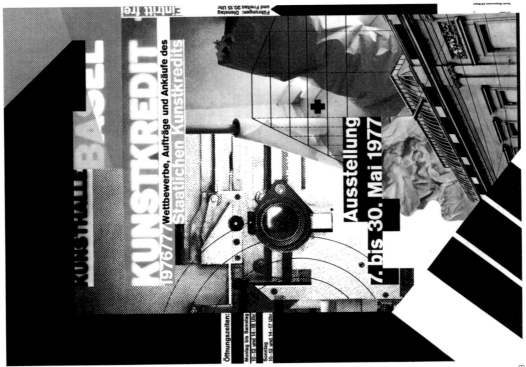

Projekte.

Weingart:
Ergebnisse aus dem Typographie-Unterricht an der Kunstgewerbeschule Basel, Schweiz.

| Projekt I | James Faris. Werkzeug, Arbeitsmethode: Eine ‹typographische› Bildkonfrontation in 26 Collagen. | Vorwort von Armin Hofmann |
| Projekt II | Gregory Vines. Das Tor in Bellinzona: Ideen, Skizzen, Entwürfe. Die 6 Umschläge für die ‹Typographischen Monatsblätter› 1978. | |

Projects.

Weingart:
Typographic Research at the School of Design Basle, Switzerland.

| Project I | James Faris. Tool, Process, Sensibility: Images of Typography in 26 Collages. | Introduction by Armin Hofmann |
| Project II | Gregory Vines. The Gate in Bellinzona: Ideas, Sketches and Designs. The 6 Covers for the ‹Typographische Monatsblaetter›, 1978. | |

Verlag Arthur Niggli AG

30

© 1976 by Weingart CH 4001 Basle 1/Switzerland Post Office Box

How Can One Make Swiss Typography?

Theoretical and practical typographic results
from the teaching period 1968-1976 at the School of Design Basle.

*

Fourth Reproduction

The manuscript and visual material
(* as of April 1976)

were for lectures given during the years 1972 and 1973 at selected colleges and universities in the United States, Switzerland and West Germany.

(*The text and especially the visual material will undergo slight changes with respect to the most recent work results).

First German Edition: 20.1.1972/? Cop. — Second German Edition: 29.3.1972/35 Cop. — Third German Edition: 30.10.1972/50 Cop. — Fourth German Edition: 30.3.1973/50 Cop. — Fifth German Edition: 19.10.1973/30 Cop. — Sixth German Edition: 1.4.1976/100 Cop.
First English Edition: 23.6.1972/? Cop. — Second English Edition: 30.12.1972/35 Cop. — Third English Edition: 19.10.1973/50 Cop. — Fourth English Edition: 1.4.1976/100 Cop.

31

Programme d'exposition de Didacta 81:

Équipement scolaire général et installations de travaux spécifiques
Matériel d'usage courant
Cartes et images murales, tableaux scolaires et accessoires
Collections et modèles
Appareils de démonstration et installations de travaux spéciaux
Moyens audio-visuels et électroniques
Didactiques: software
Livres, revues et jeux didactiques
Divers

Didacta finds devotees.

Objectives:

The aim of Didacta is to contribute on three levels.
Firstly:
to create conditions for the optimal contact between educational materials manufacturers, distributors and consumers.
Secondly:
apart from the material, economic level, to make the subject "school" a news item, by means of seminars, accompanying technical meetings, special displays and contact promoting events.
Thirdly:
to intensify the international exchange of experience on all matters of education, by means of suitable events, locations and programme planning. More and more exhibitors are enjoying great success with so-called workshops within their exhibition stands. If you are planning such a workshop, we shall be pleased to include your workshop subject in our printed programme of events.

Advantages of the location:

The 18th Didacta is the fourth of these fairs to be taking place in Basel. This in accordance with the ruling (carried out) of the Eurodidac members to hold the educational materials fair regularly in different European cities.
The last Didacta held in Basel (namely the 14th in 1974) showed that the location of Basel offers excellent conditions and undeniably basic advantages, not only for the market, but above all for export-oriented manufacturers of educational materials.
Basel has an international airport, Swiss, French and German railway stations, direct connections to the European motorway network and last but not least a dynamic and efficient exhibition organisation.

Significance:

Who does not know Didacta? Ask a teacher, a headmaster, a politician responsible for educational matters, a specialist for personnel training, an expert on education technology, kindergarten teachers, pedagogues and sociologists, pupils, students and parents who are interested in scholastic matters: the answer "educational materials fair" will not be long in coming.
Didacta, the International Educational Materials Fair enjoys superb reputation among exhibitors and visitors all over the world. Not without reason has it developed into the most important and largest international trade fair for educational materials and teaching technology.

Development:

The success of Didacta is founded on years of careful groundwork by the European Association of Educational Materials Manufacturers and Distributors, Eurodidac, as well as by the DLV and the fair organisation responsible for each event.
On the basis of previous experience, more than 700 exhibitors are expected at the 18th Didacta in Basel. They will be spread over a total stand area of nearly 26,000 m², divided into exhibition groups, and can count on over 70,000 trade visitors from 80 countries.

32

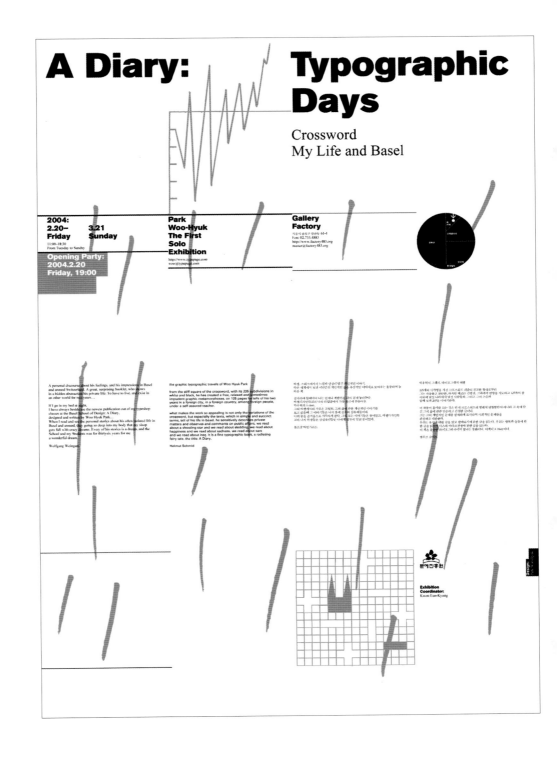

A Diary:

Typographic Days

Crossword
My Life and Basel

2004:
2.20– **3.21**
Friday **Sunday**
11:00-18:30
From Tuesday to Sunday

Opening Party:
2004.2.20
Friday, 19:00

Park
Woo-Hyuk
The First
Solo
Exhibition
http://www.typpage.com
woora@typpage.com

Gallery
Factory
서울시 종로구 창성동 61-1
Fon: 02.733.4883
http://www.factory483.org
master@factory483.org

A personal discourse about his feelings, and his impressions in Basel
and around Switzerland. A great, surprising booklet, who shows
in a hidden abstraction his private life: To have to live, and exist in
an other world for two years...

If I go in my bed at night,
I have always beside me the newest publication out of my typeshop
classes at the Basel School of Design: A Diary,
designed and written by Woo Hyuk Park...
When I read and see the personal stories about his often isolated life in
Basel and around, they going so deep into my body that my sleep
gets full with crazy dreams. Every of his stories is a dream, and the
School and my Students was for thirtysix years for me
a wonderful dream.

Wolfgang Weingart

the graphic typographic travels of Woo Hyuk Park

from the stiff square of the crossword, with its 225 subdivisions in
white and black, he has created a free, relaxed and sometimes
impudent graphic metamorphoses. on 125 pages he tells of his two
years in a foreign city, in a foreign country, among foreign people,
under a self assured teacher.

what makes this work so appealing is not only the variations of the
crossword, but especially the texts, which in simple and succinct
terms, tell of his life in basel. he sensitively describes private
matters and observes and comments on public affairs. we read
about a shooting star and we read about sledding, we read about
happiness and we read about sadness. we read about sars
and we read about iraq. It is a fine typographic book, a radiating
fairy tale. the title: A Diary.

Helmut Schmid

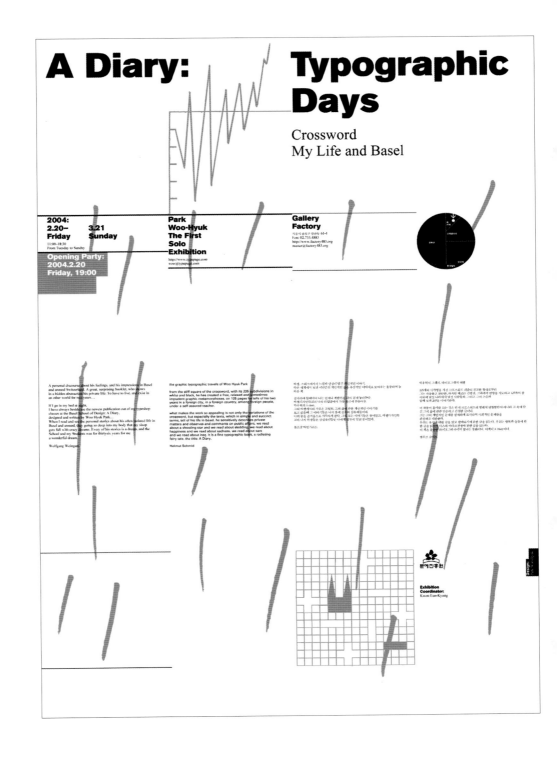

Exhibition
Coordinator:
Kwon Eun-Kyung

사진 : 와타노 시게루

빔 크로우얼 Wim Crouwel
1928년 네덜란드 그로닝겐에서
태어나 그로닝겐과 암스테르담의
미술공예학교에서 공부했다.
암스테르담 토탈디자인사와
공동 창립자 겸 대표로서
네덜란드의 현대적 타이포그래피
스타일에 이바지한 걸출한
디자이너이다.
그의 암스테르담미술관
포스터와 도록 디자인은
기존 양식에 대한 도전이었다.

1967년에는 브라운관 CRT에
맞는 새로운 알파벳을 제안했다.
크로우얼은 암스테르담
공예연구소에서 가르치면서
델프트공과대학 교수와
린던왕립미술학교 객원 교수를
역임했다. 로테르담의 보에이만스
반뵈닝언미술관 관장을 지냈고
1994년부터 암스테르담에서
프리랜서로 일하고 있다.
베르크만상, 스텝프스카상,
피트즈바르트상 등을 수상.
영국 명예 왕립 공예 디자이너.
1957년부터 AGI 회원.
타이포문두스
20/2의 심사위원을 역임했다.

빔 크로우얼 :
실험적 타이포그래피와 실험의 필요성

실험적 타이포그래피와 그밖의 진보적 타이포그래피의
차이점은 무엇일까? 이른바 실험적 타이포그래피라는 것은
대부분 현대적 경향의 틀을 넘지 않는 범위의
또 다른 조형 연습에 지나지 않는다. 이런 실험 중 소수만이
근본적 문제를 담고 타이포그래피에 관한
기초 논의 대상이 된다.
이해를 돕기 위해서 경계를 긋는 것이 좋겠다.

진정한 의미에서의 타이포그래피 실험은 20세기 초에 와서야
미래파, 다다이즘, 구성주의 등과 함께 시작되었다.
이때 형태와 문맥을 통합한다는 아이디어는 아주 분명한 방식으로
표현되었다. 작가와 시인이 더 명확히 자기를 표현하고자
텍스트를 형상화하려고 시도한 시대이다.

그 조기(이미 1897년경) 사람들 가운데 스테판 말라르메는
저서 『주사위 던지기』(1897)에서 일반적인 문장을
짧은 낱말 묶음으로 쪼개서 낱쪽에 군데군데 끼워 주는 시도를 했다.

```
SOIT
        que
                l'Abîme

    blanchi
        étale
            furieux
                sous une inclinaison
                    plane désespérément
                                        d'aile
                                        la sienne
                                par

                    avance retombée d'un mal à dresser le vol
                        et couvrant les jaillissements
                            coupant au ras les bonds

                        très à l'intérieur résume
        l'ombre enfouie dans la profondeur par cette voile alternative
                                jusqu'adapter
                                    à l'envergure

            sa béante profondeur en tant que la coque
                            d'un bâtiment

                    penché de l'un ou l'autre bord
```

이 새로운 타이포그래피의 움직임은 독자적으로 시작된 것이 아니었다. 1910년경 모든 문화적 정황이 예술 분야에서 일련의 중요한 운동을 통해 변화하기 시작했다.

언어의 인쇄 형태인 타이포그래피는 생각을 전달하는 가장 중요하면서도 기능적인 수단의 하나이다. 따라서 늘 전반적인 문화 유형을 뚜렷이 반영한다. 그러나 20세기 이전에 타이포그래피는 아직 독립된 예술 형태가 아니었다. 그러므로 지금부터 논하려는 '실험적 타이포그래피'란 텍스트의 가독성을 우선시하는 일차적 기능을 무시한 타이포그래피라고 보아도 좋다. **실험적 타이포그래피와 기능적 타이포그래피는 어느 정도까지는 서로 대립한다.**

실험적 타이포그래피는 문화 유형을 반영할 뿐만 아니라 우선 자기를 반영한다. 어떤 타이포그래피 해결법을 찾기 위한 실험을 했다면, 다시 말해 리서치를 했다면 이미 그것은 실험적 타이포그래피라고 말할 수 없다. 실험적 타이포그래피는 절대 어떤 문제의 해결로 귀결되지 않는다.

이 점을 제대로 이해하기 위해서 실험적 타이포그래피를 타이포그래피 리서치라는 의미에서의 실험과 나누어 보자. 전자는 전혀 제어할 수 없는 미지의 결과로 나아간다. 후자는 주어진 문제에 대한 더 나은 해결로 나아간다. 따라서 실험적 타이포그래피는 언어 타이포그래피의 본디 의미에서 글로 표현하는 사고의 정통적 담당자일 수가 없다. 오히려 그 자체가 예술이고 순수한 표현 수단이다. 실험적 타이포그래피는 현재 '구체시'라 불리는 것과 밀접한 관계가 있다.

1910–1920년경 역사적 예술 혁명의 초창기 화가, 시인, 디자이너들을 보면 실험적 타이포그래피와 기능 추구를 우선시하는 실험의 차이가 확실히 드러난다. 예를 들어 아폴리네르, 마리네티, 차라, 슈비터스, 판 두스뷔르흐 등 주로 미래파와 다다의 작품은 전자에 속하고 엘 리시츠키, 로드첸코, 그리고 이후 피트 즈바르트, 얀 치홀트, 헤르베르트 바이어의 작품은 후자에 들어간다.

타이포그래피에서 기본적으로 다른 이 두 갈래 방향이 지금도 존재한다.

구어체의 대부분은 여전히 순수한 실험적 타이포그래피이다. 빌 샌드베르흐의 『익스페리멘타 타이포그라피카』, 존 케이지와 디터 로트의 시각 작업물, 어떤 의미로는 한나 다보벤의 '읽고' 등이 그 예이다.

한편 디자이너들은 더 나은 타이포그래피 해결법을 알아내고자 타이포그래피 실험을 한다.

가장 눈에 띄는 예로, 타이포그래피의 기본에 관한 저술도 한 바 있는 칼 게르스트너가 타이포그래피에 왜상화법 歪像畫法을 적용한 실험, 가독성 문제를 명확하게 보기 위해 글자의 일부를 제거한 브라이언 코의 실험, 공간과 지면을 절약하기 위해 색안경을 이용한 판 데 베르흐의 '캐피탈 트린 타이포그래피' 실험이 있다. 헬스와 에반스의 기계 인식용 알파벳과 나의 CRT 표시용 알파벳 실험도 들 수 있다.

더 최근에는 볼프강 바인가르트의 작품과 이 책의 편집인 헬무트 슈미트의 작품이 그렇다. 그러나 둘 다 내가 말한 두 방향이 중간에서 작업하고 있다. 그들의 작품 일부는 기능성의 문제 해결이고 일부는 자기표현에 가깝다.

21쪽: 『주사위 던지기』의 펼침쪽. 스테판 말라르메가 글을 쓰고 배열했다.
250×324mm
파리 1897

22쪽: 『실험 타이포그래피』의 펼침쪽. 오르테가 이 가세트의 『대중의 반란』에서 글을 인용했다.
빌 샌드버그
145×210mm
암스테르담 1943

23쪽: 브라이언 코
가독성 실험을 위한 글자의 재거된 부분.
『시각적 글자』 허버트 스펜서
런던 1968

빔 크로우얼이 디자인한
브라운관 표시를 위한 새로운
알파벳
암스테르담 1967

the state is

 neither consanguinity

 nor linguistic unity

 nor territorial unity

nor proximity of habitation

it is nothing

material inert fixed limited

it is pure dynamism

the will to do something in common

and thanks to this

the idea of the state is bounded by no physical limits

ortega y gasset: the revolt of the masses, 1930

물론 실험적 타이포그래피와 기능적 실험을 구별하기
상당히 어려울 때가 있다. 이 분야가 본질적으로 시각에 관한
것임을 생각하면 당연한 일이다. 이미 시각화된 것과
앞으로 발견될 것은 자연히 서로에게 영향을 준다.

**때로 가장 개인적인 자기표현에서 아주 기초적인 것이
발견되는가 하면 아주 기본적인 비주얼 리서치를 하다가
뜻하지 않은 표현이 나오기도 한다.**

그러므로 한 사람이 양쪽에서 활동하는 것도 매우 당연하다.

이 시점에서 디자이너들이 리서치 결과 얻은 것을 거의
모든 전혀 깨닫지 못한다는 사실에 주목하고 싶다.
디자이너는 일종의 과학적 리서치 결과처럼 타당한 결론에
그저 순수한 직관으로 도달할 때가 적지 않다. 한편 디자이너는
동시대 문화 정황을 의식하고 존중한 나머지, 그가 발견한 것을
강조하려고 과장하는 경향이 있다.

내가 보기에 이러한 경향은 타이포그래픽 디자인 중에서도
영향력 있는 작품에 많이 나타난다. 과장된 말투 때문에
가독성과 쉬운 이해를 추구하는 디자인 본래의 목적이 종종
가려져 버린다. 그러나 만약 이 과장 요소가 없었다면
그 작품은 그만큼 주의를 끌지 못하고 개척자적 역할도
할 수 없었을지 모른다. 결국은 순환 논법이다.

**어찌 되었든 실험과 리서치 모두 향상 필요하다. 과장된 말이나
자기표현이 필요한 것과 마찬가지로 분명하다.
앞으로의 발전을 위해 모두가 중요한 역할을 하기 때문에.**

그러나 명확성과 정확한 이해를 위해 자기표현과 리서치는
어디까지나 구별해야 한다고 나는 생각한다.

암스테르담, 1980

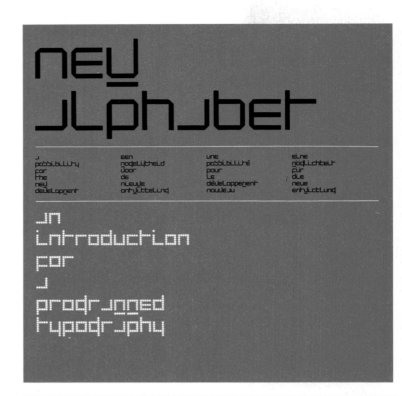

25쪽: 스크린 영점에서
생기는 왜곡을 역으로 이용한
알파벳. 암스테르담의
포도르미술관을 위해 만들어진
글꼴이지만 현재
디지털 폰트로도 이용할 수 있다.
디자인 빔 크로우웰
암스테르담 1969

빔 크로우웰은 제3세대 사진
식자로서 혁신 기술에 어울리는,
즉 CRT와 텔레비전 화면에
적합한 새로운 알파벳을 제안했다.
모서리가 비스듬하게 각이 지고
사선이 없이 수직선과
수평선으로만 이루어진
이 알파벳은 생소하면서도 신선한
아름다움을 지닌다.
「뉴 알파벳」의 표지와 내지
250×250mm
디자인 빔 크로우웰
암스테르담 1967

a b c d e museum
f g h ij k fodor
l m n o p
q r s t u
v w x x z

암스테르담시립미술관에서 열린
밤 크로우웰 전시 팸플릿 펼침쪽.
두 가지 그리드들

독립적으로 사용해 두 가지가
동시에 전개되도록 디자인했다.
210×297mm
디자인 밤 크로우웰 1979
암스테르담

27쪽: 암스테르담시립미술관의
〈포름헤어르스〉전 포스터.
정보와 그리드를 함께 인쇄하여
디자인 콘셉트 전체가 드러난다.
그리드에서 영감을 얻은 이 글꼴은
현재 아카타입 스테낼리라는
디지털 폰트로 만들어져 있다.
640×950mm
디자인 밤 크로우웰 1968

네덜란드 PTT에서 발행한
보통 우표 9종 시리즈.
25.5×21mm
디자인 밤 크로우웰
암스테르담 1975–2001

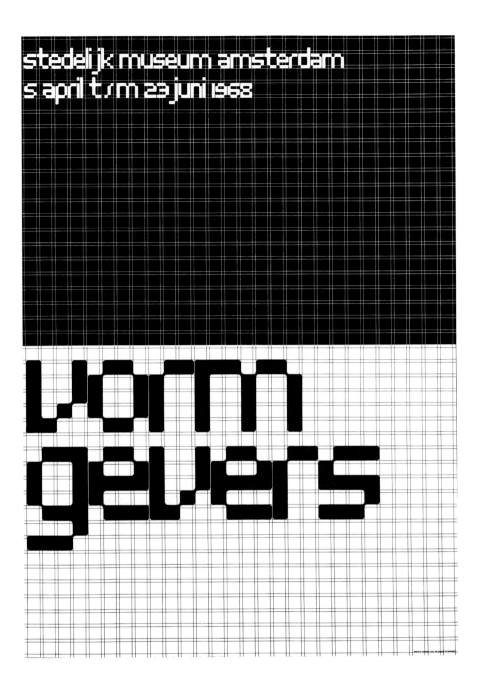

stedelijk museum amsterdam
5 april t/m 23 juni 1968

vorm
gevers

5 c
nederland

10 c
nederland

25 c
nederland

50 c
nederland

65 c
nederland

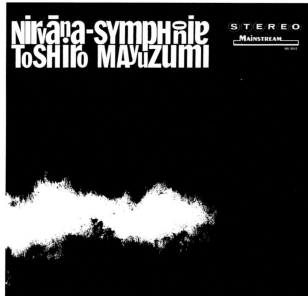

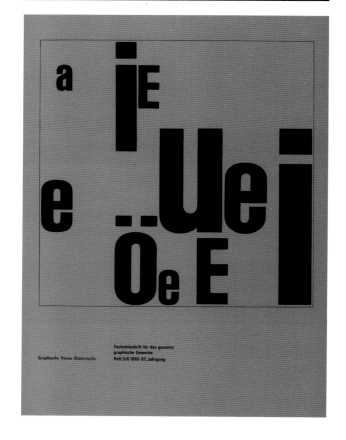

토시로 마유즈미의
'니바나 심포니' 미국 발매용
음반 재킷.
메인스트림 레코드 발매.
악곡명과 작곡가 이름을 이용한
타이포그래피 유희.
315x315mm
디자인 더 컴포징 룸
커버 아트 오노 요코
뉴욕 1960

모음은 언어의 빛깔이다.
오스트리아 무역 잡지
〈Graphische
Revue Oesterreichs〉를 위한
표지 디자인. 잡지 이름 중
모음자들을 리듬감 있게 배열했다.
230x310mm
디자인 더 컴포징 룸
바젤 1965

29쪽: 취리히미술공예관
〈포토몽타주 존 하트필드〉전
포스터.
905x1280mm
디자인 한스 루돌프 보스하르트
취리히 1977

영국 록 그룹 섹스 피스톨즈의
음반 재킷. 틀을 깨는
타이포그래피에 반체제적 기개가
엿보인다.
315x315mm
디자인 제이미 리드
런던 1977

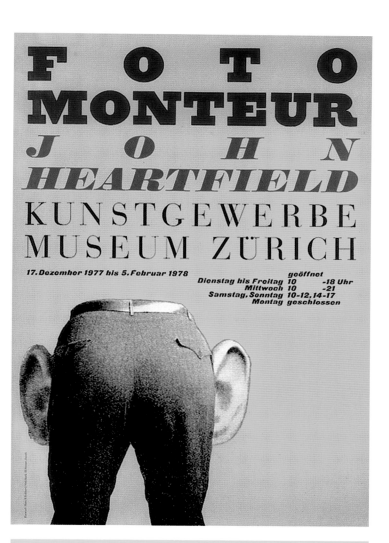

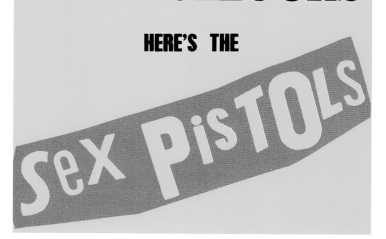

두 가지 타이포그래피로 변주한
탄생 알림 카드. 즉각적인
가독성을 노리지 않은 무의식적
디자인이다. 메시지를 겹치고
여백을 극대화하여 새로운 생명,
현대 음악의 악보 모드
별이 총총한 하늘을 연상시킨다.
210×210mm
디자인 헬무트 슈미트

31쪽: 프랑스의 글자 유행에 관한
〈비주얼 랭귀지〉 특집호
표지와 내지 낱쪽. 기사의
가독성을 배려하지 않은 도발적인
타이포그래피가 실려 있다.
서문에서: '여기에 모인 것은
비과학적이고 더없이 명상적인
프랑스 글자의 현재형이다.'
151×227mm
디자인 캐서린 맥코이
크랜브룩미술학교 1978

월간지 펄셉트. 두 개의 단색 면이
본래 텍스트가 들어가는 부분을
차지하고 텍스트는 마진에 놓인다.
제목, 작가, 디자이너 이름은
면 안쪽 구석에 넣어 강조했다.
141×207mm
디자인 요코오 다다노리
도쿄 1969

1988년부터 1992년까지 〈옥타보〉
16쪽짜리 잡지 7권과 시디롬
1장으로 발행된
〈옥타보 Octavo〉 표지.
사문에서: 〈옥타보〉는
타이포그래피에 관한
동시대적·역사적 문제를 토론하는
진지한 포럼 역할을 하는
독립된 출판물을 보고 싶다는
열망에서 태어난 잡지이다.

반투명 재킷을 씌운 〈옥타보〉
2호와 3호의 표지는 중중직
타이포그래피로 디자인되었다.
2호에는 한스 루돌프 루츠의
'타이포그래피로서의 이미지'에서
많은 이미지를 도입한
작품을 넣었다.
(옥타보: 8절판. 규격 종이를
작자으로 세 번 접어 8장
16쪽으로 만든 인쇄물 편형)
210×297mm
디자인과 편집 옥타보
(사이먼 존스틴, 마크 홀트, 마이클
버크, 해미시 뮤어)
런던 1986 1987

33쪽: 중중직 타이포그래피로
이루어진 레터헤드.
바깥 지역 번호와 이메일 주소를
알려 주는 방식이 이지적이다.
세심하게 타자친 글자가 레터헤드
디자인의 일부이다.
215×275mm
디자인 에이프릴 그레이먼
로스엔젤레스 2000

APRIL GREIMAN
620
MOULTON AVENUE

NUMBER 211
LOS ANGELES
CALIFORNIA 90031

NEW AREA CODE
323
213 227 1222

NEW FAX #
323 227 8651

FAX 213 2278651

6, July 2000

NEW E-MAIL : GREIMANSKI @ APRILGREIMAN.COM

A PURELY SCIENTIFIC APPROACH

(a fact !)

(a fiction !)

GREIMANSKI @ APRILGREIMAN.COM

APRILGREIMAN.COM

E-MAIL : GREIMANSKI @ AOL

WWW

E-MAIL : GREIMANSKI @ AOL
WWW : APRIL GREIMAN.COM

> > Helmut Schmid
 Tarumi-cho 3-24-14-707
 Suita-shi Osaka-fu
 Japan

 Hi there!

 Well, brief as it was, it was great to see you in Frankfurt. I
 enjoyed seeing your presentation, even in German without the
 translation. Always seems that Swiss design needs no translation.
 And Ruder, well, he was really something of a genius!

 I am remembering that you said you had some 'dog-eared' copies of
 your sweet little publication. Please send me one or two, if you
 have them and tell me how many Swiss francs to forward to you to
 reimburse. OK? Oh please!

 See you next time, somewhere, someplace great.

 Take care,

 April Greiman

35쪽: 플럭서스 아티스트
닥 하긴스의 『foew+ombwhnw』
펼침쪽. 종교서적처럼 디자인한
이 책은 네 개의 컬럼이 동시에
진행하도록 배열했다.
책 내용을 파이하려면 처음부터
끝까지 네 번은 읽어야 할 것이다.

그녀나 다른 요소들을
서로 대조하려면
내 컬럼을 동시에 읽어야 한다.
140×195mm
디자인 닥 하긴스
뉴욕 1969

도서 영화 전용인 듯한 반이 영화관
신문 광고. 영화 제목과 영화관
이름들이 저마다 활자체, 글자사이,
굵기를 달리해 서로 경쟁하고 있다.
실제 크기(부분)
디자인 크로닌 차이릉
빈 1971

Autokino. 8: Wiegenlied vom Totschlag

1 Burg. FRANCOIS TRUFFAUTS — Bes. wertv. Orig.F. — 1/43,1/45,1/47,1/49: **Domicile Conjugal**

Elite. 1/43, 1/45, 1/47, 1/49: **Die Pechvögel** (ab 14) S. Davis jr. Peter Lawford

Forum. James Bond 007 — **Jagt Dr. Ko** — 1/44, 6, 1/49: Sean Connery

Gartenbau. DIE **Frau des Priesters** S. Loren (2.W.) M. Mastroianni — 1/44, 6, 1/49:

Imperial. 1/43, 1/45, 1/47, 1/49: **Balduin, Schrecken** von St. Tropez*) LOUIS DE FUNES

Kärntner. **Ringo kommt zurück** Giuliano Gemma — 9,11,1,3,5,7,9:

KREUZ 1/11, 1/21, 1/13, 1/15, 1/17, 1/19: DER LUSTIGE SEX-SPASS FÜR ALLE! SIEGFRIED UND DAS SAGENHAFTE LIEBESLEBEN DER NIBELUNGEN

Kruger. DER **schärfste aller Banditen** Frank Sinatra — 9,11,1,3,5,7,9:

Künstlerhaus. DER STÄRKSTE FILM HENRY MILLERS **STILLE TAGE IN CLICHY** 4. Wochel — 4,1/47,1/49:

Metro. 2 MENSCHEN ERF. IHRE GEHEIM. WÜNSCHE **VOLLENDUNG D. LIEBESTECHNIK** — 1/43,1/45,1/47,1/49:

O. P. 11, 1, 3, **Huckepack** C. Spaak J.-L. Trintignant

Opern. 9,11,1, 3,5,7,9: **KATJA ... ALLE BRAUCHEN LIEBE**

RONDELL aucherk. iemerg. 11, 5z 91 10, 10, 12, 2, 4, 6, 8: Ab 11 Uhr vormittags geöffnet Eintritt frei — UR- u. ALLEINAUFFG. Fb. SEXSCHAU 5. Wo **BEICHTE EINER LIEBESTOLLEN** VOR JEDER VORSTELLUNG: NACKTESTE SEXSCHAU UND NOCH VIEL MEHR ... Einzige „Porno-Bar" im Rondell MIT BEDIENUNG „OBEN OHNE" UND SEXARTIKELVERKAUF

Schottenr. 1/43, 1/45, 1/47, 1/49: **KATJA ... ALLE BRAUCHEN LIEBE**

Tuchlaub. 63 22 33 — UGO TOGNAZZI „BETREUT" 4 DAMEN **Schwestern teilen ALLES** Ein ganz köstliches Lustspiel 2. Woche! — 2,1/45,1/47,3/49:

Urania. Gr. S. **Der Wolfsjunge***) François Truffaut — 1/45,1/47,1/49: Mittl. S. 6, 8: Leo der Letzte (Bes. wertv.)

2 Augarten. 1/45, 1/48: **In d. Schuhen des Fischers***)

Helios. 4, 6, 8: Mutzenbacher, 2. Teil

Luna. Sa. So. 2: Woody u. s. Spießgesellen*) 4, 6, 1/47, 1/49: Stukas über London So.: Immer die verflixten Weiber*)

Lustspielth. Sa. 2: Der Tribun von Rom 6, 1/49: **Die Tote aus der Themse**

Münstedt. 1/43,1/45, 1/47,1/49: **Eine Pistole für Ringo** Giuliano Gemma

Nestroy. 1/44, 1/46, 1/48: Sklavin ihrer Triebe (3/10 Na.)

Panorama. KLAUS KINSKI **2 x JUDAS** — 9,11,1,3,5,7,9:

Studio Planetarium. 1/43: Das tapfere Schneiderlein*) 5, 7: John und Mary „wertvoll"

Praterkleinkino: 10 bis 23: Sklaven des Eros

Tabor. 1/45, 1/47, 1/49: **NANA** frei und freizügig nach EMILE ZOLA

Wohlmut. 1/44, 1/46, 1/48: Das haut den stärksten Zwilling um*)

3 Capitol. 4, 1/47, 1/49: Voyou (J.-L. Trintignant)

Eos. 1/45, 1/47, 1/49: Ch. Bronson: Brutale Stadt

Erdberger. 4, 6, 8: Mädchen beim Frauenarzt

Fasan. 3/44, 6, 1/49: ... und Jimmy ging zum Regenbogen

Gutenberg. 4, 6, 8: F. U. C. K.

KAMMERLICHTSPIELE. SCHWARZENBERGPL. **DIE PORNOBESTIE** — 1/43, 1/45, 1/47, 1/49

Rabenhof. 3/44, 6, 1/49: Run angel run

Rochus. 3, 5, 7, 9: **Tante Trude aus Buxtehude***)

4 Dido. DER LUSTIGE SEX-SPASS FÜR ALLE! SIEGFRIED UND DAS SAGENHAFTE LIEBESLEBEN DER NIBELUNGEN — 1/45, 1/47, 1/49:

Schikaned. 1/45, 1/47, 1/49: **VOYOU** Jean-Louis Trintignant

5 Film-Casino. 1/45, 1/47, 1/49: **RIO LOBO** JOHN WAYNE

Franzens. 57 94 97 4, 6, 8: **Mutzenbacher 2. Teil**

Schlößl. 1/45, 1/47, 1/49: **EROTIK IM BERUF** Sex und Humor

PHONIX. 1/15, 1/17, 1/19: **EIN BULLE SIEHT ROT**

8 Albert. 1/15, 1/17, 1/19: Sonntagskapitäne*)

9 Kolibri. 1/15, 1/17, 1/19: Die goldene Stadt (K. Söderbaum)

Roßauer. 1/15,1/17,3/19: Robin Hood u. seine 10st. Mädchen

Auge Gottes. 1/17, 1/19: DER LUSTIGE SEX-SPASS FÜR ALLE! SIEGFRIED UND DAS SAGENHAFTE LIEBESLEBEN DER NIBELUNGEN

Flieger. 34 83 98 — UGO TOGNAZZI „BETREUT" 4 DAMEN **Schwestern teilen alles** Ein ganz köstliches Lustspiel 2. Woche — So. ab 2:

Heimat. 2, 4, 6, 8. **DIE PORNOBESTIE** Porzellang. 19

Kolosseum. DER **schärfste a. Banditen** Frank Sinatra — 1/12, 1/14, 1/16, 8:

Schubert. 1/13, 1/15, 1/17, 1/19: **Neu!** Ausgefallene Liebesspiele **Sex** IM FRAUEN-GEFÄNGNIS Fbf.

Votivpark. 4, 1/17, 1/19: **Die Pechvögel** (ab 14) S. Davis jr. Peter Lawford

Weltbiograph. 1/15, 1/17, 1/19: Ein Mädchen in der Suppe So. 1/13: Teufelskerle mit Schwert u. Degen*)

10 Amalien. 6, 8: **DIE NACKTE GRÄFIN**

Bürger. 4, 6, 1/49: **Mutzenbacher 2. Teil** Lawman (Burt Lancaster)

Edison. So. 1/13: Untergang der Mohikaner*)

Fortuna. 64 48 175 — Sa. 3: Herkules und Samson (ab 14) 5, 1/48: Bloody Mama So. 3: Der goldene Pfeil*) 5, 1/48: Darling Lili (ab 14)

Hubertas. 4, 6, 8: **Tante Trude aus Buxtehude***)

Kepler. 1/13: Degenduell*) 1/17, 1/19: **LAWMAN** Burt Lancaster So. 1/13: Schwert des Robin Hood*)

Leibniz. 4, 6, 8: **Erotik im Beruf** Taschler-Oberlaa. 6: Schloß in den Ardennen

11 Lichtbildbühne. 4, 1/47, 1/49: Tante Trude aus Buxtehude*)

Rex. 1/44, 1/46, 1/48 **Erotik im Beruf** Sex und Humor

Simm. Filmth. 1/15, 1/17, 1/19: **Loch in der Stirn**

12 Hetzendorfer. 3/44, 6, 1/49: Wer singt muß sterben (L. Tag) Schloß. 4, 1/47, 1/49: Rio Lobo (John Wayne)

Haydnpark. 1/45, 1/47, 1/49: **Lawman** Burt Lancaster

TREFFPUNKT Schönbr. Str. 175 83 75 93 — 4, 6, 8: **Tante Trude aus Buxtehude***)

13 Auhof. 82 21 22 6, 8. Die Maske des Hexenjägers Lainz. 4, 6, 8 Brutale Stadt (Ch. Bronson)

Park. 4,1/47,1/49: **Wendekreis des Krebses**

14 Breitenseer. 4, 6, 8: African Queen*) H. Bogart Gloriette. 1/45, 1/47, 1/49: Revolte der Gladiatoren

Fischer. Sa. nur 1/13: Bonanza, sie ritten wie der Wind 3/47, 1/49: **EROTIK IM BERUF**

Fischer. So. nur 10 Uhr vorm.: DUCK, SONNTAGSJÄGER*) So. nur 1/13: Schatz im Silbersee (K. May, P. Brice)

Schönbr. 1/15, 1/17, 1/19: **Balduin** SCHRECKEN VON LOUIS ST. TROPEZ*) DE FUNES So. 1/13: Herkules gegen Odysseus

15 Abbazia. So. ab 1/13: **EROTIK IM BERUF**

Apollo. 1/44, 1/46, 1/48, 9: Adios Sabata

Club-West. **KATJA ... ALLE BRAUCHEN LIEBE** Mariahilfer Straße 133, vis-à-vis v. Westbahnhof Täglich 9, 11, 1, 3, 5, 7, 9. Telephor 83 13 53

Felber. 4, 6, 8: Das große Glück*) So.: Immer die verflixten Weiber*)

Handl. 6, 8: **EROTIK IM BERUF**

Maxim. 1/47, 1/49: **Wendekreis d. Krebses**

Raimund. 1/45, 1/47, 1/49: **Freddy: D. Fahrt i. Abenteuer**

Schwegler. 1/45, 1/47, 1/49: **Ein Mädchen IN DER Suppe**

Tivoli. 83 49 642 4, 6, 8: G. PHILIPP, P. LÖWINGER, F. MULIAR **Mein Vater, der Affe u. ich***) So. 1/13: Tim & Struppi im Sonnentempel*)

16 Trianon. 2, 4, 6, 8: Ja, ja die Liebe in Tirol*) So.: Die goldene Stadt (K. Söderbaum)

Odeon. 1/15, 1/17, 1/19: **WER lacht, lacht AM BESTEN***) U. Glas R. Black So.: Höllenhunde

Thalia. 1/15, 1/17, 1/19: Ein Mädchen in der Suppe

WELTSPIEGEL. **Die nackte Gräfin**

17 HVK. 2, 4, 6, 8: Rio Lobo (John Wayne)

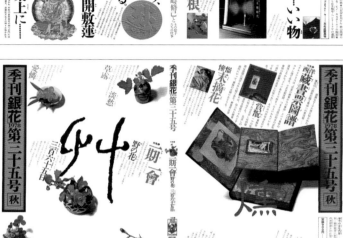
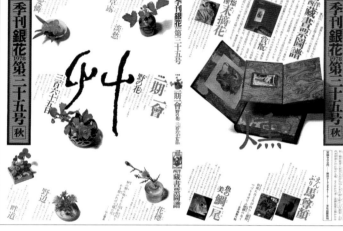

[글자 속에 깃든 소리를 듣는다]
일본의 전통·현대 생활 공예를
소개하는 계간지 표지 디자인.
벌써 30년이 넘어서
130호 이상을 발행했다. 매호의
특집 내용을 앞표지에 싣는다.
뒤표지에 시나 계 끝이내
소개한다. 인체의 모두 기운을
집약한다. 인체에 나타나는 것이
얼굴이라는 설이 있다.
〈긴가銀花〉 표지는 전체 내용을
유기적으로 요약하여 잡지의
'얼굴'을 부여하는 활자를
또한 76포인트의 작은 활자를
3원색으로 분해,
겹침 인쇄로 차현하여
기믐표처럼 작용하게 한다.

글 내용은 사투리가 심한
장인들의 얼마 민담, 노래 등을
포함한 설화체이다.
기본적인 타이포그래피로는
대부분 명조체를 사용하나
전통적 분위기를 강조한다.
잡지 〈긴가〉는 매년 규칙적으로
디자인 스타일을 바꾼다. 때로는
붓글씨가 표지에 등장해
자리를 잡고 단단한 덩어리를
만다. 글자들 고유의 묵소리에
귀를 기울여 보자.

잡지 〈긴가〉 표지, 분카출판사.
오프셋 4도
180×250mm
디자인 스기우라 코헤이 1977 1978 1980

[중력을 거스르는 부유浮遊 감지]
일본 활자는 네모틀에 들어간다.
세로쓰기도 가로쓰기도
자유로이 할 수 있지만, 판짜기
방향에 따라 역사적으로나
내용상으로 절묘하게 다른 표정이
드러난다.
〈유遊〉8호는 한편으로는
이(슬)림 캘리그래피의 옛 모습을
다른 한편으로 낯서이 자유로움을
반영한다. 글꼴의 다른 글자들이
바람에 달려와 하나하나
독립된 일화로 묻힌다.
아래는 소설의 신문 광고이다.
이텔릭체를 실린 레이아웃이
마야에 취해 부유하는
점은이들이 질주 감각과 동화된다.

큰 글자가 주제에 묵소리를
붙여넣고 비스듬하게 기운다.
세로로 들어간 작은 글자들은
본문을 발췌하여 감성을
중앙에 둔다. 소리 내어 읽게 하는
글자들. 지축을 따르는 중심의
부정. 큰 강조가 또 다른 주제이다.

〈유遊〉8호 표지
고사쿠사
182×257mm
디자인 스기우라 코헤이
도쿄 1975
「한없이 투명에 가까운 블루」
신문 광고
디자인 스기우라 코헤이
도쿄 1976

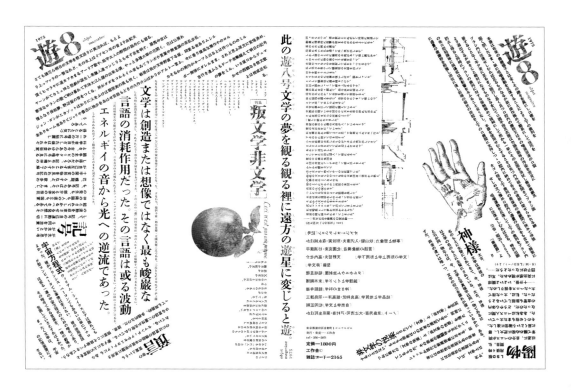

라이프치히 국제 북 페어 특별상,
고단샤 출판문화상 등
국내외 수상 경력이 풍부하다.

스기우라 고헤이 Kohei Sugiura
1932년 9월 도쿄에서 태어나
도쿄예술대학 건축과를 졸업했다.
이른바 '일 거는 타이포그래피'
라고 할 만한 편집 디자인을 통해
일본의 타이포그래피는 물론
아시아에까지 영향을 끼쳤다.
〈타이포그래피 비엔날레
2001, 타이포쯔카〉에서는
특별전이 개최되었으며
독일 울름조형대학 객원 교수를
역임했으며

현재는 고베예술공과대학 및
등 대학의 교수이다.
민간에서 열린 일본 현대 미술전
〈형광-녹화〉, 파리에서 〈사이間〉전
도쿄 할 만한 편집 디자인을 통해
아트 디렉션을 담당했다.
그가 저술하고 디자인한 책으로는
『비주얼 커뮤니케이션』(고단샤),
『문자의 우주』(사케),
『일본의 형태·아시아의 형태』
(산세이도), 『형태의 탄생』
(NHK 출판), 『우주를 삼키다』
(고단샤) 등이 있다.

스기우라 고헤이
한자와 가나: 공명하는 이중성

일본의 글자 체계는 기묘함과 정묘함으로 가득 차
있다. 세계적으로도 희귀한 복합적 체계라 해도 좋다.
한편으로는 중국의 그림 글자에서
나아간 형태인 '한자' 표기가 있고, 다른 한편으로는
그것을 간략화해 낱내글자로 일본화해 버린
'가나' 글자 표현이 병존하며 혼재하기 때문이다.

한자는 3500년 역사를 지닌다. 한편, 가나의 성립과
사용의 역사는 1000년에 못 미친다. 출생 연대가
다른 글자 체계의 공존……
또 한자는 기원전 5세기경부터 사각형 안에
정확히 들어가 수평과 수직으로 분할된 직교축을
기본으로 하는 헤이안교와 같은
구획 도시 구조와도 투영되어있다.

반면 가나는 주 기호와 숨기 글자로서 간결을
지향하고 필세를 존중하며 사각형에 얽매이지 않는
유곡성에 지배된다.
구성 요소도 생략화되어 간다. 이렇게 두 개의
서로 다른 표기 체계는 물과 기름, 음과 양이라고 할
대립적 구성 원리를 내보인다.

2 — 글자가 놓인 지면과 안구의 거리 관계는
한자의 획수 변화와 농도 차이에 따라 달라진다.
획수가 많은 글자를 읽으려면 눈을 접근시켜야 한다.
모든 글자의 농도가 거의 균등한 알파벳에서는
이러한 명시 거리상의 변격적 관계가 발생할 수 없다.
한자 문화권의 독자는 이 때문에 유연한
시점 조정마다 안근 운동에 숙달된다.

안구와 지면의 기본 거리 관계는 글자의 대소 변화에
따라서도 발생한다. 획수가 많고 크기가 작은 한자를
읽기 위해 접근한 눈은 종이의 결을 보고 냄새를
맡는다. 큰 글자를 보다고 열어진 눈은 지면의 구조를
총체적으로 파악한다.

이리하여 글자와 시각 사이에도 E. 홀이 제창한
'근접학proxemics' 적 공간이 존재하게 된다.
이 P공간에서 정체 구조의 표준화와 실체화,
하나의 지면 안에 여러 가지 명시 거리를 중층화하는
시도이다. (37쪽 아래)

3 ― 한자 문화권에는 독특한 '붓글씨' 전통이 있다.
흰 종이 위에 검은색 하나로 자유자재로 그린 한자와
가나를, 글자는 보통 빽지에 검정 잉크로 인쇄된다.
인쇄물을 지배하는 원색 혼합 이론에서
먹은 인체 3원색을 완전히 겹쳐서 얻는다.
검정색이야말로 색을 지닌다.
검정색은 모든 스펙트럼을 내포한다. '붓글씨'는
한 자 한 자 다른 고유의 속도로 쓴다. 글자는 속도를
갖는다. 팽창 우주 안의 별들이 적방편이(赤方偏移)에
스펙트럼을 지니듯이 글자 둘레에도 고유 속도에
걸맞게 색 편이가 스며든다. (40-41쪽)

4 ― 글자는 음성의 소용돌이 속에서 생겨났다.
글자들은 고유의 소리를 지닌다.
고대 일본의 '언령 言靈'은 인간의 발성과
우주의 기가 공명하여 탄생시킨 예감이었다.
중국에서 한자는 영기를 일태한 주력(呪力)에
가득 찬 도구 이상의 존재였다.
글자들을 그 발생 당시의 힘이 넘치는 모습으로
되돌린다. 사회화 · 균정화한 활자와 자유로운 모습을
지닌 고대 글자의 공존……(36쪽 아래)

일본 글자에서의 타이포그래피 자세를
생각해 볼 때 위에서 말한 이중성이 여러 국면에서
같은 내부 문제를 동반해 나타난다.
위점어 말하면 활판술의 성립 이후 서구 문화 속에서
연마된 타이포그래피를 떠받치는 사상과는 위상을
달리하는 이중 표기에 대한 독자적 시점이 요구된다.
지금부터 내 나름대로 파악한 일본의
특징과 그것에 내 접근을 서너 가지 열거해 보겠다.

1 ― 한자의 구성 요소 수는 일정하지 않다. 1획에서
80획 가까이 이르는 그림 요소가 같은 사각형 안에
들어간다. 이 때문에 드러내야 하는 이미의
차이가 동시에 농도 차로 나타난다.
문장을 읽으려는 인구는 의미를 내재한 한자어름
빛이 농도 차로 재빨리 검출해 간다.
결국 농도 한자와 가나가 섞인 글은 조판했을 때이 난잡함
대신 자연스러운 가독성을 획득한다. 원래 그림
글자였던 한자의 획수 차를 실려 조판하면
그림이 나타날 때가 있다.(38쪽) 게다가 뜻이 있는
문장으로 그림을 그릴 수도 있다.
이것은 한자를 그 고향인 도상적 세계로
되돌리려는 시도이다.

41쪽: 도쿄 판화 비엔날레 포스터
도쿄국립근대미술관
그라비어 3도
소프트 포커스 촬영
무광 잉크
728×1300mm
디자인 스기우라 고헤이
도쿄 1972

소설 「골월」의 본문 레이아웃
오프셋 4도
세계쇼출판사草月出版
216×285mm
디자인 스기우라 고헤이
도쿄1973

41쪽: 판화전 포스터.
글자 주변에 자기장처럼 번지는
현상이 생겨나 여기저기
흩어진 일러스트레이션에
녹아들어 일체화한다.
글자와 그림을 연속화하려는
시도로 다양한 예술가와 장인들이
'시각'에 관한 금언을
모든 텍스트가 서로 항응한다.

[풍화되고 남은 글자들]
작자가 다케미쓰 도루 武滿徹 이
소설을 시각화한 것이다.
「골월 骨月」이라는 제목이
성장하듯이 굵화한 글자에
아직 풍화되지 않은 설점이
달라붙은 효과로 색상 분위기를
사용해 나타냈다.
또한 소설 전체를 내용에 따라
몇 개의 장으로 나누어
글꼴과 글자크기에 변화를 주었다.
각 장을 악기에 비유하여
전체적 양상을 의도했다.

THE 8TH INTERNATIONAL BIENNIAL EXHIBITION OF PRINTS IN TOKYO

1972·11·16 — 12·20 TOKYO
1973·2·7 — 3·15 KYOTO

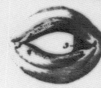

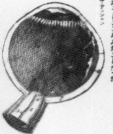

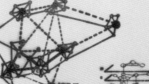

第八回 東京国際版画ビエンナーレ展

1972年11月16日 ➡ 12月20日 東京国立近代美術館　1973年2月7日 ➡ 3月15日 京都国立近代美術館
主催—国際交流基金・東京国立近代美術館・京都国立近代美術館

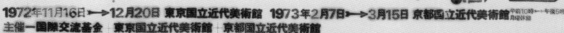

ORGANIZERS:THE JAPAN FOUNDATION + THE NATIONAL MUSEUM OF MODERN ART, TOKYO + THE NATIONAL MUSEUM OF MODERN ART, KYOTO

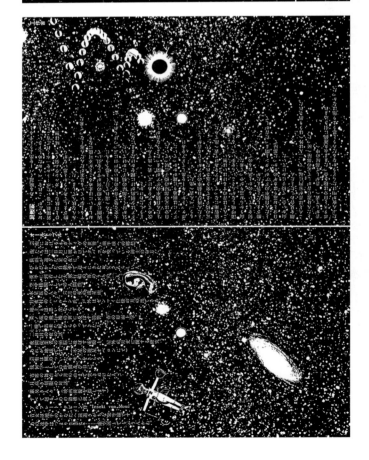

人間人形時代
稲垣足穂
工作舎

人間人形時代
稲垣足穂カフェの
開く途端に月が昇
った宇宙論入門

『인간 인형 시대』, 편집 디자인
오프셋 1도
고사쿠샤
138×207mm
디자인 스기우라 고헤이
도쿄 1974

[점음에서 비롯한 글자들]
암흑에 흩어진 별 가운데 글자가
서서히 피어올라 문장이 현현한다.
텍스트는 종종 무수한 별 속에
파묻혀 가독성의 임계점에 닿는다.
점음 정보의 끝없는 연속성.
앞뒤 표지, 책등, 제목의 큰 글자
사이에 짧은 이야기 조각을
끼워 넣어 책의 3차원 공간을
두드러지게 한다.

3부로 나눈 본문 텍스트
레이아웃은 각자 다른 양식이다.
중간 부분은 '인간 인형 시대'
人間人形時代 라는 제목이
단문 모자이크이다. 텍스트 둘레에는
우주선宇宙線 궤적 가운데
마이브리지의 연속 사진이 나타나
책장을 넘기는 손놀림에 맞춰
살아 움직인다.
중앙에 뚫린 7mm의 구멍은
책 전체를 관통하며 이 책의
주제인 자유로운 우주의 기틀을
호흡하는 관을 상징한다.

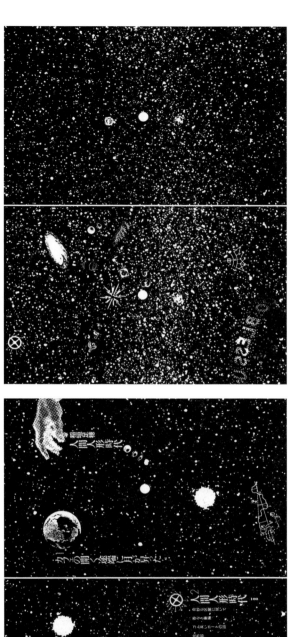

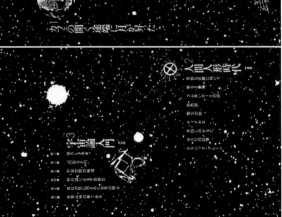

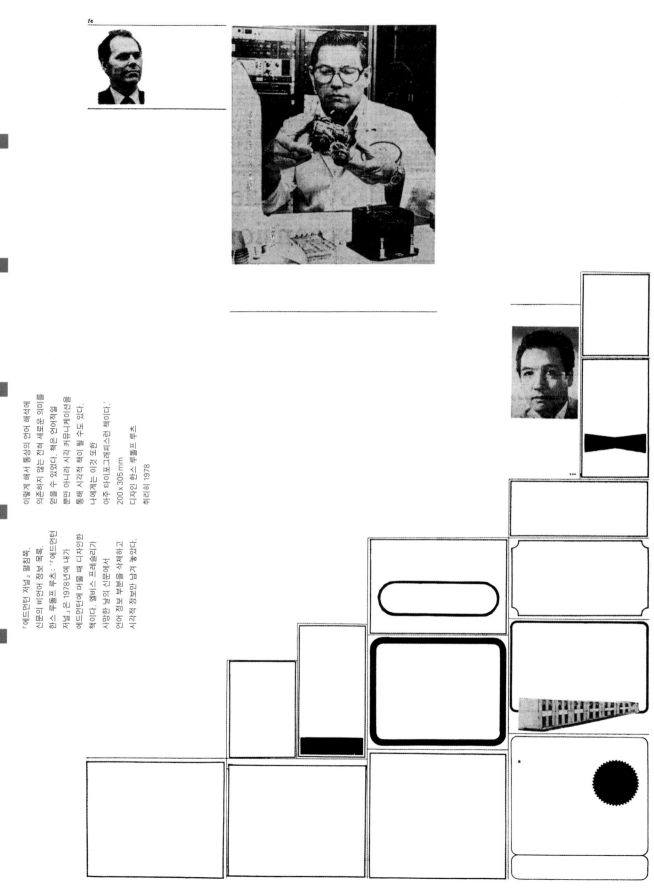

「에드먼턴 저널」펼침쪽.
신문의 비언어 정보 목록.
한스 루돌프 루츠 : 「에드먼턴
저널」은 1978년에 내가
에드먼턴에 머물 때 디자인한
책이다. 엘버스 프레슬리가
사망한 날의 신문에서
언어 정보 부분을 삭제하고
시각적 정보만 남겨 놓았다.

이렇게 해서 통상의 언어 해석에
의존하지 않는 전혀 새로운 의미를
얻을 수 있었다. 책은 언어적일
뿐만 아니라 시각 커뮤니케이션을
통해 시각적 책이 될 수도 있다.
나에게는 이것 또한
아주 타이포그래피스런 책이다.
200×305mm
디자인 한스 루돌프 루츠
취리히 1978

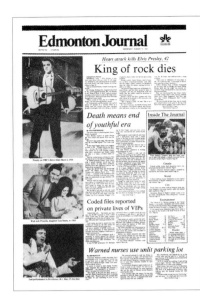

mein	my	mon	mi
Edmonton	Edmonton	Edmonton	Edmonton
Journal	Journal	Journal	Journal
ein	an	un	un
Inventar	inventory	inventaire	inventario
der	of the	de l	de la
nicht	non	information	información
verbalen	verbal	non	no
Information	information	verbal	verbal
einer	of a	d un	de un
Tageszeitung	newspaper	quotidien	diario
oder	or	ou	o
die	the	le	el
visuelle	visual	langage	idioma
Sprache	language	visuel	visual
am	the	le	el
Tag	day	jour	día
als	when	où	que
Elvis	Elvis	Elvis	murió
Presley	Presley	Presley	Elvis
starb	died	est mort	Presley

에밀 루더 Emil Ruder
1914년 3월 스위스 취리히에서
태어났다. 아마 현대 타이포그래퍼
가운데 그처럼 자신의 이론에
철저했던 사람은 또 없을 것이다.
1942년 바젤공립공예학교
타이포그래피 교사가 된 이래
국내외에 대단한 영향을 끼쳤으며,
1965년 AGS(현 바젤디자인학교)
교장에 선출되었다. 루더는
유기적 타이포그래피와
질서의 타이포그래피의 대표적
이론가였다.

1967년 니글리출판사에서
발행된 저서
『타이포그래피』는
디자인 매뉴얼로서 국제적으로
높이 평가되어
2001년에 7판이 발행되었다.
'현대의 타이포그래피는
번뜩이는 영감이나 이목을 끄는
아이디어가 아니라
형태에 관한 본질적인 기본 법칙의
파악과 전체를 근거로 한 생각에
바탕을 두어야 한다.
그렇게 함으로써 한편으로는
지나친 경직성과 단조로움을,
다른 한편으로는 근거 없는
독단적 해석을 피할 수 있다.'
스위스 전문지 〈TM〉에 기고를
하면서 국내뿐만이 아니라
널리 타이포그래피의 발전에
그가 미친 영향은 헤아릴 수 없다.
루더는 바젤공예미술관의
포스터를 제작했고,
여백이 메시지에서 중요한 부분을
차지한다는 자신의 이론을
바탕으로 책을 디자인했다.
그는 뉴욕 ICTA의 공동 창립자이고
스위스 디자인 콩쿠르의
심사 위원을 수차례 맡았다.
또한 스위스우표위원회의
고문을 지냈으며
1960년에 암 박멸 캠페인 우표를
타이포그래피적 표현으로
디자인했다.
에밀 루더는 1970년 3월
바젤에서 타계했다.

타이포그래피에는 두 측면이 있다.
하나는 작업에서
실무적 기능을 요구하는 것,
다른 하나는
예술적 조형에 관계된 것이다.
조형에 편중할 때가 있다면
기능을 중시하는 때도 있다.
또 조형과 기능이 더할 나위 없이
조화를 이루는
특별히 축복받은 시대도 있다.

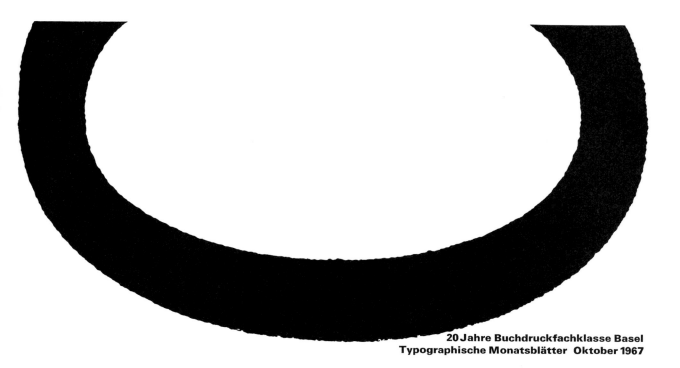

20 Jahre Buchdruckfachklasse Basel
Typographische Monatsblätter Oktober 1967

커뮤니케이션
또는 형태로서의 타이포그래피

에밀 루더

타이포그래피 본래의 목적은 커뮤니케이션이다.
타이포그래퍼에게는 건축가, 공업 디자이너와
마찬가지로 커뮤니케이션 의무가 따른다.
어떤 새로운 이론이나 특수한 경우라도
타이포그래피를 이 의무에서 벗어나게 해 주지
못한다. 읽을 수 없는 인쇄 디자인은
그저 쓰레기이다.

타이포그래피는 오늘날 그래픽보다 더 넓은 의미인
비주얼 이미지에 속한다. 시대에 깊숙이 녹아들어
너무 당연해졌기 때문에 현대인은 거기에
주의조차 기울이지 않는다. 그러나 미적 효과를
노리지 않고 단지 목적에 들어맞는 것만을 의도한
인쇄물 중에도 종종 아주 아름다운 것이 있다.
그런 무명 디자이너의 기능미를 갖춘 작품이야말로
진정한 시대의 기록이 된다. 예를 들어
명확하게 기능적으로 배열된 표는 타이포그래피적
아름다움을 해치는 것이 아니다. 오히려 갖가지
세세한 요소를 질서 정연하게 배치함으로써 탄생한
형태미와 기능미가 거기에 있다. 그런 의미로
가장 수수한 시간표가 현란한 컬러 작업보다 훨씬
아름다울 수도 있다.

책 디자인에서는, 특히 훌륭한 디자이너는 앞에
나서지 않고 배경에 머무른다. 그가 할 일은
긴 텍스트를 독자가 어려움 없이 흡수할 수 있도록
배열하는 것이다. 최고의 책 디자인은 그것이
최고임을 알아차리기 어렵다.
마치 영화 음악과 같다. 좋은 영화 음악은 영화에
녹아들어 관객이 그 멜로디를 의식하며 듣지 않는다.

영국의 뛰어난 타이포그래퍼 스탠리 모리슨은
저서 『타이포그래피의 기본 원칙』(1930)에서
이렇게 썼다. 타이포그래피란 독자가 글을
더 쉽게 이해할 수 있도록 인쇄물의 목적에 맞게
글자를 배열하고 공간을 배분하며 활자를 조절하는
기술이다. 타이포그래피는 본질적으로 실용 본위를
추구하며 미적 효과는 우연한 산물일 뿐이다.
즉, 독자가 바라는 것은 패턴의 재미 따위가 아니다.
따라서 어떤 타이포그래피 처리가
저자와 독자 사이에 끼어든다면 그 의도가
어찌 되었든 틀린 것이다.

좋은 타이포그래퍼는 우선 그에게 주어진 과제가
무엇인지, 그 과제를 완수하려면
어떤 방법을 사용할지를 찾는 데서 시작한다.
갖은 형태를 간수하는 커다란 병기고가
타이포그래피의 필요를 충족할 만큼 준비되어 있다.
조립식 부재로 저장되어 있는 형태들을
작업에 따라 바르게 의미하도록 구성하는 것이
타이포그래퍼의 일이다.

타이포그래피에서 가장 기초가 되는 것은
하나의 활자이다. 활자는 엄밀한 크기 체계를 따르며
12-15가지 크기로 급이 매겨진다.
그 이상의 크기는 납 합금으로 주조하지 않고
나무나 경금속을 조각하거나 플라스틱 형압으로
만든다. 이렇게 한 종류의 활자만으로도
많은 가능성이 있다. 큰 작업 하나를 디자인하기에
충분할 만큼 다양하다. 또 활자의 굵기, 너비, 각도에
따라서도 여러 가능성을 얻을 수 있다.
이들을 인쇄소에서는 라이트, 노멀, 세미볼드,
콘덴스트, 익스펜디드, 이탤릭 등으로 부른다.

게다가 근대적인 것에 더해 역사적인 인쇄 활자까지
이용할 수 있어 실질적 가능성은 더 넓어진다.
특히 이탈리아 르네상스 시기에 만들어진
고품질 인쇄 활자는 현재도 거의 고치지 않고
쓰고 있다. 또 하나의 역사적 활자 무리는
17, 18세기 디자인에 바탕을 둔다. 중세 고딕과
독일 르네상스 형태에서 유래한 활자는 아주 적다.
이들 역사적 인쇄 활자에 막대한 양의 현대 디자인,
즉 산세리프로 알려진 세리프가 없는 활자,
온갖 종류와 품질의 제목 활자 등이 부가된다.

여러 가지 길이와 굵기의 괘선과 장식적인 활자도
알파벳 활자와 함께 쓰인다. 장식용 활자,
일명 '플러론'은 18세기 프랑스에서 꽃을 피웠지만
현대 양식에서는 거의 또는 전혀 필요가 없다.
그러나 괘선은 현대 타이포그래피에서도
공간을 분할하는 도구로, 중요한 불가결 요소이다.

타이포그래피에서 흰 공간의 활용도 무시해서는
안 된다. 인쇄되는 요소와 마찬가지로 인쇄되지 않는
요소도 세밀하게 분류되어 있어
공간 조정이 3/8mm 단위까지 가능하다.

타이포그래퍼의 마지막 자원으로 색의 사용에 대해
이야기해야겠다. 색은 또 하나의 분류 수단이다.
중요한 요소를 강조하는 데 색을 쓰고
그렇지 않은 것은 배경으로 남기는 식으로 사용하기
때문이다. 우수한 디자이너는 이 모든 수단을
이용해 어떤 일이라도 해치울 것이다. 그는 활자의
종류, 크기, 굵기, 너비, 각도, 괘선, 흰 공간, 색 등을
모두 자신의 자원으로 잘 활용할 것이므로.

타이포그래퍼는 이렇게 주어진 자원을 전문가로서
완벽하게 이용할 수 있도록 기술적으로
훈련되어야 한다. 그리고 완성품의 성질을
충분히 이해해야 한다.
- 독자가 어려움을 느끼지 않고 즐겁게 긴 글을
 읽을 수 있도록 조판한다.
- 광고나 포스터의 메시지는 명료하게 한다.
- 도표를 제작할 때는 타이포그래피를 정돈하는
 지침에 따른다.
- 소재가 광고인지 또는 문학적, 지적인 성격인지를
 명확하게 구별한다.

이 과제들을 완전히 자신의 것으로 하려면 형태학적
지식이 필요하다. 기술적 과정에서 타이포그래피를
순수 형태의 문제에서 떼 놓고 생각할 수는 없다.
어떤 시도라도 불가능하다. 일반적으로
기술적 활동을 예술적 측면보다 낮게 평가하는
경향이 있지만 타이포그래피 영역에서는 모든
기술적 공정에 미적 판단이 따른다.

인쇄면에 글자 하나를 배치하는 데에도 문제가
따른다. 결국 글자의 검은색이 흰 공간 부분을
줄이게 되고 남은 흰 부분의 비율에
적극적으로 관계하기 때문이다. 몇 개의 활자를
배열할 때 글자 속공간의 흰색과 글줄사이의
흰색이 서로 작용한다.
그리고 그 관계를 타이포그래퍼는 다양한 방법으로
줄이거나 늘리면서 바꿀 수 있다.

낱말사이의 너비도 기능과 미의 양면에서 똑같이
중요하다. 낱말사이가 좁으면 글줄이 두드러져
시선을 바른 방향으로 이끌지만 너무 좁으면
낱말이 글줄에 동화되어 읽기 어려워진다.
낱말사이가 적절하면 길고 짧은 여러 낱말 이미지가
자아내는 리듬이 강조된다.
그러나 낱말사이가 너무 넓으면 글줄이 약해져
시선을 바르게 이끌 수 없다.

낱말사이는 글줄사이 너비와 상호 관계에 있다.
낱말사이가 넓으면 글줄사이도 충분히 주어야 한다.
만약 글줄사이가 너무 가까우면
낱말사이가 글줄사이보다 넓어지는 모순이 생긴다.

타이포그래피 디자인에서 형태의 질 문제는
인쇄 부분과 비인쇄 부분의 관계에 좌우된다.
만약 인쇄 부분만 보고 여백의 중요성을 무시하는
디자이너가 있다면 .그것은 미숙하다는 증거이다.
타이포그래피에서는 흑백 비율에 대한
정확한 판단력과 함께 시각 법칙에 관한
깊은 지식이 있어야 한다.

이상과 같은 이유로 타이포그래피는 결코
자유로운 예술의 실천이 아니며 그쪽으로는
어떤 노력도 만족을 주지 않는다. 정말 설득력 있는
인쇄물은 자유로운 예술적 활동과 직관적인
예술적 영감의 산물이 아니다.

잘 훈련된 타이포그래퍼는 기술적 문제와
미적 문제에 똑같이 주의를 기울인다. 그 양면의
지식을 겸비해야만 어떤 요구도 충족할 수 있는
디자이너가 된다.

이용할 수 있는 소재의 수가 워낙 많기에
새로운 조합의 가능성은 무한하다. 이 조합의 자원이
고갈된다는 것은 도저히 있을 수 없는 일이다.
이 무한의 가능성을 고의로 제한한다면
타이포그래피는 불모의 교조주의에 빠져 버릴 것이다.

미래를 내다보는 전문가는 다가올 장래의
타이포그래피를 근심할 이유가 없고
아직 개척하지 않은 가능성이 있음을 안다.
그 가능성이야말로 시대에 어울리며
틀에 박히지 않은 스타일의 디자인을 약속한다.

1960년 바젤 공예 미술관에서
열린 〈타이포그래피〉전 도록 서문
으로서 처음 독일어로 발행.
〈TM〉1971년 3월호에 영어로
재수록

스위스의 타이포그래피 전문지
〈TM〉표지 시리즈.
아드리안 프루티거의 새로운 글꼴
유니버스를 사용한 타이포그래피
변주. 글자크기와 폰트의
유희인 이 시리즈야말로 유기적
타이포그래피의 시작이었다.
21종의 폰트를 갖춘 유니버스는
한꺼번에 디자인된 최초의
활자가족이다. 이 우아하고
율동적인 타이포그래피에
그 특색이 드러난다.
230 x 310 mm
디자인 에밀 루더
바젤 1961

49쪽:〈TM〉1967년 10월
'바젤 인쇄 마스터 과정 20년'
특별호 표지.
활판 인쇄물을 확대한 유기적
숫자와 정보 텍스트의 대조.
230 x 310 mm
디자인 에밀 루더
바젤 1967

TM Typographische Monatsblätter
SGM Schweizer Graphische Mitteilungen
RSI Revue suisse de l'imprimerie
Nr. 10 Oktober/Octobre 1961, 80. Jahrgang
Herausgegeben vom Schweizerischen Typographenbund
zur Förderung der Berufsbildung
Edité par la Fédération suisse des typographes
pour l'éducation professionnelle

typographischemonatsblätter
typographische *monatsblätter*
typographische *monatsblätter*
typographische *monatsblätter*
typographische *monatsblätter*
typographische *monatsblätter*
typographische *monatsblätter*
typographische *monatsblätter*
typographische *monatsblätter*
typographische *monatsblätter*
typographische *monatsblätter*
typographische *monatsblätter*
typographische *monatsblätter*
typographische *monatsblätter*
typographische *monatsblätter*
typographischemonatsblätter
typographische *monatsblätter*
typographische *monatsblätter*
typographische *monatsblätter*
typographische *monatsblätter*
typographische *monatsblätter*
typographische

Typographische Monatsblätter
Schweizer Graphische Mitteilungen
Revue suisse de l'imprimerie
November/Novembre 1961, 80. Jahrgang
Herausgegeben vom Schweizerischen Typographenbund
zur Förderung der Berufsbildung
Edité par la Fédération suisse des typographes
pour l'éducation professionnelle
TM SGM RSI Nr. 11

typographische *monatsblätter*
typographische *monatsblätter*
typographische *monatsblätter*
typographische *monatsblätter*
typographische *monatsblätter*
typographische *monatsblätter*
typographische *monatsblätter*
typographische *monatsblätter*
typographische *monatsblätter*
typographische *monatsblätter*
typographische *monatsblätter*
typographische *monatsblätter*
typographische *monatsblätter*
typographische *monatsblätter*
typographische *monatsblätter*
typographische *monatsblätter*
typographische *monatsblätter*
typographische *monatsblätter*
typographische

TM Typographische Monatsblätter
SGM Schweizer Graphische Mitteilungen
RSI Revue suisse de l'imprimerie
Nr. 3 März-April/Mars-avril 1961, 80. Jahrgang
Herausgegeben vom Schweizerischen Typographenbund
zur Förderung der Berufsbildung
Edité par la Fédération suisse des typographes
pour l'éducation professionnelle

revue suisse *de l'imprimerie*
revue suisse *de l'imprimerie*
revue suisse *de l'imprimerie*
revue suisse *de l'imprimerie*
revue suisse *de l'imprimerie*
revue suisse *de l'imprimerie*
revue suisse *de l'imprimerie*
revue suisse *de l'imprimerie*
revue suisse *de l'imprimerie*
revue suisse *de l'imprimerie*
revue suisse *de l'imprimerie*
revue suisse de l'imprimerie
revue suisse *de l'imprimerie*
revue suisse *de l'imprimerie*
revue suisse *de l'imprimerie*
revue suisse *de l'imprimerie*
revue suisse *de l'imprimerie*
revue suisse

TM Typographische Monatsblätter
SGM Schweizer Graphische Mitteilungen
RSI Revue suisse de l'imprimerie
Nr. 12 Dezember/Décembre 1961, 80. Jahrgang
Herausgegeben vom Schweizerischen Typographenbund
zur Förderung der Berufsbildung
Edité par la Fédération suisse des typographes
pour l'éducation professionnelle

revue **suisse** **de** **l'imprimerie**
revue **suisse** **de** **l'imprimerie**
revue **suisse** **de** **l'imprimerie**
revue **suisse** **de** **l'imprimerie**
revue **suisse** **de** **l'imprimerie**
revue **suisse** **de** **l'imprimerie**
revue **suisse** **de** **l'imprimerie**
revue **suisse** **de** **l'imprimerie**
revue **suisse** **de** **l'imprimerie**
revue **suisse** **de** **l'imprimerie**
revue **suisse** **de** **l'imprimerie**
revue **suisse** **de** **l'imprimerie**
revue **suisse** **de** **l'imprimerie**
revue suisse de l'imprimerie
revue **suisse** **de** **l'imprimerie**
revue **suisse** **de** **l'imprimerie**
revue **suisse** **de** **l'imprimerie**
revue **suisse** **de** **l'imprimerie**
revue **suisse** **de**

프루티거의 유니버스를 사용한
율동적 타이포그래피.
에밀 루더: '유니버스를 사용한
타이포그래피는 보통 하나의
구성에 사용하는 수보다 많은
폰트를 혼용하더라도
폰트의 칵테일이라는 인상은
결코 주지 않을 것이다.
유니버스는 조합과 논리적 사고의
최고 걸작이다. 21종의 폰트를
갖춘 이 글꼴은 엑스하이트,
어센더, 디센더가 같고 굵기
변화가 섬세하다.'
유니버스 65와 66에 의한 습작
디자인 군나르 릴렘
AGS 바젤 1960

57쪽: 에밀 루더의
『타이포그래피-디자인 매뉴얼』
재킷과 표지. 글자 하나에서
둘, 셋, 넷으로 진행하는 제목
표현이 간결하면서 명쾌하다.
230 x 235 mm
디자인 에밀 루더
토이펜 1967

JAZZ
JAZZ
JAZZ
JAZZ
JAZZ
JAZZ
JAZZ
JAZZ
JAZZ
JAZZ
JAZZ
JAZZ
JAZZ
JAZZ
JAZZ
JAZZ
JAZZ
JAZZ
JAZZ
JAZZ
JAZZ
JAZZ
JAZZ
JAZZ
JAZZ
JAZZ
JAZZ
JAZZ
JAZZ
JAZZ
JAZZ
JAZZ
JAZZ
JAZZ

JAZZ
JAZZ
JAZZ
JAZZ
JAZZ
JAZZ
JAZZ
JAZZ
JAZZ
JAZZ
JAZZ
JAZZ
JAZZ
JAZZ
JAZZ
JAZZ
JAZZ
JAZZ
JAZZ
JAZZ
JAZZ
JAZZ
JAZZ
JAZZ
JAZZ
JAZZ
JAZZ

JAZZ
JAZZ
JAZZ
JAZZ
JAZZ
JAZZ
JAZZ
JAZZ
JAZZ
JAZZ
JAZZ
JAZZ
JAZZ
JAZZ
JAZZ
JAZZ
JAZZ
JAZZ
JAZZ
JAZZ
JAZZ
JAZZ
JAZZ
JAZZ
JAZZ
JAZZ
JAZZ
JAZZ
JAZZ
JAZZ
JAZZ
JAZZ
JAZZ
JAZZ
JAZZ
JAZZ
JAZZ
JAZZ
JAZZ
JAZZ
JAZZ
JAZZ

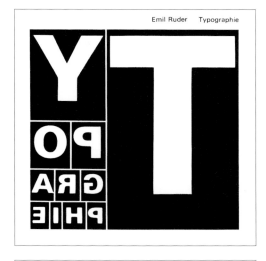

Emil Ruder Typographie

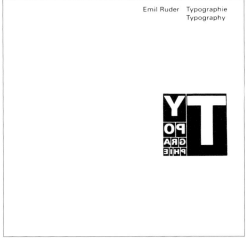

Emil Ruder Typographie
Typography

『롱샹의 하루』 펼침쪽과 표지.
스위스 건축가
르코르뷔지에가 설계한 프랑스
롱샹 성당에 관한 책.
가로와 세로로 들어간 사진이
볼드 산세리프체로 된 설명문과
멋지게 조화를 이룬다.
텍스트 칼럼 아래의 숫자는
쪽번호가 아니라 사진 번호이다.
250 x 250 mm
디자인 에밀 루더
사진 폴 & 에스더 머클
바젤 1958

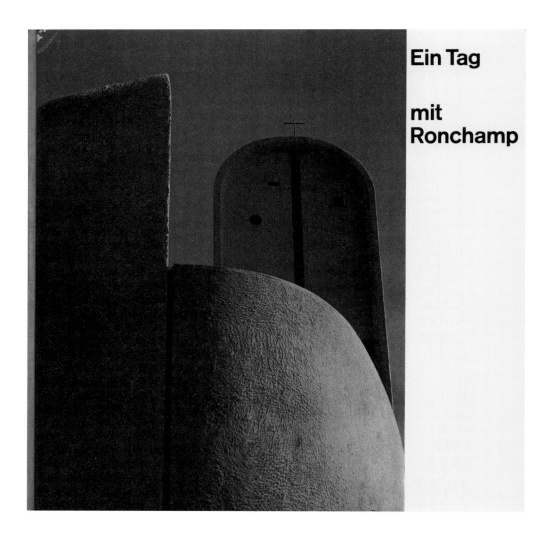

Fester Bau und pfeilendes Düsen-
flugzeug, dessen Spur für eine Weile
noch am Himmel sichtbar bleibt,
antworten einander. Sie sind beide
Zeugen eines Jahrhunderts kühnster
Erkenntnisse und Entdeckungen.
Wir stehen mitten im Prozess einer
radikalen Neuorientierung unserer
Weltsicht. Die Tiefe ihrer Auswir-
kungen ist nur mit den Umwälzungen
vergleichbar, welche die Ablösung
des mittelalterlich-theozentrischen
Weltbildes durch das anthropozen-
trische der Neuzeit hatte.
Damals begann der Mensch, seiner
selbst bewusst werdend, sich selbst
und seinen Lebensraum zu erforschen.
Er trat mit Namen und Gesicht,
mit Signatur und Porträt als
Persönlichkeit hervor; er war der
die volle Verantwortung über-
nehmende Denker, Wissenschaftler,
Entdecker und Künstler. Staunend
erblickte er nun auch mit Bewusst-
sein die Landschaften um sich:
Petrarcas Brief von seiner Besteigung
des Mont Ventoux im Jahre 1336
ist dafür Dokument. Der Mensch
eroberte den Raum. An Erde und
Kosmos wurden die Koordinaten
des gegründeten Wissens gelegt
und die fixierte Ordnung mittels
der Projektion der Perspektive ins
Bild übertragen. Was 1344 in Siena
Ambrogio Lorenzetti in der
«Verkündigung» vorlastend
angestrebt hatte, verwirklichte 1427
zu Florenz Masaccio mit seiner
«Dreifaltigkeit» in S. Maria Novella.
Die Szene wird unmittelbar auf
den Betrachter bezogen. Grössen-

verhältnisse und Entfernungen sind
messbar und die Dinge greifbar
geworden, so wie bei Konrad Witz
in der «Begegnung an der Goldenen
Pforte» in ihrer dichten Stofflichkeit
zeigt, worauf der Goldgrund
mittelalterlicher Transzendenz
verschwindet und 1444 im Genfer-
Altar die reale Seelandschaft mit
dem Montblanc erscheint. Der
Mensch baute fürderhin auf die
Festigkeit der Materie und die
Unerschütterlichkeit der Gesetze
einer anschaulichen und messbaren
Natur. Solcher Sicht entsprach die
Kunst.
Heute ist das Atom spaltbar
geworden. Die Verwandlung der
Materie unter Befreiung grösster
Energien ist möglich. Distanzen
sind hinfällig. Flugzeug und Raketen,
Elektrizität, Radio und Fernsehen
sind uns Alltäglichkeiten. Masse
und Bewegung, Raum und Zeit sind
relativiert.
Jede Wandlung der Vorstellung von
der Welt bringt eine Wandlung der
Kunst mit sich, da der Künstler Vision
und Material für sein Werk nur aus den
Gegebenheiten der Welt haben kann.
Das neue Bewusstsein muss sich
auch in der Kunst unserer Zeit aus-
drücken. Die konstruktiven Elemente,
die für die kühnsten Verwirklichungen
in der Baukunst benötigt werden,
stehen zur Verfügung.
Kirchen bauen heisst also unbedingt:
Kirchen für heute und morgen bauen.
Nur aus dem Besten einer Zeit kann die
ewige Wahrheit ihren menschlich lass-
baren und gültigen Ausdruck finden.

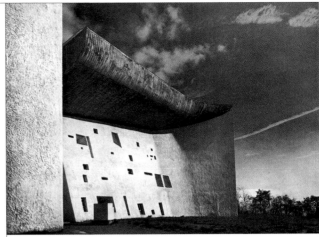

Frühsonne streift die mit Licht-
öffnungen rhythmisierte, leicht
geschweifte Nordwand der Kapelle.
Eine Treppe führt zur Sakristei und zu
einem darüberliegenden Aufenthalts-
raum; in der Einbuchtung zwischen
den zwei einander abgekehrten
Nischentürmen liegt der Werktags-
eingang.
Ähnlichkeiten mit nordafrikanischen
Bauten sind nicht zu übersehen. Das
ist zunächst einmal Ausdruck jener
innigen geistigen Verbindung, die
zwischen Frankreich und den Gebie-
ten am Südrande des Mittelmeeres
besteht und die nicht einseitiges
Geben ist, sondern beidseitig formen-
der Austausch. Aus einer grossen
Reihe seien als Zeugen dafür Dela-
croix, Rimbaud, Charles de Foucauld,
Marschall Lyautey, Saint-Exupéry und
Camus genannt; auch Le Corbusier
hat 1930 einen grossen Entwurf
für die Neugestaltung von Algier
geschaffen.
Dahinter steht das weitere, dass an
Ronchamp da und dort aussereuro-
päische Aspekte zu finden sind. Wie
in der Gesamtkonzeption der Kapelle
geht der Architekt auch in Einzel-
heiten über eine rein abendländisch
gebundene Tradition hinaus und
kehrt damit ein allumfassendes, im
ursprünglichen Wortsinn «katholi-
sches» Element hervor. In einer Zeit,
da die Distanzen zusammen-
schmelzen und sich die Erkenntnis
durchsetzt, dass die Welt eins ist,
will uns dieses Öffnen in andere
Kulturbereiche auch für den Kirchen-
bau fruchtbar scheinen.

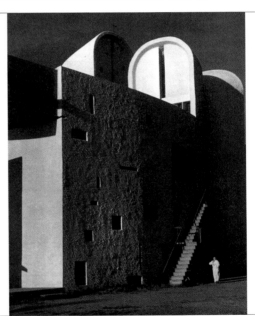

율동적 타이포그래피.
〈TM〉 표지.
다른 크기의 네모꼴(위)
네모꼴의 리듬감 있는
배치(아래)가 섬세한 선의 대비를
이루고 있다.
〈티포그라피셰 모나츠블뢰터〉
230 × 310 mm
디자인 에밀 루더
바젤 1955

61쪽: 다섯 정사각형의 모험.
시세로 크기의 검은 정사각형
다섯 개가 32장의 흰색 정사각형
종이 위를 여행한다.
구성은 그래픽 디자이너이자
교사인 쿠르트 하우어트.
(시세로는 12디도 포인트의
옛 이름)
210 × 210 mm
디자인 쿠르트 하우어트,
알게마이네 게버베슐레
바젤 1956

뮌헨의 시민대학 야간 수업
신학기를 알리는 포스터.
굵은 선을 율동적으로 사용하여
눈에 잘 띄고 읽기 쉽다.
841 x 1189 mm
디자인 롤프 뮐러
뮌헨 1978

63쪽: 앤서니 프로스하우그의
『타이포그래피의 규칙』중에서
접어넣기 네 쪽.
앵글로 아메리칸과 디도 시스템
납활자 공목의 언어 시각
프레젠테이션. 수치를 기재하고
각 포인트 수치에 해당하는
공목의 실물 크기를 보여 준다.
단면 인쇄한 종이를
중국식 제책 방식으로 접었다.
210 x 297 mm
디자인 앤서니 프로스하우그
런던 1964

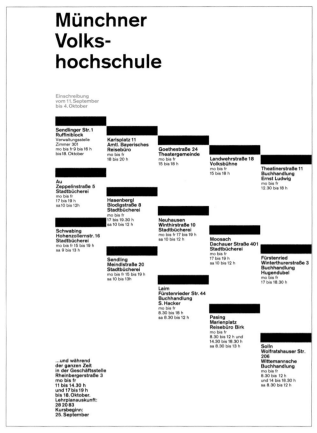

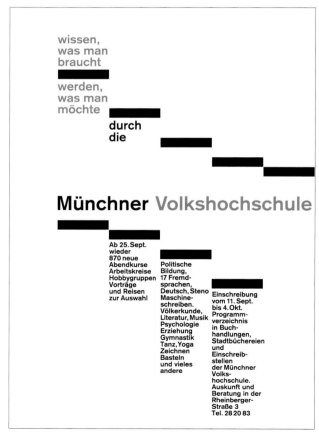

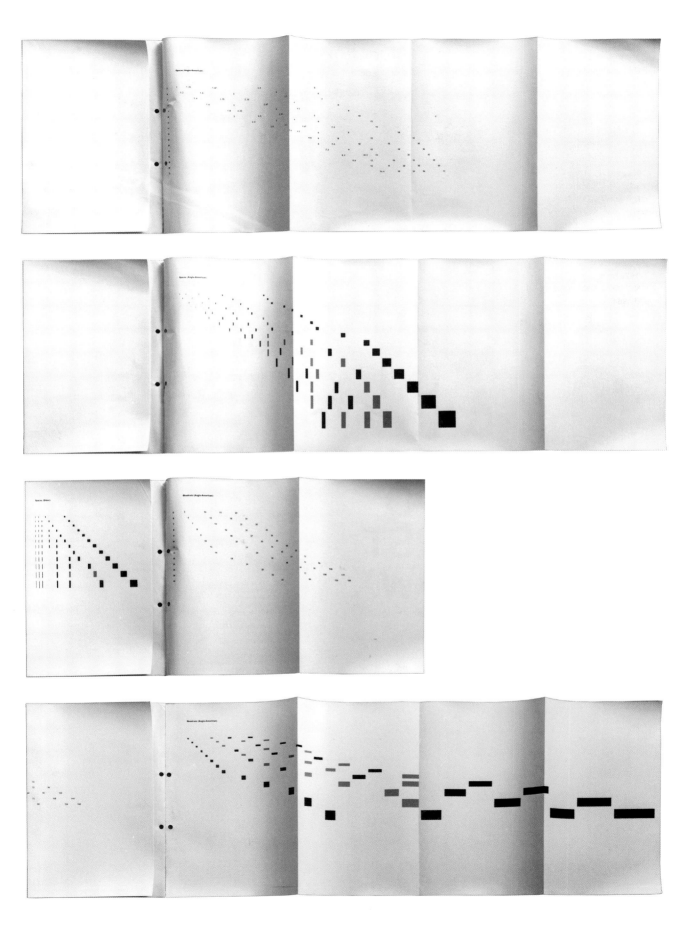

바젤 식자공 조합 50주년을
기념하는 〈TM〉 특별호 표지.
알파벳 대문자와 소문자,
모음과 자음의 그루핑이 교묘하다.
전시회 제목이 전체 디자인에
녹아든다.
230 x 310 mm
디자인 로베르트 뷔흘러
바젤 1960

65쪽: 〈TM〉 표지. 논쟁의
초점이 된 이 일련의 표지는
(결국 처음 하나만 실제로 사용)
보통 표기하는 방식대로가
아니라 말하듯이 인쇄하여 낱말을
새롭게 창조하려는 시도이다.
이브 짐머만 : '인간은
글로 쓰는 자기표현을 자유롭게
창조하고 전달해야 한다.
오래된 기호는 새로운 관점에서
보아야 한다.'
230 x 310 mm
디자인 이브 짐머만
몬트리올 1959

a bcd
e fgh
ij kl
mn
o pqr
s
typographie
u v
wxyz

A BCD
E F
GH
IJ K
LMN
O PQ
RST
U VWX
Y
Z

TM Typographische
Monatsblätter
SGM Schweizer Graphische
Mitteilungen
RSI Revue suisse
de l'Imprimerie
Nr. 11 November/Novembre 1960
79. Jahrgang
Herausgegeben
vom Schweizerischen
Typographenbund
zur Förderung
der Berufsbildung
Editée par la Fédération suisse
des typographes pour
l'éducation professionnelle

Typographische
Monatsblätter
Schweizer Graphische
Mitteilungen
Revue suisse de
l'Imprimerie
Herausgegeben vom
Schweizerischen
Typographenbund
Edité par la
Fédération suisse des
typographes

1

te
em

o tip
afise gr
naz mo
etr bl

ian
60

Typographische
Monatsblätter
Schweizer Graphische
Mitteilungen
Revue suisse de
l'Imprimerie
Herausgegeben vom
Schweizerischen
Typographenbund
Edité par la
Fédération suisse des
typographes

5

grafise

monaz bletr
revu suiss
 de mei
 60

feb 60

Typographische Monatsblätter
Schweizer Graphische Mitteilungen
Revue suisse de l'Imprimerie
Herausgegeben vom
Schweizerischen Typographenbund
Edité par la
Fédération suisse des typographes
pour l'éducation professionelle

2

es ge em o
er es i afise
 naz
 etr

t
g
m
b

Typographische Monatsblätter
Schweizer Graphische Mitteilungen
Revue suisse de l'Imprimerie
Herausgegeben vom
Schweizerischen Typographenbund
Edité par la Fédération suisse des typographes
pour l'éducation professionelle

iuni 60

rev tipo
 monaz
 swai

impri
6 miteil

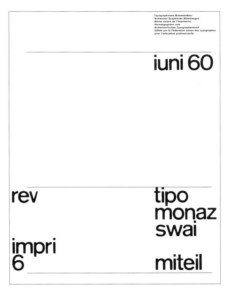

3

Typographische
Monatsblätter
Schweizer Graphische
Mitteilungen
Revue suisse de
l'Imprimerie
Herausgegeben vom
Schweizerischen
Typographenbund
Edité par la
Fédération suisse des
typographes

merz
60

ipo
rafise
onaz
letr

Typographische Monatsblätter
Schweizer Graphische Mitteilungen
Revue suisse de l'Imprimerie
Herausgegeben vom
Schweizerischen Typographenbund
Edité par la Fédération suisse des typographes

tipo grafise
monazbl etr

swaizer grafise
miteil ungen

revu suiss
de limprim
 eri

iuli 60
7

기능적 타이포그래피.
바젤미술관에서 열린 〈구체 미술〉전
도록 표지. 두 수직축에 맞춰
서로 엇갈리게 배열한 텍스트.
148 x 210 mm
디자인 막스 빌
취리히 1944

67쪽: 브라운 레코드 플레이어와
라디오 소책자 표지.
울름파의 기능적 스타일을
반영한다.
210 x 200 mm
디자인 볼프강 슈미텔,
브라운 디자인부
크론베르크 1958

울름 조형 대학 계간 소책자
〈울름〉 표지.
1958년에서 1968년에 걸쳐
21호까지 발행되었다. 제 1호는
4단 그리드에 독일어, 영어,
불어가 들어가는 큰 판형이었으나
이후에는 독일어, 영어로 된
A4 판으로 바뀌었다.
297 x 280 mm
디자인 앤서니 프로스하우그
울름 1958 1959

konkrete kunst

10 einzelwerke ausländischer künstler aus basler sammlungen
20 ausgewählte grafische blätter
30 fotos nach werken ausländischer künstler
10 œuvre-gruppen von arp
 bill
 bodmer
 kandinsky
 klee
 leuppi
 lohse
 mondrian
 taeuber-arp
 vantongerloo

kunsthalle basel 18. märz - 16. april 1944

BRAUN

Radio-Phonogeräte 1

BRAUN

Radios and Record Players 2

ulm 1

Vierteljahresbericht
der Hochschule für Gestaltung, Ulm
Oktober 1958

Preis pro Nummer DM 1.– / SFr 1.– / ÖS 7.50
Jahresabonnement DM 4.– / SFr 4.– / ÖS 30
portofrei

Quarterly bulletin
of the Hochschule für Gestaltung, Ulm
October 1958

Price per issue 2s/6d / $0.35
Yearly subscription 10s / $1.99 post paid

Bulletin trimestriel
de la Hochschule für Gestaltung, Ulm
Octobre 1958

Prix du numéro 125 frs / L 175
Abonnement annuel 500 frs / L 700 port payé

Hochschule für Gestaltung

Die Hochschule für Gestaltung bildet Fachkräfte aus für zwei entscheidende Aufgaben der technischen Zivilisation:
die Gestaltung industrieller Produkte (Abteilung Produktform und Abteilung Bauen);
die Gestaltung geistiger und sprachlicher Mitteilungen
(Abteilung visuelle Kommunikation und Abteilung Information).

Die Hochschule für Gestaltung bildet damit Gestalter heran für die Gebrauchs- und Produktionsgüterindustrie sowie für die modernen Kommunikationsmittel Presse, Film, Funk und Werbung. Diese Gestalter müssen über die technologischen und wissenschaftlichen Fachkenntnisse verfügen, die für eine Mitwirkung in der heutigen Industrie erforderlich sind. Gleichzeitig müssen sie die kulturellen und gesellschaftlichen Konsequenzen ihrer Arbeit erfassen und berücksichtigen.

Die Hochschule für Gestaltung ist als eine Schule für höchstens 150 Studierende konzipiert, um ein günstiges Zahlenverhältnis zwischen Studierenden und Dozenten zu gewährleisten.

Dozenten und Studierende kommen aus verschiedenen Ländern und geben der Hochschule einen internationalen Charakter.

The Hochschule für Gestaltung educates specialists for two different tasks of our technical civilization.
The design of industrial products (industrial design department and building department).
The design of visual and verbal means of communication
(visual communication department and information department).

The school thus educates designers for the production and consumer goods industries as well as for present-day means of communication: press, films, broadcasting, television, and advertising. These designers must have at their disposal the technological and scientific knowledge necessary for collaboration in industry today. At the same time they must grasp and bear in mind the cultural and sociological consequences of their work.

The Hochschule für Gestaltung is conceived as a school for a maximum number of 150 students, in order to ensure a favourable proportion between the number of students and faculty. Faculty and students come from many different countries, thus giving the school an international character.

La Hochschule für Gestaltung s'attache à former des spécialistes appelés à remplir deux tâches d'importance décisive dans notre civilisation technique:
la création dans le domaine des produits industriels
(section «Industrial Design» et section «Industrialisation du Bâtiment»).
la création dans le domaine de la communication visuelle et verbale
(section «Communication Visuelle» et section «Information»).

La Hochschule für Gestaltung forme des créateurs qui s'appliquent tant à l'étude d'objets industriels de consommation et de production, qu'à celle des moyens modernes de communication (presse, film, radiodiffusion, télévision, publicité). Ces créateurs doivent posséder les connaissances techniques et théoriques aujourd'hui nécessaires à une collaboration fructueuse avec l'industrie. Ils doivent aussi considérer et mesurer la portée des conséquences sociales et culturelles de leur travail.

La Hochschule für Gestaltung est conçue de manière à recevoir un maximum de 150 étudiants, afin d'assurer une proportion numérique favorable aux rapports entre étudiants et professeurs, qui viennent du tous les horizons et donnent à l'École son caractère international.

ulm 3

Vierteljahresbericht
der Hochschule für Gestaltung, Ulm
Januar 1959

Preis pro Nummer: DM 1.– / SFr 1.– / ÖS 7.50
Jahresabonnement DM 4.– / SFr 4.– / ÖS 30
portofrei

Quarterly bulletin
of the Hochschule für Gestaltung, Ulm
January 1959

Price per issue 2s/6d / $0.35
Yearly subscription 10s / $1.99 post paid

Bulletin trimestriel
de la Hochschule für Gestaltung, Ulm
Janvier 1959

Prix du numéro 125 frs / L 175
Abonnement annuel 500 frs / L 700 port payé

위: 『디 노이에 그라픽』 속표지,
목차와 본문 펼침쪽.
독일어, 영어, 불어 텍스트를
3단 그리드로 디자인했다.
231 × 231mm
디자인 칼 게스트너
바젤 1959

아래: 스위스 전문지 〈TM〉 표지.
독일어와 불어 목차를
3단 그리드로 넣었다.
편집 루돌프 호스테틀러
230 × 310mm
디자인 로베르트 뷔흘러
바젤 1954

69쪽 아래: 〈노이에 그라픽〉의
표지와 본문 펼침쪽.
1958년에서 1966년에 걸쳐
발행된 이 국제적 디자인지는
취리히파와 발행인 리하르트 로제,
요제프 뮐러 브로크만,
한스 노이부르크, 카를로
비바렐리의 스위스 그래픽을
알리고자 디자인되었다.
독일어, 영어, 불어가
4단 그리드로 짜여 있다.
250 × 280mm
디자인 카를로 비바렐리
취리히 1958

die neue Graphik
the new graphic art
le nouvel art graphique

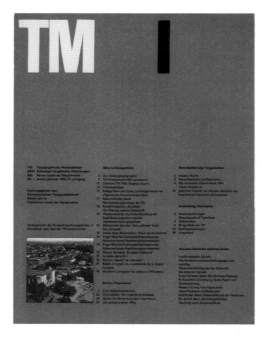

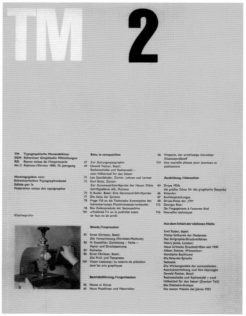

die neue Graphik

nach ihren Ursprüngen, ihrem Werden, ihren Eigenheiten, ihren Aufgaben, ihren Problemen, ihren Erscheinungsformen und ihren zukünftigen Möglichkeiten, zusammengestellt und kommentiert von Karl Gerstner und Markus Kutter

the new graphic art

its origins, its evolution, its peculiarities, its tasks, its problems, its manifestations its future prospects, compiled with a commentary by Karl Gerstner and Markus Kutter

le nouvel art graphique

selon ses origines, son développement, ses particularités, ses réalisations, ses problèmes, ses phénomènes et ses possibilités d'avenir, composé et commenté par Karl Gerstner et Markus Kutter

verlegt 1959
im Verlag Arthur Niggli, Teufen AR, Schweiz

published in 1959
by Arthur Niggli AR, Switzerland

publié en 1959
par les éditions Arthur Niggli, Teufen AR, Suisse

clichiert von Schwitter AG, Basel
geprellt und gedruckt von R.Weber AG, Heiden
gebunden von Max Grollimund, Basel

blocks by Schwitter AG, Basle
printed by R.Weber AG, Heiden
bound by Max Grollimund, Basle

clichés de Schwitter AG, Bâle
imprimé par R.Weber AG, Heiden
relié par Max Grollimund, Bâle

English version by Dennis Q. Stephenson, Basle

Version française par Paulo Mayor, Paris

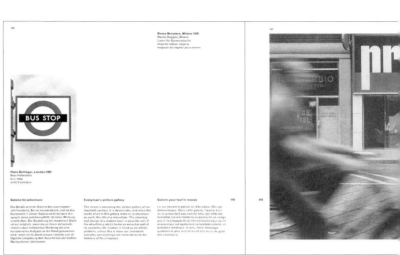

Roma Munatore, Milano 1958
Stanto Saggori, Milano
Laden für Gemerabschu
shop for ladies' lingerie
magasin de lingerie pour dames

Hans Schlegar, London 1957
Bus-Haltestelle
bus stop
arrêt d'autobus

Galerie für jedermann

Die Straße wird die Galerie des zwanzigsten Jahrhunderts, Sie ist demokratisch, und da die Kunstwerk in dieser Galerie recht voll dem Anspruch eines solchen auftritt, ist immer Wirkung umständlich: Die Gestaltung der modernen Stadt ist nur möglich, wenn die zu ihnen wirtschaftlichen Lösen notwendige Werbung als eine künstlerische Aufgabe an die Hand genommen wird; wenn nicht, bleibt unsere nächste und alltägliche Umgebung dem Geschmack der tödlos Markttechniker überlassen.

Everyman's picture gallery

The street is becoming the picture gallery of the twentieth century. It is democratic, and since the works of art in this gallery make no pretensions as such, the effect is immediate. The planning and design of a modern town is possible only if the advertising which forms an essential part of its economic life is taken in hand as an artistic problem; unless this is done our immediate everyday surroundings are surrendered to the tastery of the cheapjack.

Galerie pour tout le monde

La rue devient la galerie du XXe siècle. Elle est démocratique. Dans cette galerie, l'œuvre d'art ne se prétendant pas comme telle, son effet est immédiat. La vie moderne ne peut se faire un visage que si la propagande qu'elle sollicite pour sa vie économique est également considérée comme un problème artistique; si non, notre entourage quotidien le plus proche serait à la merci du goût des charlatans.

Neue Grafik
New Graphic Design
Graphisme actuel

Internationale Zeitschrift für Grafik und verwandte Gebiete
Erscheint in deutscher, englischer und französischer Sprache

International Review of graphic design and related subjects
Issued in German, English and French language

Revue internationale pour le graphisme et domaines connexes
Parution en langues allemande, anglaise et française

2

Richard P. Lohse, Zürich
Max Bill, Zürich

Gérard Ifert, Paris

Fritz Keller, Zürich

Hans Neuburg, Zürich
Emil Ruder, Basel
Fachberater für Typographie
an der Gewerbeschule Basel
Ulrich Hilzig, Zürich
Schweizer Fernsehdienst

Ausgabe Juni 1959
Inhalt
Expo 58
Kataloge für Kunstausstellungen 1588–1958
Grafiker der neuen Generation

Vorfabrizierte Elemente
für Schaufenster und Ausstellungen
Italienische Gebrauchsgrafik
Univers,
eine neue Grotesk von Adrian Frutiger

Wettbewerb für ein neues Signet des
Schweizer Fernsehdienstes

Dozennummer Fr. 15.–

Issue for July 1959
Contents
Expo 58
Catalogues of Art Exhibitions 1588–1958
Graphic Designers of the new Generation

Prefabricated Parts for Showcases and Exhibitions
Italian Industrial Design
Univers,
a new sans-serif type by
Adrian Frutiger
Competition for a New Symbol for
Swiss Television

Single number Fr. 15.–

Juillet 1959
Table des matières
Expo 58
Catalogues pour expositions de beaux-arts 1588–1958
Graphistes de la génération nouvelle

Éléments préfabriqués pour vitrines et expositions
Graphisme italien appliqué
Univers,
un nouveau grotesque
d'Adrian Frutiger
Concours destiné à créer une marque
distinctive de la Télévision suisse

Le numéro Fr. 15.–

Herausgeber und Redaktion
Editors and Managing Editors
Éditeurs et rédaction

Druck/Verlag
Printing/Publishing
Impression/Édition

Richard P. Lohse SWB/VSG, Zürich
J. Müller-Brockmann SWB/VSG, Zürich
Hans Neuburg SWB/VSG, Zürich
Carlo L. Vivarelli SWB/VSG, Zürich

Verlag Otto Walter AG, Olten
Schweiz/Switzerland/Suisse

Pavillon Deutschland
German Pavillon
Pavillon d'Allemagne

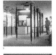
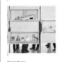

Pavillon Jugoslawien
Jugoslav Pavillon
Pavillon de Yougoslavie

헬베티카 불어판 소책자 표지와
내지. 스위스의 막스 미딩거가
디자인한 이 글꼴은
바젤 근교 뮌헨슈타인의 하스 활자
주조소에서 만들어져 애초에는
노이에 하스 그로테스크라 불렸다.
아래는 4/6에서 72포인트까지의
납활자 필요량을 보여 준다.
8포인트는 5.5kg, 48포인트는
24kg의 납활자가 필요했다.
납활자 타이포그래피
작업은 그 무게 때문에라도 확실히
힘이 드는 작업이었다.
297 x 210 mm
디자인
넬리 루딘, 한스 노이부르크
취리히 1960

71쪽: 알파벳 U로 나타낸
유니버스 21가지 활자가족.
모노타입 뉴스레터 130호, 1963
빨간색 글자들은 당시에
쓸 수 있었던 여덟 가지 폰트를
나타낸다.
디자인 브루노 페플리
아뜰리에 아드리안 프루티거
파리 1961

스위스 자동차 클럽 브로슈어
표지와 본문 펼침쪽. 이탈리아어를
악치덴츠 그로테스크로 조판.
텍스트와 사진이 아홉 개의
정사각형 그리드를
충실히 따르도록 디자인했다.
210 x 210 mm
디자인 프리돌린 뮐러
취리히 1956

73쪽: 제약 회사 Wm.S.머렐에서
발행한 『미술 속의 의료』.
캐나다의 의료 전문직에
헌정하는 책이다.
서문 앞뒤 쪽과 의학사적 가치가
있는 판화 16장 중 2장.
254 x 254 mm
기획과 디자인 에른스트 로흐
몬트리올 1964

«chez soi», l'ACS ha scelto, in località
piacevoli, in Svizzera e all'estero, apparta-
menti o case che affitta ai suoi membri a
condizioni vantaggiose.
Anche al campeggiatore l'ACS procura
molte facilitazioni. Grazie ad accordi con-
clusi con le federazioni nazionale e inter-
nazionale dei clubs di campeggiatori, il
socio può ottenere la carta di campeggia-
tore che dà accesso ai loro campings, in
Svizzera e all'estero.
Per il trasporto della sua automobile
(battello, treno, aereo, traghetto), il socio
può rivolgersi all'ufficio turistico dell'ACS
che è pure riconosciuto come agenzia
ufficiale per i passaggi marittimi.

Documentazione turistica

Appartamenti per vacanze

Il servizio turistico delle sezioni vi offre
dunque tutti o quasi tutti i servizi di
un'agenzia di viaggio.

Le assicurazioni, obbligatorie o facoltative, sono di grande importanza per l'automobilista

L'ACS segue con la massima attenzione
tutti i problemi inerenti alla prevenzione
degli incidenti. Infatti, l'importo dei premi
d'assicurazione dipende direttamente dai
rischi, vale a dire dal numero e dalla gravità
degli incidenti.
Grazie agli sforzi spiegati dall'ACS nella
lotta contro gli incidenti, i suoi membri
beneficiano d'una riduzione sul premio
d'assicurazione responsabilità civile.
I membri dell'ACS beneficiano anche di
ribassi importanti sulle assicurazioni inci-
denti, assicurazioni occupanti, assicura-
zioni protezione giuridica e assicurazioni
bagagli. Gli indirizzi di tutte le società con-
venzionate dell'ACS sono comunicati, a chi
ne fa richiesta, dai segretariati delle sezioni.
Per l'assicurazione bagagli, l'ACS fornisce
ai suoi membri una polizza speciale per
viaggi all'estero, a condizioni molto
vantaggiose.
Il socio che ha la disgrazia di farsi rubare
l'automobile all'estero, è tenuto a pagare i
diritti doganali sulle vetture rubate, ma
l'ACS si assume questa spesa, se non esiste
un'assicurazione.
La carta internazionale d'assicurazione r. c.,
vale a dire la prova che l'automobilista è
coperto da un'assicurazione responsabilità
civile, è richiesta da un numero sempre
maggiore di stati. L'ACS rilascia una carta
d'assicurazione della validità di un mese agli
automobilisti che si recano all'estero, e
che hanno dimenticato di chiedere la carta
annuale alla loro compagnia di assicurazioni.

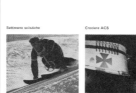

Settimane sciistiche

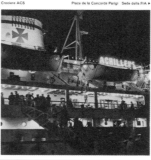

Crociere ACS

Place de la Concorda Parigi Sede della FIA ▸

Solo un'organizzazione vasta e potente
è in grado di offrirvi i vantaggi che abbiamo
riassunto per voi in questo opuscolo, allo
scopo di darvi un'idea chiara dell'attività
dell'ACS, dei numerosi compiti che gli
incombono e dell'azione che svolge quoti-
dianamente nell'interesse dell'automobilista.
Per i servizi a favore dei soci l'ACS spende
ogni anno somme considerevoli che
ammontano a parecchi milioni di franchi.
L'ACS può contare su un personale scelto
e qualificato, che lavora nei suoi 27 segre-
tariati distribuiti in tutte le regioni della
Svizzera e nel Liechtenstein. È in stretti
rapporti con i clubs automobilistici di tutto
il mondo, associati alla Federazione inter-
nazionale automobilistica con sede a Parigi.
Queste fa parte dell'Organizzazione mon-
diale del turismo e dell'automobile che gode
di uno statuto consultivo presso le Nazioni
Unite.

È una catena potente di cui l'automobilista deve essere l'anello indispensabile!

Medicine in Art

Throughout the ages art has been a vital form of expression in the life of man. It has served to illustrate the changing customs, thoughts and events which make up his history. The artists of the past have provided a visual record of man's progress from one level of civilization to another.

In their role of pictorial historians, artists often portrayed man's battle against disease and death. The growth of medicine from ancient mystical practice to modern science was long and difficult. It received some assistance from the painters and engravers whose illustrations and recorded advances preserved medical knowledge over the centuries.

Although modern illustrations lack nothing in accuracy or quantity, they don't have the spirit of personal history attached to the work of the early artists. However medically inaccurate they may be today, the old illustrations have a human vitality and feeling that reach out from the past and bring history to life.

Ancient medical manuscripts provided the source of knowledge from which medicine and medical illustration evolved. The importance of those early illustrations was most strongly felt in the field of anatomy. For centuries they provided the only source of anatomical knowledge available for medical study. Scientifically inadequate as they were, they filled the void created by laws against dissection and were diligently copied by succeeding illustrators well into the Middle Ages. As medical knowledge increased, more and more manuscripts were written and the number of illustrations grew prodigiously. Earlier illustrations were drawn or painted, but with the introduction of the woodcut a new method of reproducing pictures was established.

The invention of printing in the 15th century was of tremendous significance in the dissemination of medical knowledge and art. The skill achieved by the artists first in woodcuts, then engraving, set new standards of excellence in their illustrations while close association with medical advances rendered a greater accuracy to their work.

The Renaissance brought with it a completely new approach to both medicine and art. Art freed itself from conventional forms and sought to reproduce nature. The artists searched avidly for knowledge of the human body, many performing their own dissections to gain direct information.

Medicine meanwhile was casting off the shackles of tradition and exploring new avenues in the study of men. Dissection was re-established and proved as essential to the artist as the physician. The two worked closely together, the artist recording faithfully the discoveries made by the physician. In these illustrations the artist proved to display the natural beauty of the human body. This sense of realism that had been locked in antiquity was now revived and manifested itself in painting, drawing and sculpture.

The drama of medicine was a source of artistic inspiration for many centuries. Much of the work of the old artists has been preserved, both for its historical and artistic worth.

Over the next few months you will be receiving reproductions of sixteen such historical medical illustrations. The Wm. S. Merrell Company is pleased to send you this fine collection which so vividly portrays the spirit of medicine in art.

Merrell

Merrell

This series of illustrations was published for the Canadian medical profession by The Wm. S. Merrell Company in 1964.

Conception and design: Ernst Roch

Merrell

칼 게스트너의 타이포그래피.
위에서 아래로, 왼쪽에서
오른쪽으로, 수평/수직,
수직/수평으로 자유자재인
타이포그래피.
취리히의 베히 일렉트로닉 센터를
위한 레코드 재킷.
315 x 315 mm
디자인 칼 게스트너
바젤 1962

75쪽: 스위스 주요 신문의 하나인
〈내셔널 차이퉁〉(지금은 바슬러
차이퉁으로 개명)의 포스터.
N을 두 방향으로 활용하는 방식이
타이포그래피의 배열을 좌우한다.
포스터를 위에서 아래로도,
아래에서 위로도 읽을 수 있다.
905 x 1280 mm
디자인 칼 게스트너
바젤 1960

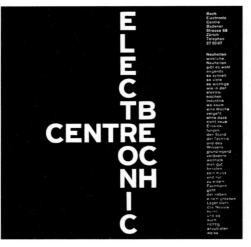

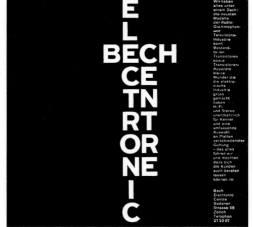

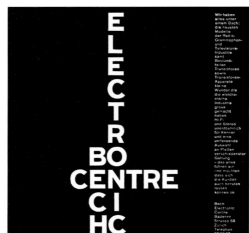

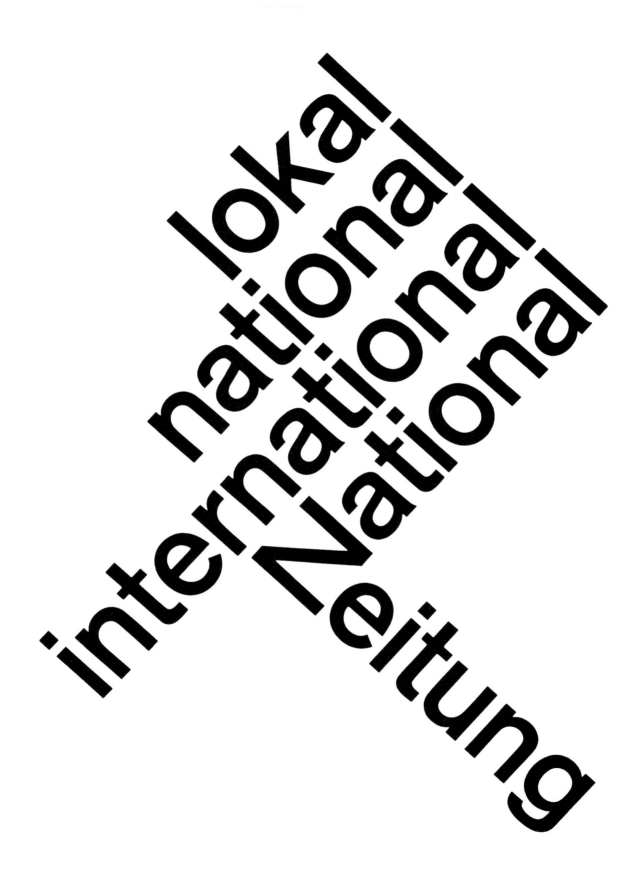

마르쿠스 쿠터의 『미래의 작품을
위해 요망하는 독자』,
『작품의 미래를 위한 안내』
표지와 펼침쪽. 두 개의 제목과
두 개의 시작이 있는 한 권의 책.
150×272 mm
디자인 칼 게스트너
바젤 1959

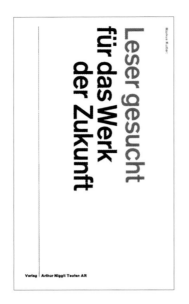

Gebrauchsanweisung
für die Zukunft
des Werks

Markus Kutter

Verlag Arthur Niggli Teufen AR

마르쿠스 쿠터의『유럽 가는 배』
재킷과 펼침쪽.
칼 게스트너 : '타이포그래피와
언어의 통합이란 내용을
시각적으로 편곡한 타이포그래픽
이미지이다. 그 이미지는 저자가
사용하는 다양한 양식의
악기(소설, 기사, 희곡, 신문 등)를
연주하며 화음을 낸다.'
158 x 236 mm
디자인 칼 게스트너
바젤 1956

196

197

alse, ich muss jetzt gehen.

Jimmy macht sich ganz frei

132

133

Hypothetisches Schauspiel in drei Akten mit einem Epilog

Dramatis personae

Herr aus Florida
Kurt
Joan
Steward
Personen aus dem Hintergrund
Schiffspersonal
Lautsprecher

Zwischen den einzelnen Akten, Szenen, Reden und Gegenreden Nebengeräusche, Füssegetrappel, Wind in den Drähten, Treppengeknarr, Volksgemurmel und dergleichen.

1. Akt

In der Kabine, die Kurt mit dem Herrn aus Florida teilt.

Lautsprecher

Sie nehmen jetzt an der Sicherheitsübung teil. Meine Damen und Herren. Die Schwimmwesten befindet sich unter den Vorschriften in Ihrem Kleiderschrank. In diesen Vorschriften ist die Sammeltafel angegeben, welche aufzusuchen ist, sobald die Glocken und Notsignale ertönen. Alle Passagiere sind gebeten ... (Störung durch ein Pfeifen im Lautsprecher)

...

Herr aus Florida

Lautsprecher

Herr aus Florida

Kurt

Herr aus Florida

Hauben sack

Gordon

um herauszufinden, was es eigentlich gerne tut, bringt Collegemädchen sich im heissen Bad beinahe um.

wer bist du, Flora? ich bin eine fatale Frau

sag, Flora, komm, Flora, mach mit.

Nacht Nacht

rund um das Schiff, Parelli zieht Kreise

Nacht Nacht

Alouette, gentille alouette, alouette, je te plumerai.

Schiff nach Europa

『IBM 보도니 매뉴얼』
제1장 '올바른 선택'에서 펼침쪽.
보도니는 보도니다……는
보도니다……는 보도니가 아니다.
베르트홀트 보도니를 IBM 회사
활자체로 도입하고자
대담하고 설득력 있게 디자인했다.
위에서 아래로: 베르트홀트
보도니, 컴퓨그래픽 보도니, 스캔
텍스트 보도니, 해리스 보도니,
바우어 보도니, 그리고……디도.
215×280mm
디자인 칼 게스트너
바젤 1987

81쪽:
미국의 타이포그래피는 참으로
재치 있고 지적이며, 공간 내에서
세리프 글꼴의 중립적인
배치가 돋보였다. 〈라이프〉지에
실렸던 이 제약 광고는
넓은 검정 지면에 두 개의
따옴글을 사용한다.
조지 로이스: '이 광고가
1960년에 실리자,
광고 전문지에서 논쟁이 붙었다.
광고계는 이 광고에 제품 패키지나
바디 카피가 없는 것에 충격을
받았다. 그러나 예리한 미국인들은
그것을 커뮤니케이션의
혁신으로 보았다.'
230×300mm
디자인 조지 로이스
뉴욕 1960

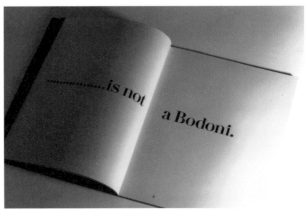

"John,
is
that
Billy
coughing?"

"Get up
and
give
him
some
Coldene."

조판 참고서를 위한 책 표지.
'타임스 뉴 로만'을 사용한
전통 스위스 스타일 타이포그래피.
166 x 245 mm
디자인 한스 루돌프 보스하르트
취리히 1980 1985

랄프 긴즈버그와 워런 보로슨이
발행한 격월간 평론지
〈팩트〉의 표지 2점.
디자인은 내용과 마찬가지로
직선적이다.
제목에서 아메리칸 세리프 스타일
타이포그래피의 간결하면서도
뛰어난 예를 볼 수 있다.
215 x 280 mm
디자인 허브 루발린
뉴욕 1964 1965

83쪽: 인터내셔널 타입페이스
코퍼레이션에서 발행한
잡지 〈U&lc〉에서 펼침쪽과 낱쪽.
280 x 375, 560 x 375 mm
디자인 허브 루발린
뉴욕 1978

TYPE FORMS SINK INTO OBSCURITY WHEN COMPARED TO THE HUMAN FEMALE FORM

HERB LUBALIN

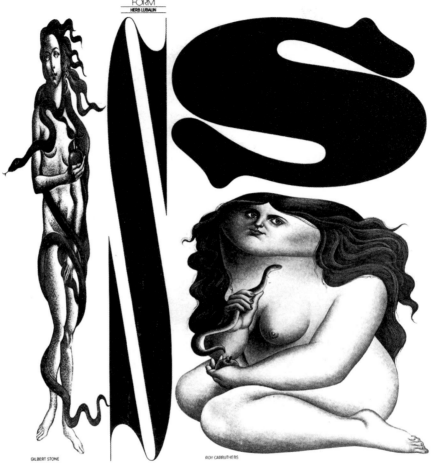

GILBERT STONE

ROY CARRUTHERS

U&lc

RUDYARD KIPLING

"YOUR GLAZING IS NEW & YOUR PLUMBING'S STRANGE, BUT OTHERWISE I PERCEIVE NO CHANGE."

K ipling was, of course, referring to the building trades. This notion came stunningly clear during a conversation between Herb Lubalin and Lou Dorfman. They had been looking over the work of Bill Golden, which was reviewed in the last issue of U&lc. Golden had been the longtime design director at CBS before Dorfman succeeded him. It was apparent to both artists that Golden's efforts—of more than 25 years ago—were just as contemporary as the finest work being done today. And a look back to Golden's pages in U&lc will quickly confirm this, as will a look at the work of Paul Rand, Alexey Brodovitch, and many of the other great graphic innovators of earlier times.

In brief, Lubalin and Dorfman "perceived" no change in design ideas now from design ideas then. Photography (other than technical improvements) hasn't changed. Illustration hasn't. The only significant change has been in typography. Today, metal-set type looks old-fashioned. There's been a revolutionary change in type.

With the invention of phototypesetting and the introduction of computers, many previous ideas of what typographical communications should look like have gone by the board. With film, it is possible to obtain a text-line for the same words that previously was impossible within the confining straitjacket of metal type.

I n the last two issues of U&lc, we set forth in detail (our report on the Vision 77 Seminar) the many changes brought about by the new technology as well as those envisioned for the future. As Aaron Burns put it, "The growth of office word processing systems and the increased sophistication and lowered costs of phototypesetting systems offer us new typographic and design opportunities, altering the entire structure of what can be done and how we do it." We showed how we've come a long way in both our method of setting type and the final appearance of that type—from letter fitting to justification, from kerning to ragged composition, from hung punctuation to contours and runarounds, from electronic stenting to digitized art—the whole gamut of refinements that can now be programmed to a point where one can expect consistently fine typographic quality in typesetting design.

Rather than go over the same ground so recently covered, we decided to go to the source—to ask several outstanding designers how the new technology has affected them, to ask what, specifically (if anything), they would have done differently with their earlier designs had they had the new typography available. Here's what four of them had to say:

Lou Dorfman (Senior VP/CBS Broadcast Group):

—*I am in an advantageous position—few guys have been with one company to observe the changes that have happened during a quarter of a century.*

—*I discovered that, in our work, the ideas have held up; that photography hasn't changed; that illustration hasn't gotten all that different. But, from a stylistic and fashion point of view, the type we used in the '30s and '60s looks old hat. Type was legible, yes, but it was dated…there was too much leading between lines, letter-spacing was erratic, too open…*

—*You ask me what I'd do that would be different? Phototype gives me the opportunity to be tighter in terms of contrast in the color of typography. Type can be packed tighter. The new typography is something people still have to get used to.*

—*Young people today have accustomed their ears to music which might pierce your eardrums. In the same way, people have learned to see type set tightly crowded—it's habit-forming. Handling type always used to be a problem. We were always type-conscious at CBS.*

—*I'd do it differently, sure. But typography becomes a small point and not that important because, in the end, it's the ideas that matter."*

It's the ideas that matter. One man's opinion. Here, then, is another.

Saul Bass (President, Saul Bass & Associates):

—*This may surprise you, but I don't think the issue you raise is of any great moment. Not in terms of the effectiveness of the communication. Type is a stylistic thing not having to do with content, usually.*

—*It's true that today typography is freer. There is a proliferation and availability of types and of new ways of setting. And, in special cases, the particular way type is used makes the difference*

세리프체 타이포그래피.
〈노能〉공연 포스터.
제목, 공연 목록, 일시와 장소를
묶음으로 정리하여 구성했다.
텍스트는 일본어의
세리프체(명조체) 한자 정체와
장체만을 사용해 전통적인
세로쓰기로 짜고 한자 부수에
여섯 가지 색을 무작위로
적용했다.
728 x 1030 mm
디자인 다나카 잇코
도쿄 1960

85쪽: 서예 전시
〈비운회전 飛雲会展〉도록 표지.
명조체 한자 네 글자의 필순을
오른쪽에서 왼쪽으로, 위에서
아래로 도해한다.
408 x 218 mm
디자인 헬무트 슈미트
오사카 1967

10권으로 된 라이프니츠의
『전집 오페라 옴니아』제9권
『필로소피아』펼침쪽.
복잡한 텍스트를 독창적으로
해결한 타이포그래피.
본문이 각주를 기다려 공명한다.
148 x 210 mm
디자인 스기우라 고헤이
도쿄 1989

第八回産経観世能

第一部十時始
一角仙人　観世静夫
　　　　　観世寿夫
花筐　梅　観世寿夫
　　　　　梅若泰之
　　　　　梅若六郎
舞囃子　唐船　橋岡久太郎
安宅　観世喜之

第二部四時始
実盛　観世銕之丞
　　　観世元昭
草子洗小町　観世元正
土蜘蛛　梅若猶義
　　　　梅若万三郎

主催　産経新聞社　大阪新聞社
大阪産経会館特設能舞台
昭和三十六年二月二十六日（日）

第二十回記念　飛雲会展　一九六七年

三二　真理にも二種類ある。思考の真理と事実の真理である。思考の真理は必然的でその反対は不可能であり、事実の真理は偶然的でその反対も可能である。真理が必然的である場合には、その理由を分析によって見つけることができる。すなわちその真理をもっと単純な観念や真理に分解していって、最後に原始的な観念や真理にまで到達するのである。(一七〇一七四、一八九、二八〇一二八一、三六七節、弁神論異異論三)

ず、またいかなる命題も真実であることはできない、と考えるのである。もっともこのような理由は、ほとんどの場合われわれには知ることはできないけれど。(四四-一九六節)

〈구체시〉전 도록 표지.
네덜란드, 독일, 영국에서 개최된
순회 전시회. 네덜란드어, 영어,
독일어 글이 꾸밈없는 디자인으로
배치되어 있다.
210 × 275 mm
디자인 빔 크로우웰
암스테르담 1971

87쪽: 타이포그래픽 그리드가
독일의 바우하우스에서
시작되었다면, 가변 그리드는
스위스의 칼 게스트너,
토털 그리드는 네덜란드의
빔 크로우웰에게서
비롯되었다. 크로우웰의
암스테르담시립미술관 도록은
모두 한 가지 그리드를
사용했지만 서로 전혀 비슷하지
않다. 수직 칼럼과 컴퓨터에
맡긴 듯한 디자인에서 독특한
완벽의 미가 태어난다(세세한
부분에서 완벽하다는
뜻이 아니다).
185 × 275 mm
디자인 빔 크로우웰
암스테르담 1965

klankteksten
? konkrete poëzie
visuele teksten

sound texts
? concrete poetry
visual texts

akustische texte
? konkrete poesie
visuelle texte

nul
negentienhonderd
vijf en zestig
deel 1
teksten

nul
negentienhonderd
vijf en zestig
deel 2
foto's

Enrico Castellani. Woont in Milaan.

1930 Castelmassa (Italië). Studeerde aan de Akademie te Brussel, daarna (1956) bezwakkeerd aan het Hoger Instituut de la Cambre. Richtte in 1959 met Piero Manzoni het tijdschrift 'Azimuth' op en stelt sinds 1961 tentoon met groepen als zero (1962), nul in de (sinds 1962) nouvelle tendance. Woont in Milaan.

Lucio Fontana

1899 Rosario (Argentinië) uit Italiaanse ouders. Studeerde aan de Brera in Milaan, waar hij zindsdien woont. Tussen 1925-'30 een van de pioniers van de abstrakte kunst, neemt in 1934 deel aan 'Abstraction-Création' in Parijs. 1939-'46 in Argentinië, schrijft daar 'Manifesto'.

Biennar. Terug in Italië oprichter van de beweging 'spatialisme'. Mentor van bewegingen als zero en nul.

Piero Manzoni

Milaan 1933 - 1963

Heinz Mack

1931 Lollar. Studeerde aan Akademie te Düsseldorf, filosofie aan Universiteit van Keulen. Sinds 1956 lichtreliëfs uit gepooijd metaal, schildert vibraties in zwart op wit. Projekt voor Schirmstelle in de Sahara (1961). 1960: 160 Vierkante meter betonreliëf in Leverkusen.

1961: Lichtdynamo's (roterende reliëfs achter ribglas). Samen met Piene uitgever van Zero (1957) en organisator van wandtentoonstellingen en hun gemeenschappelijk atelier in Düsseldorf. Werkt samen met Piene en Uecker aan water-, licht- en windspelen, eerste selon de lumière op nul-tentoonstelling in Stedelijk Museum (1962)

하나의 주제에 의한 변주.
스위스의 그래픽 디자이너
뮐러 브로크만은 유명한
〈무지카 비바〉 포스터로 대표되는
냉정하고 합리적인 접근 이후에
비합리적, 시적인 포스터 스타일을
보여 주기 시작했다.
905 × 1280 mm
디자인 요제프 뮐러 브로크만
취리히 1970 1971 1972

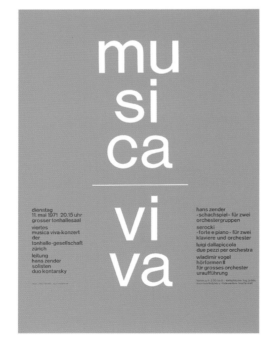

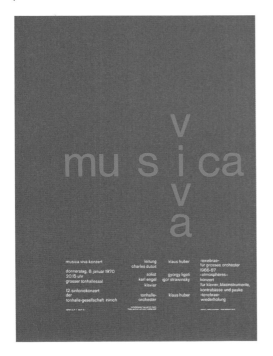

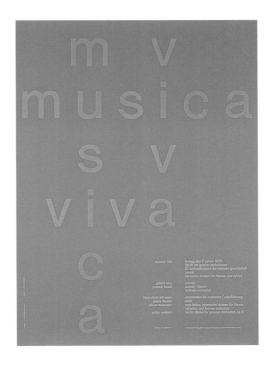

하나의 텍스트를 사용한 변주.
스위스 국방부에서 발행한 신병
사격 대회 상장.
글 정렬을 미묘하게 달리하고
글씨를 써 넣을 자리를 안내하는
선을 넣은 카드 두 장.
148 x 105 mm
디자인 로베르트 뷔흘러
바젤 1965

91쪽: 하나의 정사각형을 이용한
변주. 독일의 모르스브로히미술관
포스터 연작.
정사각형을 자르고 변형하고
이동하고 회전해서 얻은 디자인.
자유로운 타이포그래피 정렬로
납활자가 갇혀 있던 직각의
속박에서 해방된다.
594 x 841 mm
디자인 헬무트 슈미트 렌
마인츠 1960 1961

Jahr: Das Eidgenössische Militärdepartement
 dankt dem Jungschützen

geboren

 der sich am diesjährigen Jungschützenkurs
 durch flotte Haltung ausgezeichnet hat.
 Er schoss in den Hauptübungen
 Trefferpunkte.

Der Jungschützenleiter:

Jahr:

Das Eidgenössische
Militärdepartement
dankt dem Jungschützen

geboren

der sich am diesjährigen
Jungschützenkurs
durch flotte Haltung
ausgezeichnet hat.

Er schoss
in den Hauptübungen
Trefferpunkte.

Der Jungschützenleiter:

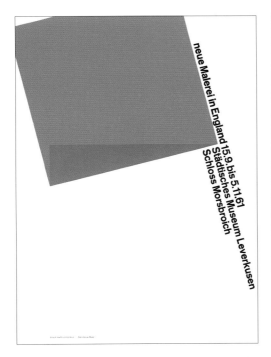

neue Malerei in England 15.9. bis 5.11.61
Städtisches Museum Leverkusen
Schloss Morsbroich

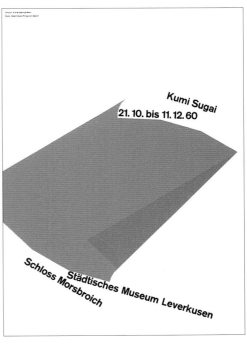

Kumi Sugai
21. 10. bis 11. 12. 60

Schloss Morsbroich
Städtisches Museum Leverkusen

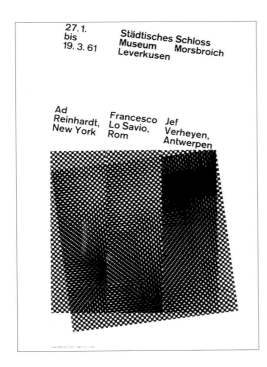

27. 1.
bis
19. 3. 61

Städtisches Schloss
Museum Morsbroich
Leverkusen

Ad
Reinhardt,
New York

Francesco
Lo Savio,
Rom

Jef
Verheyen,
Antwerpen

30 Architektur
junge Plastik Malerei Graphik
Deutsche
Städtisches Museum Leverkusen
Schloss Morsbroich
5.5. bis 11.6.61 mobile Architektur
5. bis 15.5.61

타이포그래피 연작. 스웨덴 전문지
〈그라피스크 레뷔〉 표지.
같은 활자체와 글자크기에 따른
변주. 내지의 그리드를 그대로
사용하여 기사 표제를 배치했다.
〈그라피스크 레뷔〉는
악셀 야노스의 편집으로
1960년부터 1972년까지
발행되었다.
210 x 297 mm
디자인 헬무트 슈미트
스톡홀름 1972

〈타이포그래피카〉 표지.
호수를 나타내는 방법이 재미있다.
1949년부터 1967년까지 발행된
이 영국 잡지는 일찌감치
납활자 타이포그래피의 경계
너머를 주목한
국제적 타이포그래피 출판물이다.
허버트 스펜서가 편집,
디자인했다.
210 x 275 mm
디자인 크로스비/플레처/포브스
런던 1964

grafisk revy

Grafisk industri
nyformad
informations-
förmedlare

Allgrafisk
sammanslagning
presenteras

grafisk revy

Arbetslösa
betalade
priset
för
bättre
betalnings
balans
Bokbindare
håller på
åtta
timmars
arbetsdag

grafisk revy

Direktiv klara
om §32-utredningen
fredsplikt viktig

Bra utbildning,
mindre bra arbetsplats-
hygien i England

grafisk revy

Sättmaskinsmatriser
elektroniska
fotosättmaskiner
lika aktuella

grafisk revy

Reklamskattens öde
beseglat
i proposition
Företagsnämnder
nonchaleras
av arbetsgivarna

grafisk revy

AGS avtals
 grupp
 sjukförsäkring

STP särskild
 tilläggs
 pension

 två nya
 erövringar

grafisk revy

Drupa
nya
teknikens
rationalisering
hotar
ung
generations
syssel
sättning

grafisk revy

Festspel pampigt
inslag
vid bokbindares
jubileum

I Brännögård vill
man inte ha
storavdelningar

Typografer i
Skåne klarar fint
fotosättningen

grafisk revy

Samman
slagning
av grafiska
fack
förbunden
har stimulerat
till många
förslag

grafisk revy

Vepe-personalen
fick ingen
möjlighet påverka
nedläggningsbeslut

grafisk revy

Nu sätter vi
fart på studierna

Dagböcker
skildrar
vad ombud
tyckte
på kongressen

grafisk revy

SAP
ställde
socialisering
på
framtid

BLT
vinner
form
på
avdelnings
nivå

grafisk revy

Gör
Arbetet
till
riks
tidning
Ordet
som
form
skapare

grafisk revy

Reklamskatt
eller reklamavgift,
eller ingetdera
det är
frågan

grafisk revy

Samman
slagningens
kongress visade
 allvarlig
 vilja
 till
 solidariskt
 samarbete

grafisk revy

Tre olika
arbetslöshets
mätningar
förbryllar

Intensivt
förbundsarbete
inför
samman
slagningen

1 H_2O 3D 4^{TO} £5

(6)⁹ OO7 T 8 / U V 90&!);:,. $\frac{10}{10}$

ER 12↓ $3 Nºs 1-4 Typographica 15

16 17 1918 19..... $\frac{20th}{\text{CENTURY}}$ FOX

21 22 123 36 24 36 25 DEC

26d 27 28 + 1 = 29 30

이탈리아 총서 『비블리오테카
산소니』 표지 시리즈.
한 종류의 활자체, 대비가 명쾌한
두 가지 글자크기를 사용한 차분한
타이포그래피 정렬.
125 × 200 mm
디자인 마시모 비넬리
피렌체 1964

국제 명저 소설 표지 시리즈.
책 제목과 저자명을 원어로 썼다.
알파벳과 한글로 책 제목과
저자 이름을 넣었다. 빨강, 검정,
하양, 그리고 넓고 좁은 면,
인쇄되고 비어있는 지면을
리듬감 있게 다루었다.
고려대학교출판부 출간
128 × 188 mm
디자인 오진경
서울 2009

95쪽: 프랑스 총서 『리베르 북스』
표지 시리즈. 자크 포베르가
엮은 이 시리즈는
혁신적·정치적 선언들을 모아
재판했다. 표지는 커다란
검은 산세리프체 대문자를 두터운
갈색 크라프트지에 인쇄했다.
시리즈의 후기에는 흑지에 붉은
글자를 인쇄한 표지도 나왔다.
90 × 180 mm
디자인 피에르 포쇠
파리 1967 1977

독일 작가 귄터 그라스의 소설
표지 시리즈.
큰 세리프체 대문자로 된 제목에
그라스가 제작한 작은 장식 그림을
곁들였다.
111 × 180 mm
디자인 펭귄 북스
런던 1976

함부르크의 독일 극장 공연 계획을
알리는 타이포그래피 포스터 연작.
상연 예정작 중에서 선택한
극적이고 선동적인 대사를
사용했다. 전체 공연 목록을
포스터 아랫부분에 실었다.
841 x 1189mm
디자인 네빌 브로디,
사이먼 스테인스, 안드레아스 호먼
함부르크 1993

외국인 노동자를 스위스에서
추방하라는 운동에 항의하는
신문 광고. 문안이 점점
직설적이면서 커진다. 스위스의
저명한 작가 막스 프리슈가 쓴
최초의 카피: '우리는 노동력을
구했다. 그러자 사람들이 왔다.'
177 x 220mm
디자인 요스트 호흐울리
세인트 갈렌 1970

ACHTUNG!

Bei uns sind wir daheim.
Aber dann,
aber
dann.

ELFRIEDE JELINEK, WOLKEN.HEIM.

Schauspielhaus
Deutsches
Schauspielhaus
in Hamburg

... sitzen dann da,
fett und unschuldig
unser hochverehrtes
ACHTUNG!
Publikum
wie samstagnachmittags
zuhause
vor dem Fernseher
so sauwohl
fühlen die sich
hier bei uns...

RAINALD GOETZ, KRITIK IN FESTUNG (EINE URAUFFHRUNG)

Schauspielhaus
Deutsches
Schauspielhaus
in Hamburg

Max Frisch:

Wir holten Arbeitskräfte - und es kamen Menschen.

am 6./7. Juni ein überzeugtes Nein!

St.Gallisches Aktionskomitee gegen die Schwarzenbach-Initiative

Die einzigen Mittel gegen die Schwarzenbach-Krankheit:

Gesunder Menschenverstand und ein Nein am 7. Juni

St.Gallisches Aktionskomitee gegen die Schwarzenbach-Initiative

ACHTUNG!

Wer lebt, stört.

TANKRED DORST, HERR PAUL (EINE URAUFFÜHRUNG)

Schauspielhaus
Deutsches
Schauspielhaus
in Hamburg

KRITIK IN FESTUNG RAINALD GOETZ 10/93 **WOLKEN. HEIM.** ELFRIEDE JELINEK 10/93 **TROILUS UND CRESSIDA** WILLIAM SHAKESPEARE 10/93 **FREMD BIN ICH EINGEZOGEN, FREMD ZIEH ICH WIEDER AUS** FRANZ WITTENBRINK 10/93 **MUTTER UND SÖHNE** JAVIER TOMEO 10/93 **GOETHES FAUST 1+2** 11/93 **DER MESSIAS** PATRICK BARLOW 11/93 **ENGEL IN AMERIKA** TONY KUSHNER 11/93 **KIEBICH UND DUTZ** F.K. WAECHTER 11/93 **ZU HILFE! ZU HILFE! SONST BIN ICH VERLOREN!** MOZART/WERNICKE 11/93 **DER ZIGEUNERBARON** JOHANN STRAUSS 12/93 **GERETTET** EDWARD BOND 1/94 **DAS KÄTHCHEN VON HEILBRONN** HEINRICH VON KLEIST 1/94 **FAUST. EINE SUBJEKTIVE TRAGÖDIE** FERNANDO PESSOA 2/94 **HERR PAUL** TANKRED DORST 2/94 **DER STIEFEL UND SEIN SOCKEN** HERBERT ACHTERNBUSCH 2/94 **FESTUNG** RAINALD GOETZ 3/94 **SUCHT/LUST** CHRISTOPH MARTHALER 3/94 **KATARAKT** RAINALD GOETZ 4/94 **DIE VERSUCHUNG DES HEILIGEN ANTONIUS** GUSTAVE FLAUBERT 4/94 **ARMUT REICHTUM MENSCH UND TIER** HANS HENNY JAHNN 5/94 **ESKALATION ORDINÄR** WERNER SCHWAB 5/94

ACHTUNG!

Hier wird ein Mensch gemacht.

GOETHES FAUST 1+2, (GOETHE/MARTHALER)

Schauspielhaus
Deutsches
Schauspielhaus
in Hamburg

KRITIK IN FESTUNG RAINALD GOETZ 10/93 **WOLKEN. HEIM.** ELFRIEDE JELINEK 10/93 **TROILUS UND CRESSIDA** WILLIAM SHAKESPEARE 10/93 **FREMD BIN ICH EINGEZOGEN, FREMD ZIEH ICH WIEDER AUS** FRANZ WITTENBRINK 10/93 **MUTTER UND SÖHNE** JAVIER TOMEO 10/93 **GOETHES FAUST 1+2** 11/93 **DER MESSIAS** PATRICK BARLOW 11/93 **ENGEL IN AMERIKA** TONY KUSHNER 11/93 **KIEBICH UND DUTZ** F.K. WAECHTER 11/93 **ZU HILFE! ZU HILFE! SONST BIN ICH VERLOREN!** MOZART/WERNICKE 11/93 **DER ZIGEUNERBARON** JOHANN STRAUSS 12/93 **GERETTET** EDWARD BOND 1/94 **DAS KÄTHCHEN VON HEILBRONN** HEINRICH VON KLEIST 1/94 **FAUST. EINE SUBJEKTIVE TRAGÖDIE** FERNANDO PESSOA 2/94 **HERR PAUL** TANKRED DORST 2/94 **DER STIEFEL UND SEIN SOCKEN** HERBERT ACHTERNBUSCH 2/94 **FESTUNG** RAINALD GOETZ 3/94 **SUCHT/LUST** CHRISTOPH MARTHALER 3/94 **KATARAKT** RAINALD GOETZ 4/94 **DIE VERSUCHUNG DES HEILIGEN ANTONIUS** GUSTAVE FLAUBERT 4/94 **ARMUT REICHTUM MENSCH UND TIER** HANS HENNY JAHNN 5/94 **ESKALATION ORDINÄR** WERNER SCHWAB 5/94

Keine künstlichen

Krisen!

Schwarzenbach-Initiative: nein

St.Gallisches Aktionskomitee gegen die Schwarzenbach-Initiative

In einer ostschweizerischen Maschinenfabrik müßten 500 Ausländer entlassen werden.
Dadurch würden 170 Schweizer arbeitslos.
Wer die Folgen der Schwarzenbach-Initiative überdenkt, stimmt am 7. Juni

nein

St.Gallisches Aktionskomitee gegen die Schwarzenbach-Initiative

정보 타이포그래피.
네덜란드 철도 시간표.
시간, 노선, 목적지와
세부 정보로 나눠져 있다.
420×597mm
디자인 텔디자인
암스테르담 1971

정보 타이포그래피. 제20회
뮌헨올림픽 팸플릿의 시간표와
올림픽 비화 모음. 세 나라 말로 된
정보를 율동적이고 논리적으로
구성했다.
280×297mm
디자인 롤프 뮐러
뮌헨 1971

99쪽: 남이탈리아 지진 피해자
구호를 위한 기부를 요청하는
밀라노 시 포스터.
메시지를 전달하는 시적인 표제와
함께 시선을 끌기 위해 보도
사진을 사용했다.
손에서 손으로
사람에게서 사람으로
이탈리아에서 이탈리아로
가진 자에게서 못 가진 자에게로
오늘에서 내일로
모두를 위하여.
4000×3000mm
디자인 브루노 몬구치
사진 dpa / 디 벨트
밀라노 1980

di mano in mano
da uomo a uomo
dall'Italia all'Italia
da chi ha a chi non ha
dall'oggi al domani di tutti

Comune di Milano
Consiglio di Zona

『아르님의 소설에 나오는 유머』
목차와 본문.
사고의 구성 단위별로 네 가지
글자크기를 사용했다.
140 x 210 mm
디자인 마르셀 네빌
바젤 1971

101 쪽: 베를린 요하니셔 합창단.
콘서트 포스터.
글자크기를 달리해 때와 장소,
공연 목록, 연주자 정보를
구분했다. 텍스트를 당김음처럼
배치한 데서 생겨난 리듬이
특히 매력적이다.
475 x 695 mm
디자인 마르셀 네빌
바젤 1965

Das Tragikomische 3

Nachdem wir zwei Novellenstrukturen besprochen haben, in denen sich die Arnimsche Komik entfaltet, versuchen wir eine dritte, schwieriger fassbare darzustellen, welche sich nur noch teilweise im Bereich des Lächerlichen befindet.

Isabella von Ägypten

Der Leser mag erstaunt sein, «Isabella», die er mit Recht für den Inbegriff eines stimmungsvollen, durch und durch «romantischen» Werks hält, in dieser Arbeit behandelt zu sehen. Wir möchten gleich betonen, dass wir diese weitläufige Erzählung durchaus nicht mit den Kategorien des Lächerlichen auszuschöpfen meinen. Doch finden wir darin das Lächerliche in reichen Schattierungen.

Schauplatz dieser vom Wunderbaren durchdrungenen Erzählung ist Flandern. In Gent residiert der junge Erzherzog Karl, der spätere Kaiser Karl V. Arnim verteidigt den kühnen Griff, in dem er das Wunderbare mit dem Historischen vereinigte, gegenüber den Brüdern Grimm:

Wenn Ihr mir vorgeworfen habt, warum ich ihn Isabella gerade mit Karl V. in Berührung gesetzt, warum nicht willkürlich einen Kronprinzen X. erwählt, darin liegt aber etwas Unwiderstehliches wie bei den Völkern mit den Mythen, die sie an ihre Königsstämme als Wurzel annagelten, dass man es nicht lassen kann, dem was der Phantasie mit einem Reiz vorschwebt, einen festen Boden in der Aussenwelt zu suchen, wo das hätte möglich sein können. <small>Brief an Jacob vom 24.12.1812. AGr. 249.</small>

Auf diesem festen Boden der Aussenwelt befindet sich der Hof des Erzherzogs. Hier herrscht eine durch die Tradition gefestigte Ordnung. Adrian, der alte Hofmeister Karls, ist in dieser Ordnung zur Karikatur geworden. Um ihn bildet sich denn auch eine kleine Komödie. Er wird, unter scherzhaftem Vorwand, vor ein lachendes Scheingericht gestellt. Da er in seiner Versteifung den Spass ernst nimmt, richtet er sich dem Leben verschlossenes Wesen im Grunde selbst.

Auch die benachbarte ländliche Gegend erscheint als handfeste Aussenwelt. In Buik findet die Kirmes statt mit dem bunten Treiben des lebenslustigen Volkes. Was wir in der «Postkutsche» an körperbetonter Bewegungswelt gefunden haben, ersteht hier in flandrisch-derber Nuancierung vor unsern Augen. Einfache Gestalten treten hervor, wie die hässliche alte Braka, Isabellas Betreuerin, und die trinkfreudige Frau Nietken, die als Trödlerin inmitten einer Unmenge von ausgedienten Gegenständen lebt.

In dieser flandrischen Wirklichkeit bewegt sich die jugendlich schöne Zigeunerprinzessin Isabella. Ihr anmutiges Wesen, gerade auf der Schwelle zwischen Mädchen und Frau, übt einen einmaligen Zauber aus. Arnim nähert sich ihr mit unverhohlener Sympathie. Seine Sprache wird beseelt, wenn er von ihrem *lieben, vollen, dunkelgelockten* <small>II, 452</small>

Kopf mit den glänzenden schwarzen Augen spricht. Dieses *tief unschuldige,* sich ganz natürlich gebärdende Mädchen ist Ausdruck des Wunderbaren, das in die Alltagswirklichkeit eindringt. Mit Aura (in der «Ehenschmiede») hat sie das Fremdartige und den Reiz der Jugend gemeinsam. Wenn Aura sich aber im unverbindlichen Scherz erschöpft, gewinnt Isabella im Umgang mit dem sie einfordernden Geschehen eine menschliche Vertiefung. Den jungen Erzherzog liebt sie echt und unbefangen, sie leidet unendlich unter seiner Treulosigkeit. Durch den traurigen Tod ihres Vaters wird sie zur Führerin des Zigeunervolkes, das sie nun, da das Gelübde der Wanderung nach Europa erfüllt ist, in ihr Ursprungsland Ägypten geleitet. Das Kind des Erzherzogs unter ihrem Herzen, entsagt sie der Liebe und folgt ihrer Sendung. Isabellas Weg wird mit grossem Ernst durchgeführt. In der Seligkeit der Liebe und in der entsetzlichen Verlassenheit ahnt Isabella eine höhere Führung. Wie Rosalie in «Tollen Invaliden», wächst sie durch das Leiden zur menschlichen Eigentlichkeit, zur persönlichen Begegnung mit ihrem Schicksal. <small>45</small>

Groteske Gestalten

Auf Anraten der alten Braka erschafft Isabella mit Zaubermitteln den Alraun. Dieser ist fähig, Schätze zu finden, und soll dem Mädchen, dank dem neugewonnenen Reichtum, die Annäherung an den Erzherzog ermöglichen. Nach dem mühseligen und geheimnisvollen Vorgang der Entstehung erblickt Isabella den kleinen Wurzelmann,

... den sie mit lautem Jubel begrüsste, als er ihr ganz vernehmlich, wie ein kleines Kind, entgegenwimmerte, mit runden, schwarzen Augen sie ansah, als wollten sie ihm aus dem Kopf herausfallen; sein gelbfaltiges Gesicht schien entgegengesetzte Menschenalter zu vereinigen, und die Hirse auf seinem Kopfe hatte sich schon zu borstigen Locken vereinigt, so auch, was auf seinen Körper von den Hirsekörnern heruntergefallen war. <small>II, 471</small>

Während Isabella die strahlend Natürliche und Harmonische ist, erscheint der Wurzelmann als undurchsichtiges, widersprüchliches Wesen zwischen Pflanze und Mensch, zwischen Jugend und grauem Alter. Er ruft Mitleid hervor und verlockt gleichzeitig zum Lachen. Dieses bizarre Geschöpf aus dem Bereich magischen Volksglaubens, das auf dem Galgenhügel in der Nähe von Gent entsteht und ganz selbstverständlich in die Alltagswirklichkeit hereinkommt, möchten wir grotesk nennen. In die Welt des Gewohnten und Natürlichen bringt es etwas Gespenstisches, dem man mit dem Verlachen im Grunde nicht beikommt.

Am Schluss der Erzählung wird der Alraun dämonisiert, das heisst er macht sich als böser Dämon frei von seinem seltsammenschlichen Körper und erscheint dem alternden Kaiser, der ihm immer mehr verfällt, als Heimchen, Spinne, Kröte, fliegender Käfer und wilder Vogel. Der Schätze findende Kobold enthüllt seine zutiefst bedrohliche, gegengöttliche Macht.

Kirchenhalle Wattwil Mittwoch 29. September 1965
20.15 Uhr Karten an der Abendkasse Erwachsene Fr. 2.-
Jugendliche Fr. 1.-

Chorkonzert Madrigale
Zeitgenössische Kompositionen
Lieder aus aller Welt und tänzerische
Weisen mit Orffschen Instrumenten
Dirigent Siegfried Lehmann

johanni-
scher
chor
berlin

연차 보고서 펼침쪽. 괘선을
사용해 정보 단위를 분할했다.
글자크기로 판매 수치를
시각화했다.
210 × 297 mm
디자인 헬무트 슈미트
오사카 1979

103쪽: 2개 국어를 병기한
오츠카 제약의 의약품 패키지
아이덴티티. 제품명, 용량,
성분 등의 기재 사항을 가로세로로
분할된 정보 구역에 배치했다.
유니버스 55를 사용하여
심벌처럼 처리한 상품명이
이 패키지 시리즈의
타이포그래피 이미지를 굳힌다.
디자인 헬무트 슈미트
오사카 1980

Over 60 successful years

Pharmaceutical Division	International	Consumer Products Division	Food Division	Interior Products Division	Chemicals Division

successful
years

Otsuka Group

Health care
Otsuka Pharmaceutical Co Ltd
Otsuka Pharmaceutical Factory Inc
Taiho Pharmaceutical Co Ltd
Earth Chemical Co Ltd
Japan Immunoresearch Laboratories Co Ltd
Union Medical Instrument Co Inc
Otsuka Fine Chemical Co Ltd
Otsuka Zoecon KK
Arab Otsuka Pharmaceutical Co SAE
P.T. Otsuka Indonesia
Taiwan Otsuka Pharmaceutical Co Ltd
Thai Otsuka Pharmaceutical Co Ltd
Laboratorios Miquel SA
Food
Ōtsuka Foods Co Ltd
Interior products
Otsuka Furniture Industry Co Ltd
Otsuka Ohmi Ceramics Co Ltd
Chemicals
Otsuka Chemical Co Ltd
Other services
Otsuka Warehouse Co Ltd
Otsuka Packaging Industries Ltd
Earth Environmental Sanitary Service Co Ltd
Shinkyoyo Glass Co Ltd

Group Sales 1979

Otsuka Pharmaceutical products	47%
Otsuka Consumer products	29%
Otsuka Food	5%
Otsuka Interior products	9%
Otsuka Chemicals	6%
Others	4%

50 ^{µg}

メフチン錠

気管支拡張剤
塩酸プロカテロール製剤

含量	50µg
規制コード	OG2I
容量	500錠(100錠×5)
包装	P.T.P
貯法	湿気をさけて しゃ光保存
使用期限	
製造番号	

Ⓜ1986.10

Meptin tablets

50 ^{µg}

500 ^{tab}

500 ^{tab}

50 ^{µg}

メフチン錠

気管支拡張剤
塩酸プロカテロール製剤
500錠P.T.P.

成分：1錠中
塩酸プロカテロール50µg

適応症　用法・用量　使用上の注意：
添付の説明書を参照してください

製造発売元　大塚製薬株式会社
東京都千代田区神田司町2-9

Meptin

50 ^{µg}

メフチン錠

気管支拡張剤
塩酸プロカテロール製剤
500錠P.T.P.

500 ^{tab}

50 ^{µg}

Meptin tablets

bronchodilator
procaterol preparation
500 tab. P.T. P.

Composition:
Each tablet contains 50µg
of procaterol hydrochloride

Otsuka Pharmaceutical Co., Ltd.
2-9, Kanda Tsukasa-cho, Chiyoda-ku, Tokyo, Japan

Meptin

허먼 밀러 인터내셔널 컬렉션의
연간 달력. 세로로 흐르는
타이포그래피 정렬. 활자체와
선 굵기를 달리해 각 달과
4분기가 명확히 구별된다.
396 × 580 mm
디자인 헤니 플라이슈하커
바젤 1971

디자이너 자신의 주소 이전 통지.
선이 정보 내용을 지시하는
기능을 한다. 선을 그어 옛 주소를
지우고(읽을 수는 있도록)
새 주소로 주의를 이끈다.
148 × 105 mm
디자인 헬무트 슈미트
오사카 1985

105쪽: 알름퀴스트&빅셀의
달력 책 펼침쪽. 디자이너가 직접
공들여 찍은 스웨덴의 룬 글자
비문 탁본이 달력의 주제이다.
탁본의 유기적인 선과
섬세한 타이포그래피의
명쾌한 대조.
166 × 252 mm
디자인 오셰 닐손
웁살라 1964

Juni 1964 — VI

1	M	Nikodemus	♀ n. 23.16	2.46	20.46
2	T	Rutger		2.45	20.47
3	O	Ingemar	◐ 12.07	2.44	20.49
4	T	Holmfrid		2.42	20.50
5	F	Bo	♂ u. 1.52	2.41	20.52
6	L	Gustav	♂ s. 10.07	2.40	20.53
7	S	2 e.Tref.	♃ u. 1.39	2.39	20.55
		Robert			
8	M	Salomon	♃ s. 9.26	2.38	20.56
9	T	Börje	[☽ närmast	2.38	20.57
10	O	Svante	● 5.22	2.37	20.58
11	T	Bertil		2.36	20.59
12	F	Eskil	♄ u. 0.08	2.36	21.00
13	L	Aina	♄ s. 4.52	2.35	21.01
14	S	3 e.Tref.		2.35	21.02
		Håkan			
15	M	Justina		2.34	21.02
16	T	Axel	♀ n. 21.12	2.34	21.03
17	O	Torborg	◑ 0.02	2.34	21.04
18	T	Björn	♂ u. 1.17	2.34	21.04
19	F	Germund	♂ s. 9.54	2.34	21.05
20	L	**Midsommard.**		**2.34**	**21.05**
		Flora			
21	S	4 e.Tref.	Som.-solst.	2.34	21.05
		Alf			
22	M	Paulina		2.34	21.05
23	T	Adolf	☾ fjärmast	2.34	21.05
24	O	Joh:s Döp:s dag	[○ 2.08	2.35	21.05
25	T	David	☾ förmörk.	2.35	21.05
26	F	Rakel	♃ u. 0.30	2.36	21.05
27	L	Selma	♃ s. 8.26	2.36	21.05
28	S	5 e.Tref.	♄ u. 23.02	2.37	21.04
		Leo			
29	M	Petrus	♄ s. 3.48	2.38	21.04
30	T	Elof		2.39	21.03

April 1964 — IV

1	O	Harald	♀ n. 23.49	5.16	18.28
2	T	Gudmund	☾ fjärmast	5.13	18.31
3	F	Ferdinand		5.10	18.33
4	L	Ambrosius		5.07	18.36
5	S	1 e. Påsk	◐ 6.45	5.05	18.38
		Nanna			
6	M	Vilhelm	♂ u. 4.58	5.02	18.40
7	T	Ingemund	♂ s. 11.12	4.59	18.43
8	O	Hemming		4.56	18.45
9	T	Otto	♃ s. 12.27	4.53	18.47
10	F	Ingvar	♃ n. 19.40	4.50	18.50
11	L	Ulf		4.47	18.52
12	S	2 e. Påsk	● 13.37	4.44	18.54
		Julius			
13	M	Artur	♄ u. 4.00	4.41	18.57
14	T	Tiburtius	♄ s. 8.36	4.38	18.59
15	O	Olivia	☾ närmast]	4.36	19.02
16	T	Patrik		4.33	19.04
17	F	Elias	♀ n. 0.40	4.30	19.06
18	L	Valdemar		4.27	19.09
19	S	3 e. Påsk	◑ 5.09	4.24	19.11
		Olavus Petri			
20	M	Amalia		4.21	19.14
21	T	Anselm	♂ u. 4.10	4.19	19.16
22	O	Albertina	♂ s. 10.55	4.16	19.18
23	T	Georg		4.13	19.21
24	F	Vega	♃ u. 4.18	4.10	19.23
25	L	Markus	♃ s. 11.39	4.08	19.25
26	S	4 e. Påsk	○ 18.50	4.05	19.28
		Teresia			
27	M	Engelbrekt		4.02	19.30
28	T	Ture	♄ u. 3.02	3.59	19.33
29	O	Tyko	♄ s. 7.42	3.57	19.35
30	T	Mariana	☾ fjärmast	3.54	19.37

키네틱 타이포그래피.
'영화 film'의 키네틱 효과를
시각화한 실험적 작품 소책자.
유니버스 글꼴의 전 21개 폰트 중
11개 (유니버스 47, 48, 57, 58, 67,
55, 56, 65, 66, 75, 76)를
사용해 영화의 움직임을 모방했다.
낱말을 그 최소 단위 i의 점까지
줄여 나가면서 키네틱 효과가
강조된다.
250 x 255 mm
디자인 헬무트 슈미트
AGS 바젤 1964

107쪽: 전시 도록 표지.
'천송이 꽃을 피우자'
키네틱 타이포그래픽 배열.
236 x 241 mm
디자인 이경수 (워크룸)
서울 2009

AGS 바젤에서 열린
아드리안 프루티거 강연회 초대장.
낱말이 하나씩 늘어 가면서
생겨나는 키네틱 효과로
'유니버스 글꼴의 탄생'이라는
주제를 시각화했다.
212 x 112 mm
디자인 해리 볼러
바젤 1962

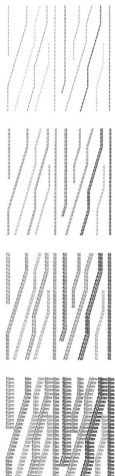

atelier
artists
exhibition

아뜰리에
보고전

let
let
a
let
a thousand
let
a thousand
flowers
let
a thousand
flowers
blossom

천송이
천송이
꽃을
천송이
꽃을
피우자

Univers Univers Univers Univers Univers Typographische Vereinigung Basel. Vortrag
 das das das das mit Lichtbildern von Herrn Adrian Frutiger, Paris
 Werden Werden Werden Mittwoch, 17. Januar 1962, 20.15 Uhr
 einer einer
 Schrift Vortragszyklus in der Aula der
 Allgemeinen Gewerbeschule Basel, Block E,
 Vogelsangstrasse 15. Eintritt frei
 Dieser Vortrag erfolgt auf Initiative der Firma
 The Monotype Corporation Limited, Bern

키네틱 타이포그래피. 개념 미술가
솔 르위트의 『선의 위치』 펼침쪽.
오른쪽에 다양한 길이와
각도로 놓인 선을 왼쪽의 글로
설명한다. 위치를 설명하기가 점점
어려워져 설명문이 길어진다.
첫 번째 선의 설명은
'좌변의 가운뎃점과 우변의
가운뎃점을 잇는 선'이다.
203 × 203 mm
기획과 디자인 솔 르위트
뉴욕 1974

A line from the midpoint of the left side to the midpoint of the right side.

A line from the midpoint of the left side to the centre of the page.

A line from the centre of the page to a point halfway between the centre of the page and the midpoint of the right side.

A line from the point halfway between the lower left corner and the centre of the page to the point halfway between the upper right corner and the centre of the page.

A line from the point halfway between the midpoint of the left side and the centre of the page to the midpoint of the bottom.

A line from the point halfway between the midpoint of the left side and the centre of the page, half the distance toward the point halfway between the midpoint of the top side and the upper right corner.

반복 타이포그래피. 율동적
타이포그래피 또는 구체시?
율동적으로 정렬된
대칭적인 낱말 구성.
디자인 볼프강 슈미트
프랑크푸르트/마인 1960

111 쪽 : 디자이너 개인의 연하장.
메시지가 율동적으로 반복되어
음성시 또는 구체시와 비슷한
효과를 얻는다.
212 x 112 mm
디자인 로이 콜
AGS 바젤 1960

섬싱 엘스 프레스에서 발행한
『북두칠성 팸플릿』에 실린 '선언'.
이 기지 넘치는 사운드 텍스트를
제대로 낭독하려면
약간의 훈련이 필요하다.
140 x 217 mm
디자인 디터 로트
뉴욕 1966

zeichen
zeilen
felder
flächen
felder
zeilen
zeichen
zeichenzeilen
zeilenfelder
felderflächen
flächenfelder
felderzeilen
zeilenzeichen
zeichenzeilenfelder
zeilenfelderflächen
felderflächenfelder
flächenfelderzeilen
felderzeilenzeichen
zeichenzeilenfelderflächen
zeilenfelderflächenfelder
felderflächenfelderzeilen
flächenfelderzeilenzeichen
zeichenzeilenfelderflächenfelder
zeilenfelderflächenfelderzeilen
felderflächenfelderzeilenzeichen
zeichenzeilenfelderflächenfelderzeilen
zeilenfelderflächenfelderzeilenzeichen
zeichenzeilenfelderflächenfelderzeilenzeichen
zeilenfelderflächenfelderzeilenzeichen
felderflächenfelderzeilenzeichen
flächenfelderzeilenzeichen
felderzeilenzeichen
zeilenzeichen
zeichen

```
            christmas and                                    basle
a                       and               year
a merry christmas and a happy new year    roy cole basle switzerland
  merry christmas                new            cole
                      a happy new
            christmas      a      new            roy cole
            christmas             new               cole
```

by Diter Rot

And I open my mouth, and I teach you, saying,
1. Shitshi shi shi shit hi shitsh:
 hit hits itshi sh tshitshit.
2. Shitshi shi shit hits itshi:
 hit hitshi sh tsh tshitsh ts itshit.
3. Shitshi shi shi shit:
 tsh tshi shits itshits its itshi.
4. Shitshi shi shit hitsh ts itshit hit hitshi shits
 itshitshitshi: it hits itshi sh tshits.
5. Shitshi shi shi shitshit:
 tsh tshi shits itshit hitsh.
6. Shitshi shi shi shit hi shits:
 shi shit hitsh tsh tsh.
7. Shitshi shi shi shitshitshi:
 it hits itshi sh tshits hit hitshits it hit.
8. Shitshi shi shit hitsh tsh tshitshits its
 itshitshitshi' hits: shi shitsh ts its itshits it hitshi.
9. Shitshi shi sh, hits its itshi shitsh tsh, hit
 hitshitsh tsh, hit hitsh tsh tsh tshits it hits itshits
 its itshits, shi sh tshi!

Mat. 5: 1-9

독일 작가 페르디난트 크리베트의
보는 텍스트 : '보는 텍스트의
구성은 언어적인 텍스트라기보다
보기 위한 것이고 객체라기보다는
감각적 체험이다.
지금까지 활자는 정보를
전달하려는 목적에서 생산적으로
이용되어 왔다.
그렇지만 보는 텍스트는
그 자체가 시임을 주장하고
저작에 스스로 관여하고자 한다.'
룬트샤이베 XIV, VII
디자인 페르디난트 크리베트
뒤셀도르프 1962 1963

스웨덴의 전문지
〈그라피스크 레뷔〉 표지 시리즈.
타이포그래피 재료를 이용해 그린
4차원, 즉 점, 선, 평면, 공간과
그 변주.
파울 클레: '나는 모든
회화적 형태가 시작하는 곳,
움직이기 시작하는 점에서
출발한다.'
에밀 루더: '점이 움직여 선이
되고 선이 움직여 평면을 만들고
평면이 모여 입체를 이룬다.'
이 표지들은 준비한 활판 세 개를
활판 인쇄기에서 몇 가지 방향으로
움직여서 디자인한 것이다.
결과는 율동적인 점, 길고 짧은 선,
확산과 밀집, 읽을 수 있는 것과
읽을 수 없는 것,
靜靜과 動동을 제어해서 얻은
우연이다.
210×297mm
디자인 헬무트 슈미트
AGS 바젤 1964
스톡홀름 1965 1966

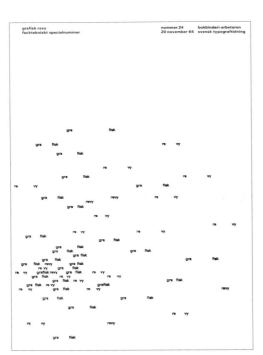

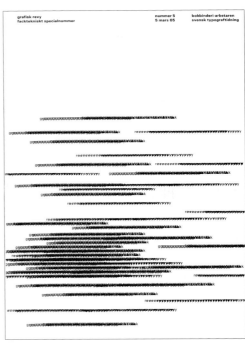

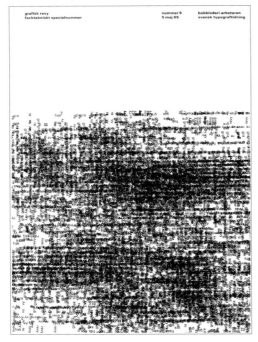

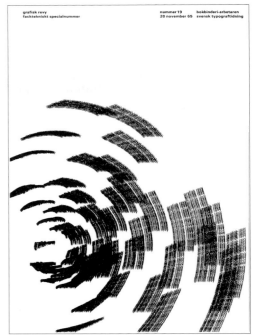

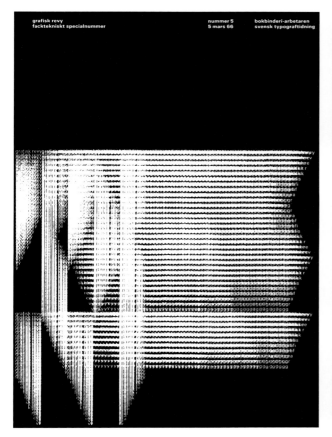

grafisk revy
facktekniskt specialnummer

nummer 5
5 mars 66

bokbinderi-arbetaren
svensk typograftidning

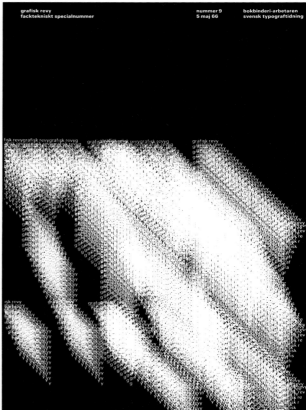

grafisk revy
facktekniskt specialnummer

nummer 9
5 maj 66

bokbinderi-arbetaren
svensk typograftidning

다다익선 포스터.
한글 '다다'의 가로 세로 반복이
밀도 있고 아름다운
타이포그래피 포스터를 만들었다.
728 × 1030 mm
디자인 김두섭
서울 2001

117쪽: 카렌다시 색연필 광고를
위한 습작 4점. 회사명을
반복한 사각 활판을 비스듬히
세로로, 가로로 움직인다.
280 × 280 mm
디자인 페터 토이브너
AGS 바젤 1965

FARBSTIFTE CARAN D'ACHE

**Farbstifte
Caran d'ache**

**mischbar
deckend
reibfest
lichtecht**

Erhältlich in jedem Fachgeschäft

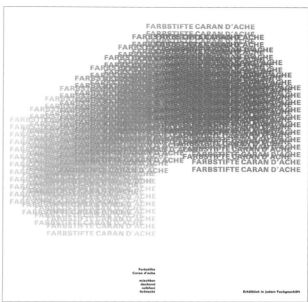

FARBSTIFTE CARAN D'ACHE

**Farbstifte
Caran d'ache**

**mischbar
deckend
reibfest
lichtecht**

Erhältlich in jedem Fachgeschäft

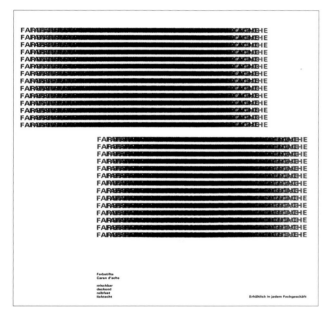

FARBSTIFTE CARAN D'ACHE

**Farbstifte
Caran d'ache**

**mischbar
deckend
reibfest
lichtecht**

Erhältlich in jedem Fachgeschäft

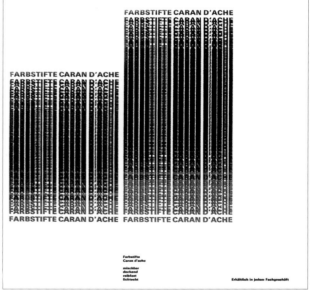

FARBSTIFTE CARAN D'ACHE

**Farbstifte
Caran d'ache**

**mischbar
deckend
reibfest
lichtecht**

Erhältlich in jedem Fachgeschäft

타이포그래피 회화.
일러스트레이션에 의한
커뮤니케이션에
타이포그래피 소재를 사용했다.
칼 마르크스의 초상은
사회사에 관한 저술로,
로자 룩셈부르크의 초상은 그녀의
저서 『러시아 혁명론』으로
이루어진 내용과 이미지를
일체화하는 시도이다.
텍스트가 읽히는 거리와 그림을
감상할 수 있는 거리가 있다.
텍스트는 다가가야 읽을 수 있고
회화는 떨어져서 봐야 인식된다.
칼 마르크스

270 × 330 mm

119쪽 : 로자 룩셈부르크
638 × 700 mm
디자인 한스 루돌프 루츠
취리히 1968 1972

Die Geschichte aller bisherigen Gesellschaft ist die Geschichte von Klassenkämpfen. Freier und Sklave, Patrizier und Plebejer, Baron und Leibeigener, Zunftbürger und Gesell, kurz, Unterdrücker und Unterdrückte standen in stetem Gegensatz zueinander, führten einen ununterbrochenen, bald versteckten, bald offenen Kampf, einen Kampf, der jedesmal mit einer revolutionären Umgestaltung der ganzen Gesellschaft endete oder mit dem gemeinsamen Untergang der kämpfenden Klassen. In den früheren Epochen der Geschichte finden wir fast überall eine vollständige Gliederung der Gesellschaft in verschiedene Stände, eine mannigfaltige Abstufung der gesellschaftlichen Stellungen. Im alten Rom haben wir Patrizier, Ritter, Plebejer, Sklaven; im Mittelalter Feudalherren, Vasallen, Zunftbürger, Gesellen, Leibeigene und noch dazu in fast jeder von diesen Klassen wieder besondere Abstufungen. Die aus dem Untergang der feudalen Gesellschaft hervorgegangene moderne bürgerliche Gesellschaft hat die Klassengegensätze nicht aufgehoben. Sie hat nur neue Klassen, neue Bedingungen der Unterdrückung, neue Gestaltungen des Kampfes an die Stelle der alten gesetzt. Unsere Epoche, die Epoche der Bourgeoisie, zeichnet sich jedoch dadurch aus, daß sie die Klassengegensätze vereinfacht hat. Die ganze Gesellschaft spaltet sich mehr und mehr in zwei große feindliche Lager, in zwei große, einander direkt gegenüberstehende Klassen: Bourgeoisie und Proletariat. Aus den Leibeigenen des Mittelalters gingen die Pfahlbürger der ersten Städte hervor; daraus entwickelten sich die Elemente der Bourgeoisie. Die Entdeckung Amerikas, die Umschiffung Afrikas schufen der Bourgeoisie neues Terrain. Der ostindische und chinesische Markt, die Kolonisierung von Amerika, der Austausch mit den Kolonien, die Vermehrung der Tauschmittel und der Waren überhaupt gaben dem Handel, der Schiffahrt, der Industrie einen nie gekannten Aufschwung und damit dem revolutionären Element in der zerfallenden feudalen Gesellschaft eine rasche Entwicklung. Die bisherige feudale oder zünftige Betriebsweise der Industrie reichte nicht mehr aus für den mit neuen Märkten anwachsenden Bedarf. Die Manufaktur trat an ihre Stelle. Die Zunftmeister wurden verdrängt durch den industriellen Mittelstand; die Teilung der Arbeit zwischen den verschiedenen Korporationen verschwand vor der Teilung der Arbeit in der einzelnen Werkstatt selbst. Aber immer wuchsen die Märkte, immer stieg der Bedarf. Auch die Manufaktur reichte nicht mehr aus. Da revolutionierten Dampfmaschinen die industrielle Produktion. An die Stelle der Manufaktur trat die moderne große Industrie, an die Stelle des industriellen Mittelstandes traten die industriellen Millionäre, die Chefs ganzer industrieller Armeen, die modernen Bourgeois. Die große Industrie hat den Weltmarkt hergestellt, den die Entdeckung Amerikas vorbereitete. Der Weltmarkt hat dem Handel, der Schiffahrt, den Landkommunikationen eine unermeßliche Entwicklung gegeben. Diese hat wieder auf die Ausdehnung der Industrie zurückgewirkt, und in demselben Maße, worin Industrie, Handel, Schiffahrt, Eisenbahnen sich ausdehnten, in demselben Maße entwickelte sich die Bourgeoisie, vermehrte sie ihre Kapitalien, drängte sie alle vom Mittelalter her überlieferten Klassen in den Hintergrund. Wir sehen also, wie die moderne Bourgeoisie selbst das Produkt eines langen Entwicklungsganges, einer Reihe von Umwälzungen in der Produktions- und Verkehrsweise ist. Jede dieser Entwicklungsstufen der Bourgeoisie war begleitet von einem entsprechenden politischen Fortschritt. Unterdrückter Stand unter der Herrschaft der Feudalherren, bewaffnete und sich selbst verwaltende Assoziation in der Kommune, hier unabhängige städtische Republik, dort dritter steuerpflichtiger Stand der Monarchie, dann zur Zeit der Manufaktur Gegengewicht gegen den Adel in der ständischen oder in der absoluten Monarchie, Hauptgrundlage der großen Monarchien überhaupt, erkämpfte sie sich endlich seit der Herstellung der großen Industrie und des Weltmarktes im modernen Repräsentativstaat die ausschließliche politische Herrschaft. Die moderne Staatsgewalt ist nur ein Ausschuß, der die gemeinschaftlichen Geschäfte der ganzen Bourgeoisklasse verwaltet. Die Bourgeoisie hat in der Geschichte eine höchst revolutionäre Rolle gespielt. Die Bourgeoisie, wo sie zur Herrschaft gekommen, hat alle feudalen, patriarchalischen Verhältnisse zerstört. Sie hat die buntscheckigen Feudalbande, die den Menschen an seinen natürlichen Vorgesetzten knüpften, unbarmherzig zerrissen und kein anderes Band zwischen Mensch und Mensch übriggelassen, als das gefühllose »bare Zahlung«. Sie hat die heiligen Schauer der frommen Schwärmerei, der ritterlichen Begeisterung, der spießbürgerlichen Wehmut in dem eiskalten Wasser egoistischer Berechnung ertränkt. Sie hat die persönliche Würde in den Tauschwert aufgelöst und an die Stelle der zahllosen verbrieften und wohlerworbenen Freiheiten die eine gewissenlose Handelsfreiheit gesetzt. Sie hat, mit einem Wort, an die Stelle der mit religiösen und politischen Illusionen verhüllten Ausbeutung die offene, unverschämte, direkte, dürre Ausbeutung gesetzt. Die Bourgeoisie hat alle bisher ehrwürdigen und mit frommer Scheu betrachteten Tätigkeiten ihres Heiligenscheins entkleidet. Sie hat den Arzt, den Juristen, den Pfaffen, den Poeten, den Mann der Wissenschaft in ihre bezahlten Lohnarbeiter verwandelt. Die Bourgeoisie hat dem Familienverhältnis seinen rührend-sentimentalen Schleier abgerissen und es auf ein reines Geldverhältnis zurückgeführt. Die Bourgeoisie hat enthüllt, wie die brutale Kraftäußerung, die die Reaktion so sehr am Mittelalter bewundert, in der trägsten Bärenhäuterei ihre passende Ergänzung fand. Erst sie hat bewiesen, was die Tätigkeit der Menschen zustande bringen kann. Sie hat ganz andere Wunderwerke vollbracht als ägyptische Pyramiden, römische Wasserleitungen und gotische Kathedralen, sie hat ganz andere Züge ausgeführt als Völkerwanderungen und Kreuzzüge. Die Bourgeoisie kann nicht existieren, ohne die Produktionsinstrumente, also die Produktionsverhältnisse, also sämtliche gesellschaftlichen Verhältnisse fortwährend zu revolutionieren. Unveränderte Beibehaltung der alten Produktionsweise war dagegen die erste Existenzbedingung aller früheren industriellen Klassen. Die fortwährende Umwälzung der Produktion, die unterbrochene Erschütterung aller gesellschaftlichen Zustände, die ewige Unsicherheit und Bewegung zeichnet die Bourgeoisepoche vor allen anderen aus. Alle festen, eingerosteten Verhältnisse mit ihrem Gefolge von altehrwürdigen Vorstellungen und Anschauungen werden aufgelöst, alle neugebildeten veralten, ehe sie verknöchern können. Alles Ständische und Stehende verdampft, alles Heilige wird entweiht, und die Menschen sind endlich gezwungen, ihre Lebensstellung, ihre gegenseitigen Beziehungen mit nüchternen Augen anzusehen. Das Bedürfnis nach einem stets ausgedehnteren Absatz für ihre Produkte jagt die Bourgeoisie über die ganze Erdkugel. Überall muß sie sich einnisten, überall anbauen, überall Verbindungen herstellen. Die Bourgeoisie hat durch die Exploitation des Weltmarkts die Produktion und Konsumtion aller Länder kosmopolitisch gestaltet. Sie hat zum großen Bedauern der Reaktionäre den nationalen Boden der Industrie unter den Füßen weggezogen. Die uralten nationalen Industrien sind vernichtet worden und werden noch täglich vernichtet. Sie werden verdrängt durch neue Industrien, deren Einführung eine Lebensfrage für alle zivilisierten Nationen wird, durch Industrien, die nicht mehr einheimische Rohstoffe, sondern den entlegensten Zonen angehörige Rohstoffe verarbeiten und deren Fabrikate nicht nur im Lande selbst, sondern in allen Weltteilen verbraucht werden. An die Stelle der alten, durch Landeserzeugnisse befriedigten Bedürfnisse treten neue, welche die Produkte der entferntesten Länder und Klimate zu ihrer Befriedigung erheischen. An die Stelle der alten lokalen und nationalen Selbstgenügsamkeit und Abgeschlossenheit tritt ein allseitiger Verkehr, eine allseitige Abhängigkeit der Nationen voneinander. Und wie in der materiellen, so auch in der geistigen Produktion. Die geistigen Erzeugnisse der einzelnen Nationen werden Gemeingut. Die nationale Einseitigkeit und Beschränktheit wird mehr und mehr unmöglich, und aus den vielen nationalen und lokalen Literaturen bildet sich eine Weltliteratur. Die Bourgeoisie reißt durch die rasche Verbesserung aller Produktionsinstrumente, durch die unendlich erleichterten Kommunikationen alle, auch die barbarischsten Nationen in die Zivilisation. Die wohlfeilen Preise ihrer Waren sind die schwere Artillerie, mit der sie alle chinesischen Mauern in den Grund schießt, mit der sie den hartnäckigsten Fremdenhaß der Barbaren zur Kapitulation zwingt. Sie zwingt alle Nationen, die Produktionsweise der Bourgeoisie sich anzueignen, wenn sie nicht zugrunde gehen wollen; sie zwingt sie, die sogenannte Zivilisation bei sich selbst einzuführen, d.h. Bourgeois zu werden. Mit einem Wort, sie schafft sich eine Welt nach ihrem eigenen Bilde. Die Bourgeoisie hat das Land der Herrschaft der Stadt unterworfen. Sie hat enorme Städte geschaffen, sie hat die Zahl der städtischen Bevölkerung gegenüber der ländlichen in hohem Grade vermehrt und so einen bedeutenden Teil der Bevölkerung dem Idiotismus des Landlebens entrissen. Wie sie das Land von der Stadt, hat sie die barbarischen und halbbarbarischen Länder von den zivilisierten, die Bauernvölker von den Bourgeoisvölkern, den Orient vom Okzident abhängig gemacht. Die Bourgeoisie hebt mehr und mehr die Zersplitterung der Produktionsmittel, des Besitzes und der Bevölkerung auf. Sie hat die Bevölkerung agglomeriert, die Produktionsmittel zentralisiert und das Eigentum in wenigen Händen konzentriert. Die notwendige Folge hiervon war die politische Zentralisation. Unabhängige, fast nur verbündete Provinzen mit verschiedenen Interessen, Gesetzen, Regierungen und Zöllen wurden zusammengedrängt in eine Nation, eine Regierung, ein Gesetz, ein nationales Klasseninteresse, eine Douanenlinie. Die Bourgeoisie hat in ihrer kaum hundertjährigen Klassenherrschaft massenhaftere und kolossalere Produktionskräfte geschaffen als alle vergangenen Generationen zusammen. Unterjochung der Naturkräfte, Maschinerie, Anwendung der Chemie auf Industrie und Ackerbau, Dampfschiffahrt, Eisenbahnen, elektrische Telegraphen, Urbarmachung ganzer Weltteile, Schiffbarmachung der Flüsse, ganze aus dem Boden hervorgestampfte Bevölkerungen – welches frühere Jahrhundert ahnte, daß solche Produktionskräfte im Schoße der gesellschaftlichen Arbeit schlummerten. Wir haben also gesehen: Die Produktions- und Verkehrsmittel, auf deren Grundlage sich die Bourgeoisie heranbildete, wurden in der feudalen Gesellschaft erzeugt. Auf einer gewissen Stufe der Entwicklung dieser Produktions- und Verkehrsmittel entsprachen die Verhältnisse, worin die feudale Gesellschaft produzierte und austauschte, die feudale Organisation der Agrikultur und Manufaktur, mit einem Wort die feudalen Eigentumsverhältnisse den schon entwickelten Produktivkräften nicht mehr. Sie hemmten die Produktion, statt sie zu fördern. Sie verwandelten sich in ebenso viele Fesseln. Sie mußten gesprengt werden, sie wurden gesprengt. An ihre Stelle trat die freie Konkurrenz mit der ihr angemessenen gesellschaftlichen und politischen Konstitution, mit der ökonomischen und politischen Herrschaft der Bourgeoisklasse. Unter unseren Augen geht eine ähnliche Bewegung vor. Die bürgerlichen Produktions- und Verkehrsverhältnisse, die bürgerlichen Eigentumsverhältnisse, die moderne bürgerliche Gesellschaft, die so gewaltige Produktions- und Verkehrsmittel hervorgezaubert hat, gleicht dem Hexenmeister, der die unterirdischen Gewalten nicht mehr zu beherrschen vermag, die er heraufbeschwor. Seit Dezennien ist die Geschichte der Industrie und des Handels nur die Geschichte der Empörung der modernen Produktivkräfte gegen die modernen Produktionsverhältnisse, gegen die Eigentumsverhältnisse, welche die Lebensbedingungen der Bourgeoisie und ihrer Herrschaft sind. Es genügt, die Handelskrisen zu nennen, welche in ihrer periodischen Wiederkehr immer drohender die Existenz der ganzen bürgerlichen Gesellschaft in Frage stellen. In den Handelskrisen wird ein großer Teil nicht nur der erzeugten Produkte, sondern der bereits geschaffenen Produktivkräfte regelmäßig vernichtet. In den Krisen bricht eine gesellschaftliche Epidemie aus, welche allen früheren Epochen als ein Widersinn erschienen wäre – die Epidemie der Überproduktion. Die Gesellschaft findet sich plötzlich in einen Zustand momentaner Barbarei zurückversetzt; eine Hungersnot, ein allgemeiner Vernichtungskrieg scheinen ihr alle Lebensmittel abgeschnitten zu haben; die Industrie, der Handel scheinen vernichtet, und warum? Weil sie zuviel Zivilisation, zuviel Lebensmittel, zuviel Industrie, zuviel Handel besitzt. Die Produktivkräfte, die ihr zur Verfügung stehen, dienen nicht mehr zur Beförderung der bürgerlichen Eigentumsverhältnisse; im Gegenteil, sie sind zu gewaltig für diese Verhältnisse geworden, sie werden von ihnen gehemmt; und sobald sie dies Hemmnis überwinden, bringen sie die ganze bürgerliche Gesellschaft in Unordnung, gefährden sie die Existenz des bürgerlichen Eigentums. Die bürgerlichen Verhältnisse sind zu eng geworden, um den von ihnen erzeugten Reichtum zu fassen. – Wodurch überwindet die Bourgeoisie die Krisen? Einerseits durch die erzwungene Vernichtung einer Masse von Produktivkräften; andererseits durch die Eroberung neuer Märkte und die gründlichere Ausbeutung alter Märkte. Wodurch also? Dadurch, daß sie allseitigere und gewaltigere Krisen vorbereitet und die Mittel, den Krisen vorzubeugen, vermindert. Die Waffen, womit die Bourgeoisie den Feudalismus zu Boden geschlagen hat, richten sich jetzt gegen die Bourgeoisie selbst. Aber die Bourgeoisie hat nicht nur die Waffen geschmiedet, die ihr den Tod bringen; sie hat auch die Männer gezeugt, die diese Waffen führen werden – die modernen Arbeiter, die Proletarier. In demselben Maße, worin sich die Bourgeoisie, d.h. das Kapital, entwickelt, in demselben Maße entwickelt sich das Proletariat, die Klasse der modernen Arbeiter, die nur so lange leben, als sie Arbeit finden, und die nur so lange Arbeit finden, als ihre Arbeit das Kapital vermehrt. Diese Arbeiter, die sich stückweise verkaufen müssen, sind eine Ware, wie jeder andere Handelsartikel, und daher gleichmäßig allen Wechselfällen der Konkurrenz, allen Schwankungen des Marktes ausgesetzt. Die Arbeit der Proletarier hat durch die Ausdehnung der Maschinerie und die Teilung der Arbeit allen selbständigen Charakter und damit allen Reiz für den Arbeiter verloren. Er wird ein bloßes Zubehör der Maschine, von dem nur der einfachste, eintönigste, am leichtesten erlernbare Handgriff verlangt wird. Die Kosten, die der Arbeiter verursacht, beschränken sich daher fast nur auf die Lebensmittel, die er zu seinem Unterhalt und zur Fortpflanzung seiner Rasse bedarf. Der Preis einer Ware also, auch der Arbeit, ist aber gleich ihren Produktionskosten. In demselben Maße, in dem die Arbeit wächst, nimmt daher der Lohn ab. Noch mehr, in demselben Maße, wie Maschinerie und Teilung der Arbeit zunehmen, in demselben Maße nimmt auch die Masse der Arbeit zu, sei es durch Vermehrung der Arbeitsstunden, sei es durch Vermehrung der in einer gegebenen Zeit geforderten Arbeit, beschleunigten Lauf der Maschinen usw. Die moderne Industrie hat die kleine Werkstube des patriarchalischen Meisters in die große Fabrik des industriellen Kapitalisten verwandelt. Arbeitermassen, so in der Fabrik zusammengedrängt, werden soldatisch organisiert. Sie werden als gemeine Industriesoldaten unter die Aufsicht einer vollständigen Hierarchie von Unteroffizieren und Offizieren gestellt. Sie sind nicht nur Knechte der Bourgeoisklasse, des Bourgeoisstaats, sie sind täglich und stündlich geknechtet von der Maschine, von dem Aufseher und vor allem von den einzelnen fabrizierenden Bourgeois selbst. Diese Despotie ist um so kleinlicher, gehässiger, erbitternder, je offener sie den Erwerb als ihren Zweck proklamiert. Je weniger die Handarbeit Geschicklichkeit und Kraftäußerung erheischt, d.h. je mehr die moderne Industrie sich entwickelt, desto mehr wird die Arbeit der Männer durch die der Weiber verdrängt. Geschlechts- und Altersunterschiede haben keine gesellschaftliche Geltung mehr für die Arbeiterklasse. Es gibt nur noch Arbeitsinstrumente, die je nach Alter und Geschlecht verschiedene Kosten machen. Ist die Ausbeutung des Arbeiters durch den Fabrikanten so weit beendigt, daß er seinen Arbeitslohn bar ausgezahlt erhält, so fallen die anderen Teile der Bourgeoisie über ihn her, der Hausbesitzer, der Krämer, der Pfandleiher usw. Die bisherigen kleinen Mittelstände, die kleinen Industriellen, Kaufleute und Rentiers, die Handwerker und Bauern, alle diese Klassen fallen ins Proletariat hinab, teils dadurch, daß ihr kleines Kapital für den Betrieb der großen Industrie nicht ausreicht und der Konkurrenz mit den größeren Kapitalisten erliegt, teils dadurch, daß ihre Geschicklichkeit von neuen Produktionsweisen entwertet wird. So rekrutiert sich das Proletariat aus allen Klassen der Bevölkerung. Das Proletariat macht verschiedene Entwicklungsstufen durch. Sein Kampf gegen die Bourgeoisie beginnt mit seiner Existenz. Im Anfangsstadium kämpfen die einzelnen Arbeiter, dann die Arbeiter einer Fabrik, dann die Arbeiter eines Arbeitszweiges an einem Ort gegen den einzelnen Bourgeois, der sie direkt ausbeutet. Sie richten ihre Angriffe nicht gegen die bürgerlichen Produktionsverhältnisse, sie richten sie gegen die Produktionsinstrumente selbst; sie vernichten die fremden konkurrierenden Waren, sie zerschlagen die Maschinen, sie stecken die Fabriken in Brand; sie suchen die untergegangene Stellung des mittelalterlichen Arbeiters wieder zu erringen. Auf dieser Stufe bilden die Arbeiter eine über das ganze Land zerstreute und durch die Konkurrenz zersplitterte Masse. Massenhaftes Zusammenhalten der Arbeiter ist noch nicht die Folge ihrer eigenen Vereinigung, sondern die Folge der Vereinigung der Bourgeoisie, die zur Erreichung ihrer eigenen politischen Zwecke das ganze Proletariat in Bewegung setzen muß und es einstweilen noch kann. Auf dieser Stufe bekämpfen die Proletarier also nicht ihre Feinde, die Reste der absoluten Monarchie, die Grundeigentümer, die nichtindustriellen Bourgeois, die Kleinbürger. Die ganze geschichtliche Bewegung ist so in den Händen der Bourgeoisie konzentriert; jeder Sieg, der so errungen wird, ist ein Sieg der Bourgeoisie. Aber mit der Entwicklung der Industrie vermehrt sich nicht nur das Proletariat; es wird in größeren Massen zusammengedrängt, seine Kraft wächst, und es fühlt sie mehr. Die Interessen, die Lebenslagen innerhalb des Proletariats gleichen sich immer mehr aus, indem die Maschinerie mehr und mehr die Unterschiede der Arbeit verwischt und den Lohn fast überall auf ein gleich niedriges Niveau herabdrückt. Die wachsende Konkurrenz der Bourgeois unter sich und die daraus hervorgehenden Handelskrisen machen den Lohn der Arbeiter immer schwankender; die immer rascher sich entwickelnde, unaufhörliche Verbesserung der Maschinerie macht ihre ganze Lebensstellung immer unsicherer; immer mehr nehmen die Kollisionen zwischen dem einzelnen Arbeiter und dem einzelnen Bourgeois den Charakter von Kollisionen zweier Klassen an. Die Arbeiter beginnen damit, Koalitionen gegen die Bourgeois zu bilden; sie treten zusammen zur Behauptung ihres Arbeitslohnes. Sie stiften selbst dauernde Assoziationen, um sich für die gelegentlichen Empörungen zu verproviantieren. Stellenweis bricht der Kampf in Emeuten aus. Von Zeit zu Zeit siegen die Arbeiter, aber nur vorübergehend. Das eigentliche Resultat ihrer Kämpfe ist nicht der unmittelbare Erfolg, sondern die immer weiter um sich greifende Vereinigung der Arbeiter. Sie wird befördert durch die wachsenden Kommunikationsmittel, die durch die große Industrie erzeugt werden und die Arbeiter der verschiedenen Lokalitäten miteinander in Verbindung setzen. Es bedarf aber bloß der Verbindung, um die vielen Lokalkämpfe von überall gleichen Charakter zu einem nationalen, zu einem Klassenkampf zu zentralisieren. Jeder Klassenkampf ist aber ein politischer Kampf. Und die Vereinigung, zu der die Bürger des Mittelalters mit ihren Vizinalwegen Jahrhunderte bedurften, bringen die modernen Proletarier mit den Eisenbahnen in wenigen Jahren zustande. Diese Organisation der Proletarier zur Klasse, und damit zur politischen Partei, wird jeden Augenblick wieder gesprengt durch die Konkurrenz unter den Arbeitern selbst. Aber sie ersteht immer wieder, stärker, fester, mächtiger. Sie erzwingt die Anerkennung einzelner Interessen der Arbeiter in Gesetzesform, indem sie die Spaltungen der Bourgeoisie unter sich benutzt. So die Zehnstundenbill in England. Die Kollisionen der alten Gesellschaft befördern überhaupt mannigfach den Entwicklungsgang des Proletariats. Die Bourgeoisie befindet sich in fortwährendem Kampfe: anfangs gegen die Aristokratie; später gegen die Teile der Bourgeoisie selbst, deren Interessen mit dem Fortschritt der Industrie in Widerspruch geraten; stets gegen die Bourgeoisie aller auswärtigen Länder. In allen diesen Kämpfen sieht sie sich genötigt, an das Proletariat zu appellieren, seine Hilfe in Anspruch zu nehmen und es so in die politische Bewegung hineinzureißen. Sie selbst führt also dem Proletariat ihre eigenen Bildungselemente, d.h. Waffen gegen sich selbst, zu. Es werden ferner, wie wir sahen, durch den Fortschritt der Industrie ganze Bestandteile der herrschenden Klasse ins Proletariat hinabgeworfen oder wenigstens in ihren Lebensbedingungen bedroht. Auch sie führen dem Proletariat eine Masse Bildungselemente zu. In Zeiten endlich, wo der Klassenkampf sich der Entscheidung nähert, nimmt der Auflösungsprozeß innerhalb der herrschenden Klasse, innerhalb der ganzen alten Gesellschaft, einen so heftigen, so grellen Charakter an, daß ein kleiner Teil der herrschenden Klasse sich von ihr lossagt und sich der revolutionären Klasse anschließt, der Klasse, welche die Zukunft in ihren Händen trägt. Wie daher früher ein Teil des Adels zur Bourgeoisie überging, so geht jetzt ein Teil der Bourgeoisie zum Proletariat über, und namentlich ein Teil der Bourgeoisideologen, welche zum theoretischen Verständnis der ganzen geschichtlichen

타이포그래피에서 움직임.
기술자 대상으로 미사일과
제트기의 진동 문제를 해설하는
MIT 여름 프로그램 폴더.
바이브레이션이라는 낱말이
진동하는 듯하다.
222 x 203 mm
디자인 랄프 코번
매사추세츠 1958

121쪽:
에인트호번시립미술관에서 열린
〈에티엔 마르탱〉전 포스터.
음양 글자를 겹쳐 인쇄하여
생겨난 움직임.
598 x 845 mm
디자인 빌 판 삼베이크
암스테르담 1964

글자와 인쇄 전문지
〈타이포그라피아〉 표지.
230 x 310 mm
디자인 올드리히 흘라브
프라하 1964

『건전한 원자력 정책을 향하여』
표지. 통합 타이포그래피,
활자를 겹쳐 인쇄하여 얻은
움직임.
175 x 260 mm
디자인 이반 체르마예프,
체르마예프 & 게이스마
뉴욕 1960

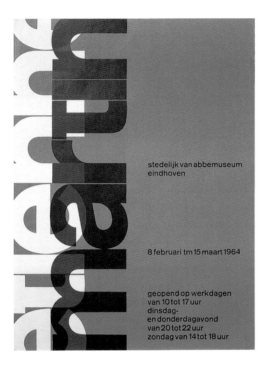

stedelijk van abbemuseum
eindhoven

8 februari tm 15 maart 1964

geopend op werkdagen
van 10 tot 17 uur
dinsdag-
en donderdagavond
van 20 tot 22 uur
zondag van 14 tot 18 uur

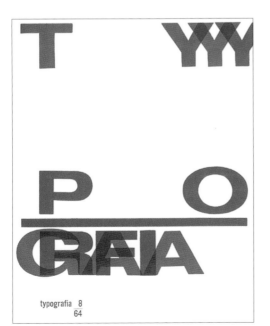

typografia 8
64

TOWAARRD
A
SANE
NUCLEAR
POLICY

타이포그래피에서 움직임.
초점이 맞지 않는 상태에서 점차
초점을 맞춰 나가는 것은
영화의 특징이다. 타이포그래피로
주제를 시각화한
영화제를 위한 표지 2점.
203 × 203 mm
디자인 프리츠 고초크
몬트리올 1963

123쪽: 독일의 여러 지역을 다룬
ZDF 방송국의 프로그램
〈주州의 거울〉 타이틀 화면.
제목을 여러 방향으로 확대해서
만든 키네틱 효과.
활자체 디자인 오틀 아이허
로티스 1974

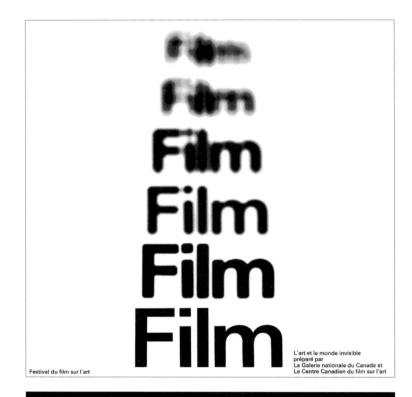

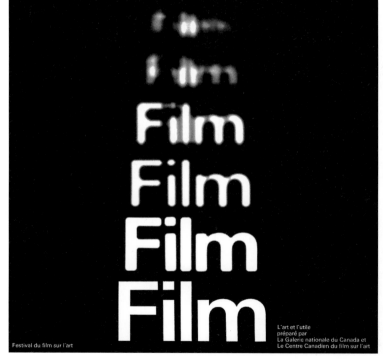

최근 타이포그래피에
대한 비평

프랑코 그리냐니

이런 광범위한 문제에 한정적인 판단을 내리지
않으려면, 구체적 응용에서 발생한 타이포그래피의
다양한 부문을 구별하는 것이 좋겠다.

타이포그래피는 우선 기호에서 시각적 형태를 지우고
글자를 체계화하여 의미를 추출해 가면서
읽히도록 하는 것에서 발생했다. 이때 글자 언어는
이미지로 기억되지 않고 개념으로서 파악된다.

이것이 책 내지나 신문의 타이포그래피이며,
여백과 인쇄되는 부분, 글줄길이, 글자크기,
배 너비 등 모두가 가독성과 읽는 즐거움을 결정하는
기초 요소가 된다.

그렇지만 창조의 필요에 쫓기는 나의 관심사는
늘 상업 커뮤니케이션을 위한 새로운
시각 자극 타이포그래피를 실험적 형태로 지향했다.

이 광고 영역에서는 더 짧고 예리한 어구가 선택되어
때로는 형상화의 역할을 맡는다. 시각적인 것에
상징성을 더해 인지 작용을 발휘하면서
추상 선형적인 형태(왼쪽에서 오른쪽으로)에서
탈출한다. 단조롭고 규칙적인 움직임의
미궁에서 벗어나고자 기호들은 인간화하고
그 공간적 가치가 확장되어 거의 소리가 된다.

앞으로는 이미지가 글자 언어마저 대체하리라고들
한다. 그런 과장을 믿지 않더라도 이미 독창적 기교를
동원한 새로운 타이포 디자인 모델이 제안되고 있다.

최근 수년간 새로운 알파벳의 개화가 두드러진다.
그것은 이미 읽기 어렵다는 이유로는 막을 수
없게 되었다. 왜냐하면 우리 눈이 연이어 등장하는
새로운 마크, 로고타입, 기호, 자유로운
그래픽 표현을 경험함으로써 더 뛰어난 감수성을
습득했기 때문이다.

이 분야에서 1953년 이래 점차 진전된
나 자신의 연구를 말하자면, 광학 필터를 통해 변형된
알파벳 기호 디자인에 전념해 왔다.

새로운 무엇이 필요하지는 않았다. 이동 수단의 속력,
투명한 건축 구획에 의한 방해 또는 곡면이나
반사면을 반영한 형태가 타이포그래피의 판독 조건에
미치는 영향을 분석해야 한다.

오늘날 타이포그래피는 주체이고 이미 형상을
대체한다 해도 될 것이다. 글자 자체가 인체 측정학이
되어 S에서 인체 곡선을 끌어낼 수 있다.

이전에 타이포그래피는 광고에서 도안의 여백을
채우기 위한 보조 디자인이었다. 지금은
폭발적 색채와 3차원 이미지로 도시의 통행로를 걷는
사람과 운전자들의 눈을 사로잡는 기능을 한다.

이탈리아 인쇄 회사
알피에리&라크로아 광고 시리즈.
210 x 297 mm
디자인 프랑코 그리냐니
밀라노 1962

프랑코 그리냐니 Franco Grignani
1908년 이탈리아 파비아
교외에서 태어났다. 건축 교육을
받은 그래픽 디자이너로
패턴과 활자 형태의 광학적 변형을
실험했다. 색채와 형태에 대한
그의 라틴적 감각은 1960년대
타이포그래피에 큰 영향을 미쳤다.
이탈리아의 인쇄 회사
알피에리·라크로아의 광고 문안과
비주얼 양면의 책임자로서,
제어된 우연이라는
새로운 측면에서 타이포그래피에
도전했다.
그리냐니: '타이포그래피는
음악과 같다. 듣는 사람,
보는 사람의 감각에 호소해야
한다.' 1969년에 열린
두 번째 국제 타이포그래피 박람회
타이포문두스 20/2에서
심사 위원을 역임했다.
AGI 회원. STA 시카고 명예 회원.
1999년 사망.

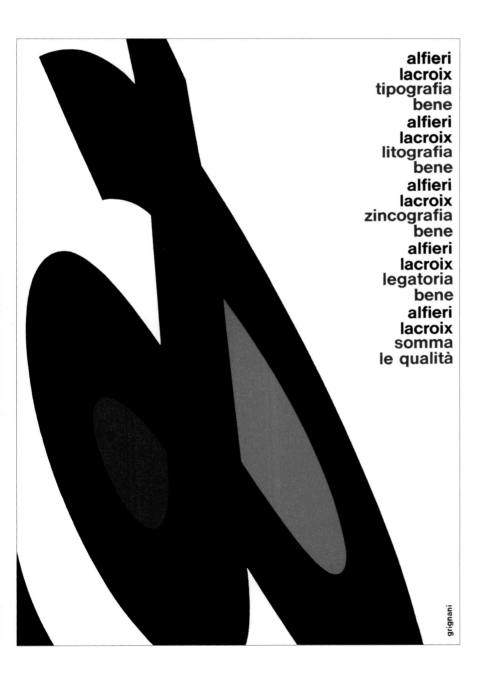

alfieri
lacroix
tipografia
bene
alfieri
lacroix
litografia
bene
alfieri
lacroix
zincografia
bene
alfieri
lacroix
legatoria
bene
alfieri
lacroix
somma
le qualità

grignani

타이포그래픽 심벌. 현대
타이포그래피의 특징 중 하나는
제약이다. 기존 활자를 사용한
심벌도 새로 그려서 디자인한
심벌보다 독창성이 떨어지지
않는다. 블론드 에듀케이셔널의
심벌은 두 가지 글꼴의
대문자와 소문자를 조합한 것이다.
디자인 밥 길,
플레처/포브스/길
런던 1963

127쪽: 이탈리아 백화점 라리나
센테 심벌과 잡지 광고, 포장지.
대조적인 두 활자 가족을 조합하여
(보도니 이탤릭과 길 산스 볼드)
심벌을 만들었다.
이 심벌은 로고 마크로도
사용된다.
210 x 297mm
디자인 막스 후버
밀라노 1951 1952

입사 화장품 심벌과 응용.
상품명은 나, 나 자신, 나만을
의미하는 라틴어에서 유래한다.
글자 I를 악센트처럼 중복해
자기 확신을 표현한다. 아이덴티티
디렉션은 스기우라 슌사쿠,
패키지 응용 체계는 히로 데쓰오.
로고 디자인 헬무트 슈미트
도쿄 1987

129쪽: 파리 오르세미술관의
심벌과 개관 포스터.
미술관 이름의 두 머리 글자를
디도 글꼴로 넣고 글자의
세리프와 굵기가 같은 선으로
가운데를 나눈 심벌.
잘라 낸 심벌과 개관 날짜로
구성한 포스터.
날아오르는 글라이더의 사진을
결들여 미술관의 출발을 암시한다.
4000×3000mm
디자인 브루노 몬구치
사진 자크 앙리 라르티그
파리 1986

9 décembre 1986

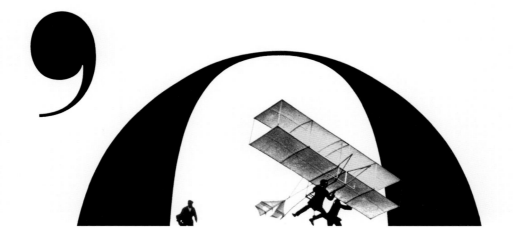

서들러, 헤네시&루발린, SH&L사
로고와 광고.
글자의 다이내믹한 힘이
반복에 의해 한층 강조된다.
디자인 허브 루발린
뉴욕 1956

131쪽: 벨기에의 광고 잡지
〈팁스〉 광고. 잡지 이름의
네 글자를 자유로운 놀이처럼
배열했다.
170 x 270 mm
디자인 로즈마리 티시
취리히 1968

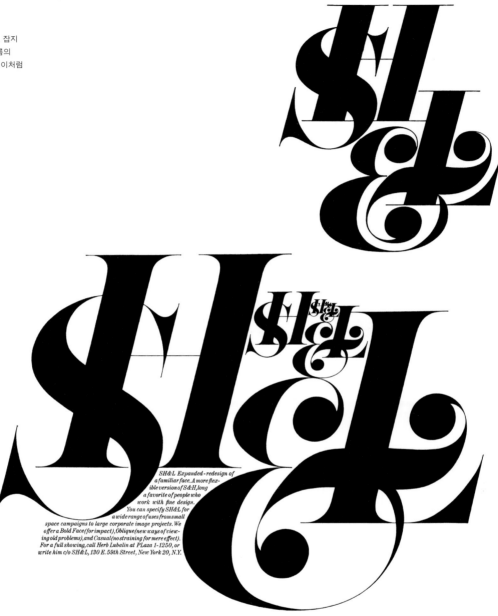

SH&L Expanded–redesign of
a familiar face. A more flex-
ible version of S&H, long
a favorite of people who
work with fine design.
You can specify SH&L for
a wide range of uses from small
space campaigns to large corporate image projects. We
offer a Bold Face (for impact), Oblique (new ways of view-
ing old problems), and Casual (no straining for mere effect).
For a full showing, call Herb Lubalin at PLaza 1-1250, or
write him c/o SH&L, 130 E. 59th Street, New York 20, N.Y.

Neen, Tips biedt geen pasklare
oplossingen, maar het verschuift de
aksenten, het konfronteert en in-
spireert.
Tips wordt niet alleen gelezen maar
bestudeerd.
Door de bedrijfsdirekteur zelf.
Daarom is het zo interessant voor
U om in Tips te adverteren. Adver-
teren in Tips betekent :
rechtstreeks kontakt aanknopen met
de man, die over aankoop en op-
dracht beslist.
Vraag gerust om nadere biezonder-
heden en tarieven aan de redaktie
van Tips. Wij sturen ze U graag !

Niet alleen met kleuren maar ook in
zwart/wit kan men de aandacht in den
band houden. Bekijk deze advertentie
eens nauwkeurig ! Is ze maar alleen een
blikvanger of fascineert ze ? Fascineren:
dat zou elke goede reklame moeten
doen. Heeft U advertenties die fascine-
ren ? Zulke nemen we bijzonder graag
op in onze Tips.

U hebt er geen ? Dat doet er niet toe.

Als U het wenst, ontwerpen we er enkele
voor U (die fascineren). Inlichtingen en
tarieven sturen we graag, en zoals steeds
volledig vrijblijvend : J. De Wolf, Rekla-
meadvizeur. Wieze.

금고 제조사 유니언의 로고 마크와
광고. 로고 마크를 광고에
이용하는 방식이 재미있다.
메시지는 역동적이며 직접적이다.
333 × 500 mm
디자인 지그프리트 오더마트
취리히 1966

133쪽: 퀘벡 주를 캐나다에서
분리하는 것에 반대하는
캠페인 포스터.
빨간색 글자 캐나다와 파란색 글자
퀘벡이 서로 얽힌다.
직설적인 메시지(분리 반대파는
59.6%로 승리했다).
420 × 597 mm
디자인 에른스트 로흐
몬트리올 1980

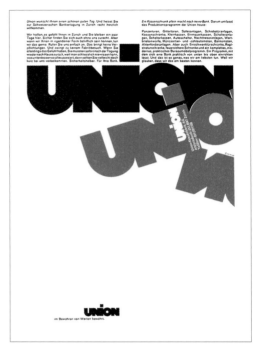

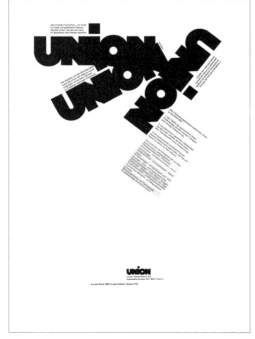

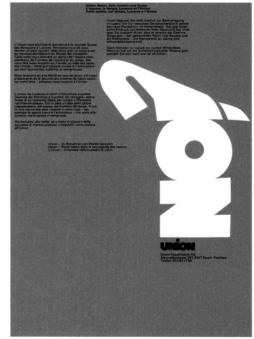

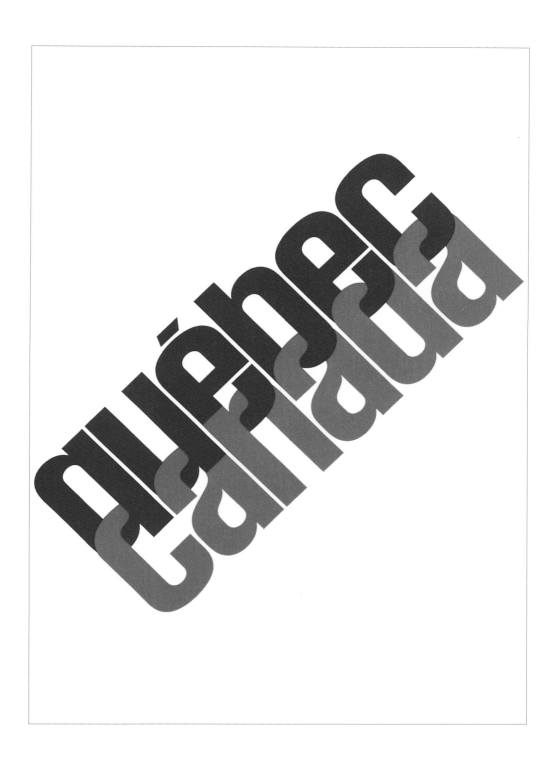

바젤미술관에서 열린
데이비드 스미스의 조각과
호르스트 얀센의 드로잉과
그래픽 전시회 포스터.
작가 이름의 머리글자를 음양으로
조합해 독특한 타이포그래픽
심벌을 만들었다.
905 x 1280 mm
디자인 아민 호프만
바젤 1967

135쪽: 바젤시립극장 포스터.
'극장'의 머리글자 T를
역동적인 검정 T 글자만이 아니라
극장 이름의 가로세로로 정렬과
배우의 자세에서 반복하여
강조한다.
905 x 1280 mm
디자인 아민 호프만
바젤 1959

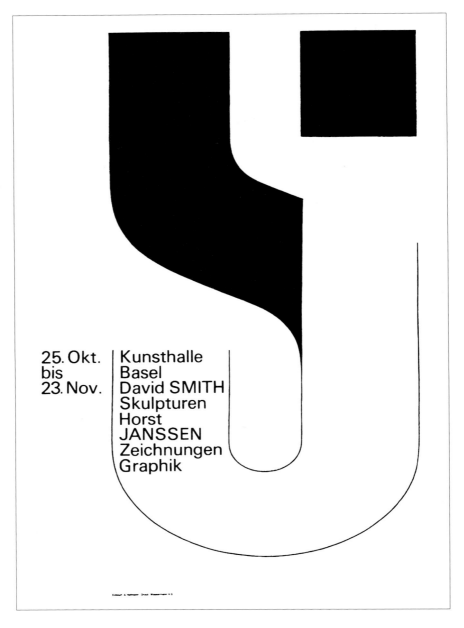

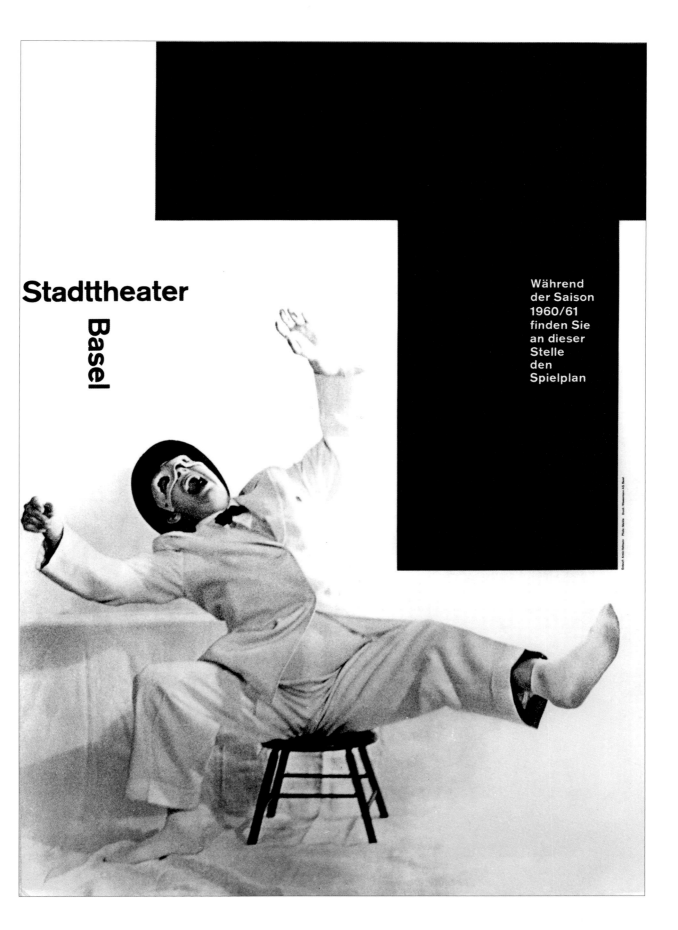

Stadttheater

Basel

Während
der Saison
1960/61
finden Sie
an dieser
Stelle
den
Spielplan

모던 타이포그래피의 특징 중
하나는 불균형이다. 패턴을
왜형화歪形化한다는 것은
파괴를 뜻하는 것이 아니다.
보는 사람에게
긴장과 육체적 반응을 일으키고자
더 시각적이고 자극적으로
만드는 것이다.

이탈리아 인쇄 회사
알피에리＆라크로아 광고
시리즈는 ＆기호를 사용하여
캐릭터를 구축했다.
기호가 형태와 반反형태, 대와 소,
무너지고 구축되는 형태를 이룬다.
210 x 297 mm
디자인 프랑코 그리냐니
밀라노 1962 1963

137쪽: 영국 잡지
〈타이포그라피카〉 표지. 왜곡된
정보와 왜곡되지 않은 정보,
읽히는 정보와 읽을 수 없는
정보가 대비를 이루며 어우러진다.
그리냐니의 재기 넘치는 디자인.
210 x 275 mm
디자인 프랑코 그리냐니
런던 1963

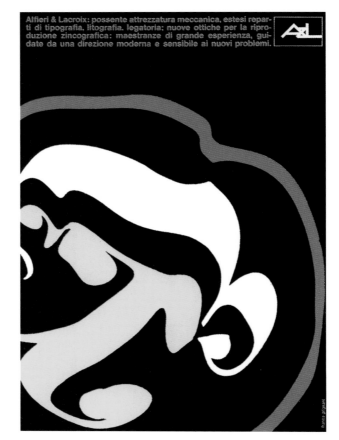

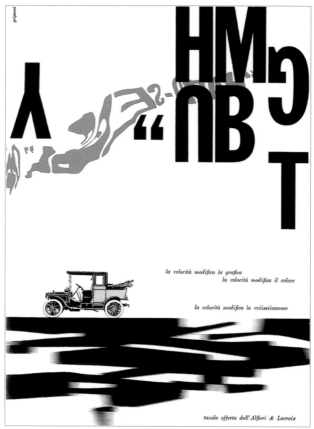

1950년에서 1970년에 걸쳐
프랑코 그리냐니가 시도한
사진 제판 실험은 스위스파의
기능적 타이포그래피에 대치하는
것이었다.
반듯한 글자와 일그러진 글자,
왜곡된 대상을 사용한
일본 디자인지 〈아이디어〉 표지.
210 × 297 mm
디자인 프랑코 그리냐니
도쿄 1961

139쪽: 작가 호세 드 리베라의
도록 앞뒤 표지.
뒤틀린 글자가 리베라의 조각을
연상시킨다. 검은 매트지에
유광 검정 잉크로 인쇄.
331 × 180 mm
디자인 조지 체니
뉴욕 1961

José de Rivera The American Federation of Arts

타이포그래피에서의 우연성.
의도한 우연. 이탈리아의
미술·건축 잡지 〈도무스〉 표지.
도무스의 로고가 찢겨
헝클어져 뒤섞이면서 우연의 미를
만들어 낸다.
240×320 mm
디자인 윌리엄 클라인
뉴욕 1961

141쪽: 찾아낸 우연. 이탈리아와
폴란드에서 찍은 포스터 벽면
사진을 사용한 달력.
흔히 볼 수 있듯이 찢기고 바래고
조각난 포스터가 겹쳐 있다.
그 형태는 순수한 형태이다.
절대 형태, 기능이 없는 형태.
364×364 mm
디자인 헬무트 슈미트
오사카 1978

142/143쪽: 찾아낸 우연.
멕시코의 콘크리트 벽.
사진 한스 루돌프 루츠
취리히 1978

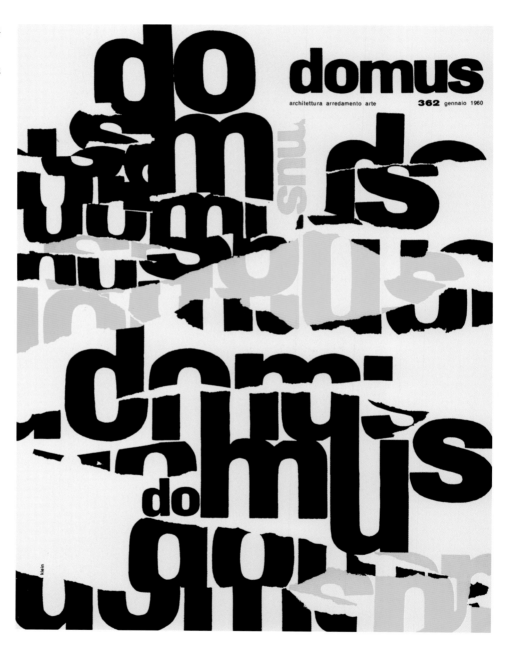

1

- . **1** **8** **15** **22**
- . **2** 9 **16** 23
- . 3 10 17 24
- . 4 11 18 25
- . 5 12 19 26
- . 6 13 20 27
- . 7 14 21 28
- . **29**
- . 30
- . 31

2

- . 1
- . 2
- . 3
- . 4
- . **5** **12** **19** **26**
- . 6 13 20 27
- . 7 14 **21** 28
- . 8 15 22
- . 9 16 23
- . .10 17 24
- . **11** 18 25

3

- . 1
- . 2
- . 3
- . 4
- . **5** **12** **19** **26**
- . 6 13 20 27
- . 7 14 **21** 28
- . 8 15 22 29
- . 9 16 23 30
- . .10 17 24 31
- . 11 18 25

4

- . **1** **8** **15** **22**
- . **2** 9 **16** 23
- . 3 10 17 24
- . 4 11 18 25
- . 5 12 19 26
- . 6 13 20 27
- . 7 14 21 28
- . 8 15 22 **29**
- . **30**

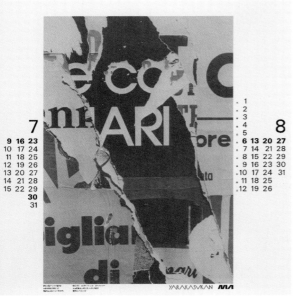

7

- . 1
- . **2** 9 **16** **23**
- . 3 10 17 24
- . 4 11 18 25
- . 5 12 19 26
- . 6 13 20 27
- . 8 15 22 29
- . **30**
- . 31

8

- . 1
- . 2
- . 3
- . 4
- . 5
- . **6** **13** **20** **27**
- . 7 14 21 28
- . 8 15 22 29
- . 9 16 23 30
- . .10 17 24 31
- . 11 18 25
- . 12 19 26

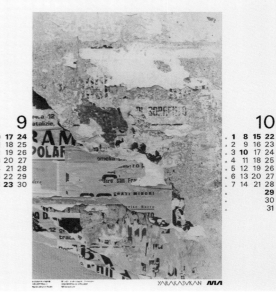

9

- . 1
- . 2
- . **3** **10** **17** **24**
- . 4 11 18 25
- . 5 12 19 26
- . 6 13 20 27
- . 7 14 21 28
- . **8** **15** 22 29
- . 9 16 **23** 30

10

- . **1** **8** **15** **22**
- . **2** 9 16 23
- . **3** **10** 17 24
- . 4 11 18 25
- . 5 12 19 26
- . 6 13 20 27
- . 7 14 21 28
- . **29**
- . 30
- . 31

우연 작용 타이포그래피.
존 케이지의 〈음악과 무용에 관한
2쪽, 122개의 낱말〉.
이 펼침쪽은 이 작품의 세 번째
판을 위한 타이포그래피
기보 과정을 보여 준다.
1979년 10월 케이지는 헬무트
슈미트의 의뢰를 받고 이 작품을
『타이포그래피 투데이』의
1쪽에 맞도록 다시 정리했다.
그의 책 『사일런스』에 펼침쪽으로
실린 각 텍스트 조각에 번호를
매겨(144쪽) 『타이포그래피
투데이』 판형에 맞춰 무작위로
재배치했다(145쪽).
재배열한 악곡, 타이포그래피
연주는 147쪽에 실려 있다.
225 x 297 mm
작곡 존 케이지
뉴욕 1979

존 케이지의 작품 〈음악과 무용에
관한 2쪽, 122개의 낱말〉은
처음 1957년 11월
〈댄스매거진〉으로 1961년
저서 『사일런스』에 발표되었다.
여기에 존 케이지는
다음과 같이 썼다: '가제본
상태에서 나에게 두 쪽이
주어졌다. 낱말 개수는 순전히
우연 작용에 따랐다. 작업 대상인
종이의 불완전함이 텍스트의
위치를 결정했다. 이번 판에서는
그 위치가 달라진다.
다른 두 종이에 다른 크기로
작업하여 저마다 다르게 놓이는
우연의 불완전한 결과이다.'

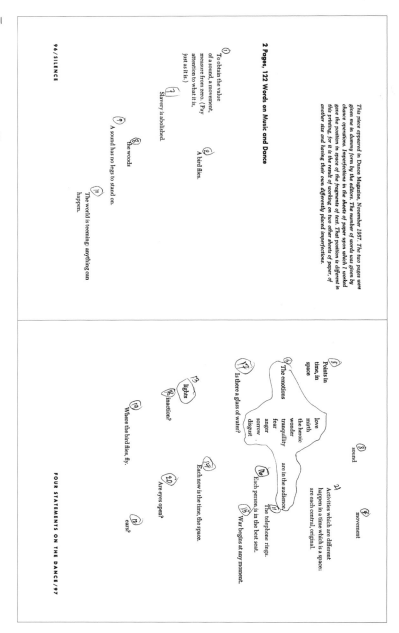

A bird flies.

To obtain the value
of a sound, a movement,
measure from zero. (Pay
attention to what it is,
just as it is.

sound movement

Points in
time, in
space

Slavery is abolished.

The emotions

love
mirth
the heroic
wonder
tranquility
fear
anger
sorrow
disgust

are in the audience.

Each now is the time, the space.

the woods

War begins at any moment.

Is there a glass of water?

Each person is in the best seat.

A sound has no legs to stand on.

ears?

lights

inaction?

Are eyes open?

Where the bird flies, fly.

The world is teeming: anything can
happen.

Activities which are different
happen in a time which is a space:
are each central, original.

The telephone rings.

1989년 베를린 장벽 붕괴를
축하하는 포스터 시리즈.
글의 내용은 '말이 아니라 행동.
베를린 장벽이 무너졌다.
이제 보이지 않는
수많은 장벽을 허물자.'
사진은 베를린 장벽의 조각이다.
728 × 1030 mm
디자인 헬무트 슈미트
오사카 1991

정치적 타이포그래피.
〈제 1 회 프론트 DMZ 아트
무브먼트〉전을 위한 포스터
〈해변의 폭탄 고기〉.
믿기 어려운 사진에 해독 불능
텍스트를 겹쳐 한반도 해안에
출현한 이해할 수 없는 상황을
강하게 호소한다.
1300 × 1920 mm
디자인 안상수
서울 1991

'자유는 안에서 저절로 발생한다.
그러나 벽이 가로막는다.'
서쪽에서 본 정치적 메시지가
적힌 베를린 장벽.
사진 헬무트 슈미트
베를린 1990

149쪽: 중화 인민 공화국
우표 (부분). 마오쩌둥 毛沢東
어록에서 인용한 글.
'결심하라, 두려워 말라,
만난 萬難 을 물리치고
승리를 거두자.'
20 × 38 mm
디자이너 미상
베이징 1967

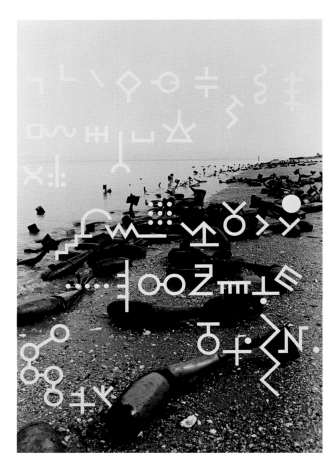

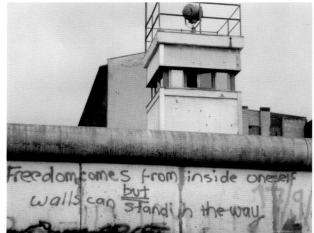

毛主席语录

下 定 决 心，

不 怕 牺 牲，

排 除 万 难，

去 争 取 胜 利。

《愚公移山》

3-2八八英雄钻井队学习

8

보는 타이포그래피와
읽는 타이포그래피

헬무트 슈미트

타이포그래피는 시각 해석에 의한
언어 전달이다. 읽기만 하는 타이포그래피란
있을 수 없다. 인쇄된 메시지는 모두 시각적이다.

오늘날 시각적 해석은 전에 없이 중요해졌다.
메시지는 단지 받는 사람에게
전달만 되는 것이 아니라 읽혀야 하기 때문이다.

오늘날 우리의 시각은 오염되었다. 조용하고
아름다운 메시지는 눈에 띄지 않고 읽히지도 않는다.
그래서 메시지는 해석이 필요하다. 글자를 치장하는
해석이 아니라 내용을 평가하는 해석이다.
즉, 본질적인 것에서 부차적인 것 또는 사소한 것으로
분해되는 사고에서 메시지 그 자체를 발견하는
해석이다. 광고에서뿐만 아니라 문학에서도,
이상적으로는 저자와 디자이너 사이의 밀접한
협력에서도 마찬가지로 해석이 필요하다.

'화자의 소리가 그의 사고에 이끌려 나오듯이
타이포그래피 조소彫塑는 그 시각적 효과를 통해
형태가 된다.' 엘 리시츠키, 1925

외침과 속삭임, 급함과 느슨함, 이 모두가
음성 커뮤니케이션의 표현법이다. 읽을거리
역시 외치고 속삭이고, 달리거나 어슬렁거리며,
미적 체험으로서 조용히 정답게 나타나야 한다.
신문은 책과는 다른 식으로 읽힐 것이다.
광고와 포스터도 다르다.
시각 프레젠테이션의 요건은
이미 그 내용에서 구현된다.

메시지에 중점을 두는 것이 기능적 타이포그래피의
포기를 의미하지는 않는다. 에밀 루더의
질서의 타이포그래피, 세부의 타이포그래피는
시간을 초월한다. 왜냐하면 미는 정보이기 때문이다.

하나의 질서를 새로운 질서로 대체하지는 못하지만
형식주의와 표절로 굳어진 질서에 새로운 생명을
불어넣을 수는 있다.

기능적 타이포그래피, 메시지를 전달하는
타이포그래피와는 별도로 타이포그래피는 자체의
미적 생명이 있다.
우리는 낱말을 읽고 문장을 읽는다. 그러나 글자가
의미를 이루어 배열되는 한 활자체의 형태적 가치는
알아차리지 못한다. 외국어를 읽거나
생소한 활자체를 보면 곧 형태부터 읽는다.
돌연 원과 직선, 안과 밖의 형태를 읽는다.
우리는 읽는 것이 아니라 본다.

아드리안 프루티거는 일체의 금기를 떠나서
인도어 활자체 데바나가리 뉴 스타일Devanagari
New Style 을 디자인했다. 마치 모던 타이포그래피의
개척자들이 전통에 얽매이지 않고
타이포그래피의 고착된 형식을 초월한 것처럼.
나 역시 내가 읽을 수 없는 글자로 작업한다.
나에게 일본어 텍스트는 읽는 메시지가 아니라
보는 메시지이다. 그래서 글자의 형태가 강하게
의식된다. 내가 디자인한 일본의 낱내 글자,
가타카나는 '본다'는 장점에서 비롯한다.
형태의 판단 기준은 보편적이다.

일본어 텍스트는 원래 보는 것이다. 뜻글자는
시각적으로 읽을 수 있는 메시지를 내포한다. 이에
비해 소리글자는 단지 형태의 존재이다.

타이포그래피는
보고 읽을 수만 있으면 되는 것이 아니다.
타이포그래피는 들려야 한다.
타이포그래피는 느껴져야 한다.
타이포그래피는 체험되어야 한다.

오늘날 타이포그래피란 늘어놓는 것이 아니라
표현하는 타이포그래피를 말한다.

읽는 한글과 보는 한글

헬무트 슈미트

타이포그래피에는 기능성과 그 자체의 미적 가치가
동시에 존재한다. 우리는 단어와 문장을 읽지만
글자가 메시지로 전달되기 위해 정렬되기 전에는
글꼴의 형식적인 특성을 알아채지 못한다.
우리가 외국어를 보거나 익숙하지 못한 글을 접하게
될 때, 그것의 메시지보다는 곡선이나
직선, 형태의 안과 밖 등의 모양을 읽게 된다.
한글은 나에겐 선, 원, 그리고 정사각형이다.
나는 한글이 담은 메시지를 읽지 못하지만
그것의 메시지를 볼 수 있다. 바꿔 말하자면
그로 인해 글꼴의 형태 자체에 대한 더 많은 깨달음을
가질 수 있다. 메시지를 읽는 원어민과 비교하자면
나는 볼 수 있다는 장점이 있는 것이다.
홍익대학교에 머무르는 동안, 나는 원하는 만큼
한글 스크립트 또는 한글 타이포그래피와
친해지지 못했다. 하지만 달리 보면
그것은 오히려 값진 사색이 될 수 있었다.

한글 글꼴에 대하여:
특히 산세리프 타이포그래피의 경우, 한글 글꼴의
구조는 오히려 기계적이다. 글자들을 좀 더
부드럽게 다듬고 감성을 불어넣어 이러한 기계적인
느낌을 극복할 수 있는 한글 글꼴을
개발하는 것은 가치 있을 것이다. 한글 글자사이가
고쳐진 글꼴을 만들면 또한 도움이 될 것이다.

한글 글꼴 사용에 대하여:
스위스 타이포그래퍼 아드리안 프루티거는 그의
저서에서 이렇게 이야기했다.
'글자는 섬이 아니다. 한 글자는 오직 다른
글자들 간의 관계를 통해 존재한다.'
읽는 타이포그래피-책 디자인과 편집물에서
적절한 글자사이와 글줄사이의 균형은
가독성을 높인다.
보는 타이포그래피-광고 디자인과 포스터에서
중요한 것은 보는 이를 매료시키고
심지어 쇼크를 주는 것이다. 내 눈에는 책과
편집물 속의 한글 글자는 대부분 너무 빈틈없는
글자사이가 형식적으로 사용되어 왔다.
글자는 대부분 서로 붙어 있다. 가끔 한글은 메시지를
전달하는 대신 정교한 정원 울타리에
삽화를 그리는 것 같은 인상을 주었다. 글자들이
다닥다닥 붙어 있는 글줄은 광고에서는
말이 되지만 일반 편집물에서는 절대 사용해서는
안 된다. 알파벳이든 한글이든
지면에는 읽을 수 있는 글을 제공해야 한다.

한글 타이포그래피에 대하여:
에밀 루더가 말했듯이 읽기 쉬운 구성은 선과 면이
훌륭하게 어우러져야 한다.
한글 타이포그래피를 발전시키기 위해서는 이러한
부분을 좀 더 많이 시도하고 연구해야 한다.
한글 타이포그래피가 형태와 내용을 결합시키는 것을
시도할 때 이것은 틀림없이 타이포그래피의 내면의
소리에 다다를 수 있을 것이다.

『가나다라』한글꼴연구회
2006년 9월 23일

헬무트 슈미트
1942년 2월 오스트리아에서
태어났다. 독일에서 식자공 도제
과정을 마친 후, 스위스 AGS
(바젤디자인학교)에서 에밀 루더,
로베르트 뷔흘러, 쿠르트 하우어트
밑에서 공부했다.
스웨덴, 캐나다, 일본, 독일에 걸쳐
활동해 왔으며, 독일에서는
사회 민주당 수상 빌리 브란트와
헬무트 슈미트를 위한 인쇄물을
디자인했다.
1978년 암스테르담의
프린트갤러리에서 포스터 연작
〈폴리타이포그라피엔〉을 전시했다.
현재는 오사카에서 정보 전달과
자유 형태라는 이원성을 안고
디자인 활동을 한다.
1980년 『타이포그래피 투데이』를
편집·디자인했고, 1997년
'타이포그래픽 리플렉션' 시리즈
네 번째로 『바젤로 가는 길』을
출판했다. 〈아이디어〉(일본),
〈베이스라인〉(영국),
〈TM〉(스위스)에 기고. IDC(인도
봄베이), KDU(일본 고베),
홍익대학교에서 타이포그래피
강의와 워크숍. AGI회원.

나는 단눈치오 D'Annunzio 풍 운문과 복고주의자의 책에 대한 야만스럽고 옥지기나는 편념을 거냥하여 타이포그래피 혁명을 제안한다.

투구와 미네르바와 아폴로, 정교한 붉은 머리글자, 식물, 신화적 기도서 리본, 금석문과 로마 숫자로 테를 두른 17세기 수제 종이 같은

편념 말이다. 책은 우리 미래파다운 생각에 맞는 미래파다운 표현을 해야 한다. 그뿐만이 아니다.

나의 혁명은 날쪽을 관통하는 스타일의 밀물과 썰물, 도약과 폭발에 상반되는 이른바 날쪽의 타이포그래피 조화를 겨낭한다.

따라서 우리는 같은 쪽에 3색 또는 4색 잉크를, 필요하다면 20종의 활자체까지 사용할 것이다.

이러한 타이포그래피 혁명과 다채로운 금자 색 사용을 통해 언어의 표현력을 배가하려 한다.

필리포 토마소 마리네티, 1913

T. MARINETTI FUTURISTA

ZANG

TUMB TUMB

ADRIANOPOLI OTTOBRE 1912

PAROLE IN LIBERTÀ

TUUUMB TUuuuum TUuuuum TUuuum

EDIZIONI FUTURISTE
DI "POESIA"
Corso Venezia 61 - MILANO
1914

마리네티 〈Scrabrrrraanng〉
밀라노 1919
153쪽: 마리네티의 『장 툼 툼
Zang Tumb Tuum』 속표지.
밀라노 1914

필리포 토마소 마리네티
1876년 12월 이집트
알렉산드리아에서 태어나 1944년
12월 밀라노에서 사망했다.
이탈리아 시인, 언어의 자유 이용.
통사론 파괴를 제창하고 1909년
프랑스 신문 〈피가로〉에 미래파
선언을 발표했다.

미래파는 기술, 속도, 전쟁 폭력,
위험을 찬미했다.
'우리는 세계의 미가 새로운 미,
즉 속도의 아름다움으로 더욱
풍부해지리라 확신한다'.

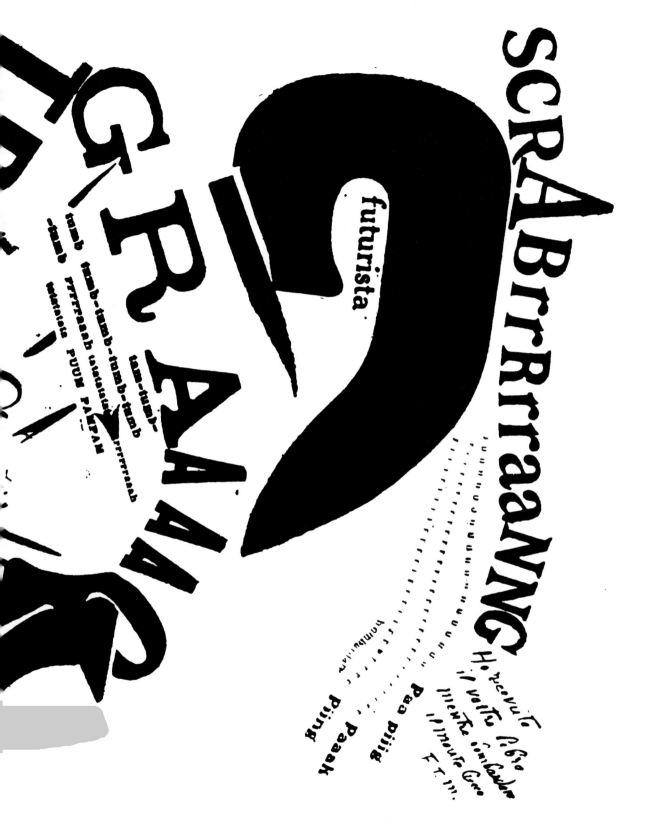

다다는 미래파의 도발적 이념을
계승했다. 무의미해 보이는 것이
의미를 얻었다.
휴고 발: '다다는 예술가의 유쾌가
아니라 식퇴하는 가치,
관례와 공론에 대한 경종이었다.
모든 예술 형태를 위한 필사이의
호소였다. 다다는 그릇된 도덕에
대한 공개 처형이었다.'

다다의 첫 간행물은 1916년 5월
15일 취리히의 카바레 볼테르
프로그램이었다. 다다는
취리히에서 파리로, 그리고
베를린, 바르셀로나, 뉴욕으로
퍼졌다. 헝가리에서는
라요시 카사크가 〈MA〉를,
네덜란드에서는
데오 판 두스뷔르흐가 〈메카노〉를,
스페인에서는 프란시스
피카비아가 〈391〉을 발간했다.

다다 운동
디자인 프란시스 피카비아
파리 1919
잡지 〈다다〉 표지
디자인 라울 하우스만
베를린 1919

157쪽: 쿠르트 슈비터스가
〈메르츠〉 24호로 발행한
〈우어소나테〉의 펼침쪽 2점.
145×208mm
기획 쿠르트 슈비터스
디자인 얀 치홀트
하노버 1932

MoUvEmEnT
DADA

BERLIN. GENÈVE. MADRID. NEW-YORK. ZURICH.

PARIS,

CONSULTATIONS : 10 frs

S'adresser au Secrétaire
G. RIBEMONT-DESSAIGNES
18, Rue Fourcroy, Paris (17e)

DADA
Directeur : TRISTAN TZARA

D₂O¹H²
Directeur :
G. RIBEMONT-DESSAIGNES

LITTÉRATURE
Directeurs :
LOUIS ARAGON, ANDRÉ BRETON
PHILIPPE SOUPAULT

M'AMENEZ-Y
Directeur : CÉLINE ARNAUD

PROVERBE
Directeur : PAUL ELUARD

391
Directeur : FRANCIS PICABIA

'Z'
Directeur : PAUL DERMÉE

Dépositaire
de toutes les Revues Dada
à Paris : Au SANS PAREIL
37, Av. Kléber Tél. : PASSY 25-22

DER dada

16,305

Direktion r. hausmann
Steglitz zimmermann
strasse 34

50 Pfg.

hausmann - baader

dadadegie

3/ 3333/3333

5,0

Ach
3,14159

13 : 7 = 1, 857142855...

60
50
40
30
10
20

40
60
30
40

6⁄1011034781812⁄65

59,21834,710116

A
d 1

Mitwirkende: Baader,
Hausmann, Huelsenbeck,
Tristan Tzara

Die neue Zeit beginnt
mit dem Todesjahr
des Oberdada

Jahr 1 des Weltfriedens. Avis dada
Hirsch Kupfer schwächer. Wird Deutschland verhungern?
Dann muß es unterzeichnen. Fesche junge Dame, zweiundvier-
ziger Figur für Hermann Loeb. Wenn Deutschland nicht unter-
zeichnet, so wird es wahrscheinlich unterzeichnen. Am Markt
der Einheitswerte überwiegen die Kursrückgänge. Wenn aber
Deutschland unterzeichnet, so ist es wahrscheinlich, daß es
unterzeichnet um nicht zu unterzeichnen. Amoralle. Achtuhr-
abendblattmitbrausendeshimmels. Von Viktorbahn. Loyd George
meint, daß es möglich wäre, daß Clémenceau der Ansicht ist,
daß Wilson glaubt, Deutschland müsse unterzeichnen, weil es
nicht unterzeichnen nicht wird können. Infolgedessen erklärt der
club dada sich für die absolute Preßfreiheit, da die Presse das
Kulturinstrument ist, ohne das man nichts erfahren würde, daß
Deutschland endgültig nicht unterzeichnet, blos um zu unterzeichnen.

Fümms bö wö tää zää Uu, pögiff, kwiiee. **1**
Dedesnn nn rrrrrr, Ii Ee, mpiff tillff toooo? Till, Jüü-Kaa. **2**
(gesungen)

Rinnzekete bee bee nnz krr müü? ziuu ennze ziuu rinnzkrrmüüüü; **3**
Rakete bee bee. **3a**
Rummpff tillff toooo? **4**
Ziiuu ennze ziiuu nnskrrmüüüü, ziiuu ennze ziiuu rinnzkrrmüüüü; **ü3**
Rakete bee bee, **ü3a**
Rakete bee zee.

Fümmsbö wö tää zää Uu, **1**
Uu zee tee wee bee
 zee tee wee bee
 zee tee wee bee
 zee tee wee bee
 zee tee wee bee
 zee tee wee bee Fümms.

schluss:

 1
Fümms bö fümms bö wö fümmes bö wö tääää? **1**
Fümms bö fümms bö wö fümms bö wö tää zää Uuuu?
Rattatata rattatata tattatata **3**
Rinnzekete bee bee nnz krr müüüü? **1**
Fümms bö
Fümms böwö
Fümmes bö wö täää??? *(gekreischt)*

zweiter teil:

largo

(gleichmäßig vorzutragen. takt genau 4/4. jede folgende reihe ist um einen folgenden viertel ton tiefer zu sprechen, also maß entsprechend hoch begonnen werden)

Oooooooooooooooooooooooooooooooo *(leise)* **(J)** **6**
Bee bee bee bee - - - - - - - -
Oooooooooooooooooooooooooooooooo
Zee zee zee zee - - - -
Ooooooooooooooooooooooooooooooo
Rinnzekete - - - bee - - - bee - - -
änn ze - - - - änn ze - - - - -
Ooooooooooooooooooox oooooooooooo

Aaaaaaaaaaaaaaaaaaaaaaaaaaaaaaa *(laut)* **(K)** **7**
Bee bee bee bee - - - - - - - -
Aaaaaaaaaaaaaaaaaaaaaaaaaaaaaaaa
Zze zee zee zee - - - - -
Aaaaaaaaaaaaaaaaaaaaaaaaaaaaaaaa
Rinnzekete - - - bee - - - bee - - -
Aaaaaaaaaaaaaaaaaaaaaaaaaaaaaaaa
Enn ze - - - enn ze - - - -
Aaaaaaaaaaaaaaaaaaaaaaaaaaaaaaaa

Oooooooooooooooooooooooooooooooo *(leise)* **(L)** **6**
Bee bee bee bee - - - - - - - -
Oooooooooooooooooooooooooooooooo
Zee zee zee zee zee - - - - -
Oooooooooooooooooooooooooooooooo
Rinnzekete - - - bee - - - bee - - -
Oooooooooooooooooooooooooooooooo
änn ze - - - - - änn ze - - - - -
Ooooooooooooooooooooooooooooooooo

대중은 그 존재를 항상 느낄 수 있는 자연의 절대적 힘을
가장 무서워한다. 절대적 힘은 대중의 평온을
뒤흔들 수 있기 때문이다. 대중이 작품을 거부하는 힘,
작품에 대한 노여움의 강도에 따라 예술가는
자기 작품의 절대적 힘을 지각한다.

포토: 피트 즈바르트

타이포그래피 재료를 사용한
일러스트레이션 그림책
「허수아비」내지.
240×205mm
디자인 쿠르트 슈비터스, 케테
슈타이니츠, 테오 판 두스뷔르흐
하노버 1925

159쪽: 광고 타이포그래피 특집을
실은 〈메르츠〉11호 표지.
220×290mm
디자인 쿠르트 슈비터스
하노버 1924

쿠르트 슈비터스 Kurt Schwitters
1887년 6월 독일 하노버에서
태어났다. 〈메르츠〉 출판으로
다다 운동에 한몫했다.
리시츠키의 열성 지지자로서
1924년에 그와 함께
〈메르츠〉 8/9호를 디자인했다.
1927년에 싱글 알파벳
(대·소문자를 혼합한 한 벌의
알파벳)을 디자인했으며
하노버 시의 인쇄물 디자인과
새로운 광고 디자이너 모임 결성에
관여하는 한편 계속 〈메르츠〉의
콜라주 제작에 몰두했다.

1940년 독일을 탈출해
노르웨이로 하노버에서
스코틀랜드로 이주했다.
1948년 1월 웨스트모어랜드
앰블사이드에서 사망했다.

DIE GUTE REKLAME IST BILLIG.

Ein geringes Maß hochwertiger Reklame, die in jeder
Weise Qualität verrät, übersteigt an Wirkung eine vielfache
Menge ungeeigneter, ungeschickt organisierter Reklame.
Max↓Burchartz.

MERZ
11

RED. MERZ, HANNOVER, WALDHAUSENSTR. 5↓↓.

TYPO
REKLA ME

EINIGE THESEN ZUR GESTALTUNG DER REKLAME VON MAX BURCHARTZ:

Die Reklame ist die Handschrift des Unternehmers. Wie die Handschrift ihren Urheber, so verrät die Reklame Art, Kraft und
Fähigkeit einer Unternehmung. Das Maß der Leistungsfähigkeit, Qualitätspflege, Solidität, Energie und Großzügigkeit eines Unter-
nehmens spiegelt sich in Sachlichkeit, Klarheit, Form und Umfang seiner Reklame. Hochwertige Qualität der Ware ist erste Bedingung
des Erfolges. Die zweite: Geeignete Absatzorganisation; deren unentbehrlicher Faktor ist gute Reklame. Die gute Reklame verwendet
moderne Mittel. Wer reist heute in einer Kutsche? Gute Reklame bedient sich neuester zeitgemäßer Erfindungen als neuer Werk-
zeuge der Mitteilung. Wesentlich ist die Neuartigkeit der Formengebung. Abgeleitete banale Formen der Sprache und künstlerischen
Gestaltung müssen vermieden werden. Zitiert aus Gestaltung der Reklame, Bochum, Bongardstrasse 15·

K. SCHWITTERS.
Signetentwurf für Adolf Rothenberg

DIE GUTE REKLAME
ist sachlich, ist klar und knapp, verwendet moderne Mittel, hat Schlagkraft der Form, ist billig.
MAX BURCHARTZ.

Merzrelief von Kurt Schwitters siehe Seite 91

WERBEN SIE BITTE FÜR MERZ. *Pelikan*-Nummer.

엘 리시츠키 El Lissitzky
1890년 11월 스몰렌스크
폴스크노그에서 태어났다.
1909년부터 1914년까지
다름슈타트에서 울브리히트에게
건축을 배웠다. 1919년
비텝스크에서 타이포그래피
교수가 되었다.
카지미르 말레비치의 영향 하에서
스스로 '프라운', 즉 회화와
건축을 연결하는 환승역이라
이름 붙인 추상적 작품을 제작하기
시작했다. 엘 리시츠키는
신 타이포그래피의 가장 창조적인
인물 중 한 사람이다.
더 웨이브너는 그의 사고와
디자인을 재발견했다.

리시츠키의 작품은 가령
두 개의 정사각형 이야기라 해도
정치적으로 보여야 한다.
그는 무엇보다도 우선 혁명을 위해
작업했다. 가장 창조적인 시기는
1920년대 독일 시대였다.
거기서 친구들과 슈비터스 같은
지지자에 둘러싸여
슈비터스와는 함께 〈메르츠〉를
두 권 발행했다.
또 한스 아르프와
『예술의 이즘』을 공저하고
디자인을 담당했다.
1941년 12월 모스크바에서
사망했다.

161쪽: 리시츠키 자신의 전시회
리플릿 표지. 엘 리시츠키의
이름이 로마자와 키릴 글자로
구성되어 있다.
몇몇 글자는 두 방향으로
사용되었다.
243×278mm
디자인 엘 리시츠키
모스크바 1923

타이포그래피 지형도
엘 리시츠키
〈메르츠〉 4호, 1923

1 인쇄된 말은 보는 것이지 듣는 것이 아니다.

2 내용은 관습적인 말로 전달되며 글자로 디자인된다.

3 표현의 경제학—음성학이 아닌 시각학.

4 책 공간 디자인은 타이포그래피 역학의 법칙에 지배되며 그 내용이 지닌
리듬을 반영해야 한다.

5 사진 제판을 이용한 책 공간 디자인은 새로운 시각을 실현한다.
속달된 눈의 초자연적 사실감.

6 연속적인 페이지 연결—영화적인 책.

7 새로운 책에는 새로운 필자가 필요하다. 잉크병과 깃펜은 이미 과거의 것이다.

8 인쇄된 지면은 공간과 시간을 초월한다. 인쇄된 지면 그리고
무한히 증가하는 책의 양을 극복해야 한다.

전기 도서관

EL

Э

ъ

Лисицкй

LIS ITZKY

MOSKAU

SCHAU DER ARBEIT

1919—23

엘 리시츠키, 한스 아르프가 출판한 『예술의 이즘』의 표지. 병기 속표지와 내지 1쪽. 1925년 물음표로 시작해 1924년부터 1914년으로 거슬러 올라가 큐비즘에서 추상 영화에 이르는 예술을 담은 레이아웃을 대담한 색인으로 소개한다. 198×259mm 디자인 엘 리시츠키 취리히 1925

163쪽: 마야콥스키의 시집 『목청을 다하여』의 3개 국어 삼별 표지를 찍은 색인을 찾았다. 리시츠키: "이 시집은 소리 내어 읽어야 한다. 읽는 사람이 시를 하나하나 찾는 수고를 덜려고 색인을 넣었다." 130×185mm 디자인 엘 리시츠키 베를린 1923

III

DIE KUNSTISMEN

1924
1923
1922
1921
1920
1919
1918
1917
1916
1915
1914

HERAUSGEGEBEN VON EL LISSITZKY
UND HANS ARP

LES ISMES DE L'ART

1924
1923
1922
1921
1920
1919
1918
1917
1916
1915
1914

PUBLIÉS PAR EL LISSITZKY
ET HANS ARP

THE ISMS OF ART

1924
1923
1922
1921
1920
1919
1918
1917
1916
1915
1914

PUBLISHED BY EL LISSITZKY
AND HANS ARP

EUGEN RENTSCH VERLAG
ERLENBACH-ZÜRICH, MÜNCHEN UND LEIPZIG
1925

1

1925

?

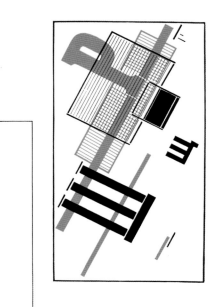

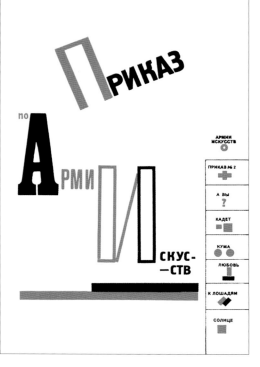

ПРИКАЗ

по

АРМИИ

ИСКУС-
–СТВ

АРМИИ
ИСКУССТВ

ПРИКАЗ № 2

А ВЫ
?

КАДЕТ

КУМА

ЛЮБОВЬ

К ЛОШАДЯМ

СОЛНЦЕ

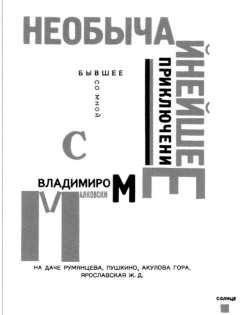

НЕОБЫЧА
ЙНЕЙШЕЕ
ПРИКЛЮЧЕНИ
БЫВШЕЕ
СО МНОЙ
С
ВЛАДИМИРОМ
МАЯКОВСКИ
М

НА ДАЧЕ РУМЯНЦЕВА, ПУШКИНО, АКУЛОВА ГОРА,
ЯРОСЛАВСКАЯ Ж. Д.

СОЛНЦЕ

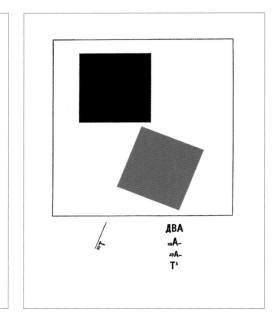

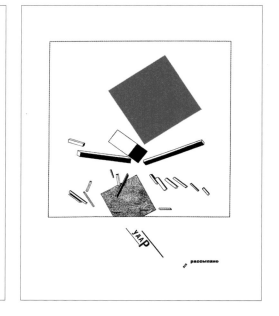

리시츠키의 『두 사각형 이야기』
낱장 네 쪽과 앞뒤 표지.
기본 활자 재료를 사용한 동화.
'아이들에게는 활발한 놀이에
적극이 되고 어른들에게는
유희로서' 1920년 기획되었다.

'여기에 두 사각형이 있습니다.
사각형들은 먼 곳에서
지구를 날아와서는 쾅 하고 모두
산산조각으로 흩어졌습니다.'
220×280mm
디자인 엘 리시츠키
베를린 1922

165쪽 : 레터헤드와 안 치홀트에게
보내는 편지 앞뒤 면.
리시츠키 : '내 작품은 뿔뿔이
흩어졌다. 모두 혁명을 위해
만든 것이라 모아 놓지 않았다.'
213×275mm
디자인 엘 리시츠키
모스크바 1925

el

MOSKAU
KUSNJETZKAJA ULIZA 33

IWAN TSCHICHOLD. LEIPZIG.

W.G.
Ich wolte Ihnen schon längst schreiben und für Ihren letzten Brief und
die Photographie danken. Aber ich war in Reisefieber, die Reise hat lan-
ge gedauert und ich kam nach Hause im Fieber. Jetzt habe ich mich bemüht
die Wünsche Ihres Briefes von 15 dM. zu befriedigen so weit wie es ging.
Ich wohne, nämlich, in einem Dorf in der Nähe von Moskau und komme sehr
selten in die Stadt--nur zum Arzt. Meine alte Arbeiten sind zerstreut in
alle Winden. Es war für den Tagesgebrauch der Revolution und ich habe es
nicht gesammelt. Ich sende Ihnen als eingeschriebene Drucksache:
1/ PLAKAT aus der Zeit des Krieges mit Polen. Es war herausgegeben von
den Stab der Westfront. Ich habe gefunden zu Hause ein ganz rampolier-
ten und vermoderten Exemplar, den ich möchte jetzt für mich aufbewahr
en, darum sende ich Ihnen eine Pause in den Originalfarben. Die Schrift
bedeutet: MIT DEN KEIL MIT DEN ROTEN SCHLAGE DIE WEISSE, aber sehn Sie
wie man kann es gar nicht übersetzen, es werden anstat 4 ganze 9 Wör-
ter und nichts übrig bleibt von den Klang: KLINOM KRASNIM BEIJ BELIH
Das ganze ist von mir, so das Wort, so die Gestaltung.

2/ Eine kleine Photo von einem PLAKAT aus derselben Zeit. Es war für die
Propaganda um den Aufbau der Industrie. Ich glaube dass mann kann
das Klischee etwas schärfer machen und dann wäre mir lieb wenn es
reproduziert wäre.

3/ Eine Photo von MAJAKOWSKI-BUCH, es wäre richtig bei die einzelnen
Seiten in Farbiger Reproduktion, wie Sie schreiben, zu zeigen das
ganze Büchlein, wie es mit den Register aussieht, diese Photo gibt
davon ein gutes Bild.

4/ Eine Photo von einer ZEICHNUNG zu Ehrenbugs Buch 6 GESCHICHTEN.
Leider war es nacher reduziert für die Strichätzung.

5/ Den Entwurf für die Zeitschrift BROOM.

6/ Eine handkolorierte Photo von PROUN 1923. Wenn mann könnte gut
einen guten Farbendruck davon machen, so wäre es sehr gut, beson-
ders wenn mann könnte es gleichzeitig auch grösser als das Origi-
nal machen. Das ist meine charakteristische Farbenskala-- Farblos.

7/ Mein PHOTOPORTRAIT für Sie.

8/ Eine Photo von einen REKLAMERELIEF für Günther Wagner. Leider
ist es nicht besonders richtig. Das Schachtel mit Schreibband
ist nicht scharf. Das Spiegel spiegelt schlecht. Die Farben am
Pfeil (Zinober), die Schrift (Ultramarin), die Emailfläche
(chromgelb) alles ist verkehrt. Vieleicht hätte sich gelohnt
es zu holen bei Pelikan in Hannover und eine FarbenPhoto machen
Die Fabrik wird es Vielleicht tun. Ich schreibe darüber darum
weil das was die Leute ausgeführt haben ist dasjenige von mei-
nen Entwürfen was mich am wenigsten befridigt. Ich habe geschri-
ben nach Hannover mann soll Ihnen die PHOTOENTWURFE die ich
für Pelikan gemacht habe, zuschicken. Ausserdem wird mann Ihnen
zusenden meine 2 Mappen /KESTNER- & FIGURINENMAPPE/ Sie können
je ein Blat reproduzieren. Aus der letzter Mappe DEN NEUEN.
genug
Also Sie werden jetzt viel Material haben und ich wünsche Ihn
viel Glück damit.
Nach den Gebrauch bitte ich alles zurück an Frau Dr.SOPHIE KÜPPERS
Hannover, Maschstrasse 3a. zurück zu senden.

ICH bin beauftragt jetzt eine Zeitschrift der ASNOVA herauszugeben
und werde es Ihnen zusenden wenn die erste No erscheint. Wenn Sie
was interessantes einerlei in welchen Gebiet haben, bitte schicken
Sie mir.
Auch arbeite ich einäge architektur Entwürfe für den Internationa-
len roten Stadion in Moskau. In Herbst werde ich wieder meine Te-
tigkeit an der Akademie übernemen. Vorläufig muss ich noch meistens
liegen und meinen Motor kurieren.

Hofentlich geht Ihnen gut,

Ich grüsse Sie herzlich

Ihr

JAN TSCHICHOLD

DIE NEUE TYPOGRAPHIE

EIN HANDBUCH FÜR ZEITGEMÄSS SCHAFFENDE

BERLIN **1928**
VERLAG DES BILDUNGSVERBANDES DER DEUTSCHEN BUCHDRUCKER

Jan Tschichold:

Typographische Gestaltung

Benno Schwabe & Co . Basel 1935

167쪽 : 치홀트가 쓰고 디자인한
『실측제화보』의 속표지.
중국 명나라 때의 다색 판화에
관한 책. 자신이 디자인한 활자체
샤봉을 사용한 대칭 스타일.
310×350mm
디자인 얀 치홀트
취리히 1970

얀 치홀트가 비대칭 스타일 시대에
쓰고 디자인한
책의 속표지 펼침쪽.
148×210mm
『신 타이포그래피』
베를린 1928
『타이포그래피 디자인』
바젤 1935

얀 치홀트 Jan Tschichold
1902년 4월 독일 라이프치히에서
태어났다. 책에서 신 타이포그래피
규칙을 세운 효시이다.
1928년 베를린에서 출판된 저서
『신 타이포그래피』로 불후의
명성을 얻었다. 나치스가 대두하자
독일을 떠나 여생을 스위스에서
보냈다. 그 사이 단기간이지만
런던에 건너가 펠리칸 북스
디자인에 관여했다. 이 무렵에는
비대칭 타이포그래피를 비난하고
대칭으로 복귀했다. 1974년 8월
로카르노에서 사망했다.

JAN TSCHICHOLD

Die Bildersammlung der Zehnbambushalle

MIT VIERUNDZWANZIG NACHBILDUNGEN

IN FARBEN UND VOLLER GRÖSSE

VON FRÜHESTEN ABZÜGEN AUS DEM MEISTERWERK

DES CHINESISCHEN FARBENDRUCKES

DER MINGZEIT

EUGEN RENTSCH VERLAG

ERLENBACH-ZÜRICH

라슬로 모호이너지
László Moholy-Nagy
1895년 7월 헝가리 보르소드에서
태어났다. 부다페스트에서
법률을 공부하고 헝가리 미술 집단
MA의 회원이 되었다. 반예
실다가 베를린으로 이주. 1923년
발터 그로피우스의 지명으로
바우하우스의 가르치게 되었다.
바이마르와 데사우
바우하우스에서 타이포그래피,
사진, 포토그램을 사용한 실험에
전념했다. 활자와 사진을
조합한 새로운 표현 형식을 만든
개척자이다.

「타이포-포토는 시각적으로 가장
정확한 커뮤니케이션 표현이다.」
그는 발터 그로피우스와 함께
바우하우스 총서를 편집하고
1925년에 총서의 한 권으로 저서
「회화 사진 영화」를 출판했다.
1928년 발터 그로피우스가
바우바우스를 떠날 때 그도
바우하우스를 떠나 그
그만두고 베를린으로 돌아왔다.
그 후 암스테르담, 파리, 런던으로
거처를 옮겼다. 1937년
미국으로 이주해 시카고에서
뉴 바우하우스(나중에 인스티튜트
오브 디자인이라 개칭)를 설립,
지도했다. 1946년 11월
시카고에서 사망했다.

「국립 바우하우스 바이마르
1919–1923」 속표지.
260×250mm
디자인 라슬로 모호이너지
바이마르 1923

169쪽: 「회화 사진 영화」 속표지
렬쪽쪽 표의 타이포그래피 리듬이
특히 매력적이다.
디자인 라슬로 모호이너지
데사우 1925

STAATLICHES
BAUHAUS
WEIMAR
1919
1923
WEIMAR-MÜNCHEN
BAUHAUSVERLAG

BAUHAUSBÜCHER

SCHRIFTLEITUNG:
WALTER GROPIUS
L. MOHOLY-NAGY

L. MOHOLY-NAGY:
MALEREI, PHOTOGRAPHIE, FILM

8

L. MOHOLY-NAGY:

MALEREI
PHOTOGRAPHIE
FILM

ALBERT LANGEN VERLAG MÜNCHEN

Die in dem **TYPOFOTO „DYNAMIK DER GROSS-STADT" (Seite 122—135)** wiedergegebenen Fotografien sind folgender Herkunft:

헤르베르트 바이어:
'왜 우리는 두 가지 알파벳으로
글을 쓰고 인쇄할까?
하나의 소리에 큰 기호와 작은
기호가 필요하지 않다.
우리가 말을 할 때 대문자 A 나
소문자 a 로 말하지는 않는다.'
원과 직선으로 구성된 바이어의
유니버설 알파벳
대문자를 배제하는 것만이 아니라
당대의 활자체를 참조하려는
시도였다.
디자인 헤르베르트 바이어
데사우 바우하우스 1925

171쪽: 바우하우스 제품과
서비스를 광고하는
〈보기 목록〉에서 1쪽.
0 | 4 쪽 전단에는 제품 정보와
납품 조건이 쓰여 있다.
210 x 297 mm
디자인 헤르베르트 바이어
데사우 바우하우스 1925

헤르베르트 바이어 Herbert Bayer
1900년 4월 오스트리아 하그에서
태어났다. 바우하우스에서
칸딘스키, 모호이너지 밑에서
공부하고 1925년에 그 학교
인쇄과 교사에 임명되었다.
그는 싱글 알파벳을 주창했다.
바이어가 디자인한 바우하우스의
레터헤드에는 '우리는 시간을
절약하고자 무엇이든
소문자로 쓴다.' 라고 쓰여 있다.
1928년 그는 베를린에서
일하려고 바우하우스를 떠났다.

1938년 뉴욕으로 건너가
뉴욕근대미술관에서 열린
〈바우하우스〉전을 디자인했다.
또 1967년 〈바우하우스
50년〉전도 디자인했다.
1946년부터 죽을 때까지
콜로라도 주 아스펜에서 살았다.
1985년 9월
센타바라에서 사망했다.

LIEFER-BEDINGUNGEN

1 | Preise ● verstehen sich ab Dessau ohne Verpackung

2 | Zahlung ● soweit nicht anderes vereinbart wird, ein Drittel An-zahlung, Restbetrag nach Erhalt der Ware

3 | Versand ● erfolgt nur auf Kosten und Gefahr des Empfängers

4 | Versicherung ● erfolgt nur auf besonderen Wunsch des Bestellers

5 | Gerichtstand ● für alle Streitigkeiten ist Dessau

타자기 리본 상자와 카본지의
광고 디자인(173쪽)에서
우아한 아름다움이 느껴진다.
조형적 감수성과 비대칭 리듬이
있다. 이는 바우하우스 내외의
개척자들 작품에서 거의
찾아볼 수 없다. 비대칭 사문법이
신선하고 독창적이며
조형적 긴장감에 가득 차 있다.
디자인 요스트 슈미트
데사우 1928

요스트 슈미트 Joost Schmidt
1893년 1월 독일 분스도르프에서
태어났다. 바이마르
바우하우스에서 도제 기간을
마치고 1925년 조각과 화과장에
임명되었다.
1928년 바우하우스가 베를린으로
이동했을 때 인쇄과를 맡아
타이포그래피의 인상적인 공헌을
했다. 그의 스타일은 바우하우스의
인쇄물에서 무거움을 덜어 냈다.
1948년 12월
독일 뉘른베르크에서 사망했다.

KO KOHLEPAPIER

JEDES BLATT MIT NAMEN **YKO** UND NUMMER 295 GELOCHT IST

NUR ECHT WENN

295

BESONDERS DÜNN FÜR 8·10 DURCHSCHLÄGE |

VORZÜGLICHES DEUTSCHES ERZEUGNIS

VON ALLERHÖCHSTER ERGIEBIGKEIT

지

새로운 타이포그래피는 가장 간결하고 장식은 최소한이면서
합리적인 활자체에 만족해야 한다.
아무튼 고양적이고 개인적이며 특이한 인장 같은
활자는 피해야 한다. 그러한 자기 현시적 성격은 타이포그래피의
실용적 과업을 저해한다.
활자는 그 자체가 몰개성적일수록 타이포그래피에 유용하다.

P

사진 : 헬무트슈미트

피트 즈바르트 Piet Zwart
1885년 5월 암스테르담 근교
즌데이크에서 태어났다. 원래는
건축을 공부했으며, 마흔 살
넘어서 타이포그래피 작업을
시작했다. 네덜란드 건축가
베를라허의 소개로 델프트의
네덜란드 국영 케이블 공장NKF의
홍계 되었다. 이후 즈바르트는
수백 개의 NKF 광고를 담당하면서
스스로 카피도 쓰고 제기 넘치는
강력한 타이포그래피를
디자인했다. 나중에는 NKF의
카탈로그에 들어가는 사진까지
스스로 촬영했다.

그의 작업은 항상 디자인료를
받았기 때문에 즈바르트이임로
최초의 상업 예술가라고
할 수 있겠다.
데 스틸 작가와 몬드리안,
리시츠키 그리고
바우하우스에도 친분을 쌓았고,
바우하우스에서는
단기간이지만 강사도 했다.
1930년대 초반의 개척자적
작품으로 명성을 얻었다.
1977년 9월 바세나르드에서
사망했다.

174쪽: 피트 즈바르트가
본인을 위해 위트 있게 시각화한
심벌. P는 Piet를, 검정 사각형은
검정이라는 뜻을 가진 날말
Zwart를 가리킨다.
바세나르 1927년경

175쪽: 포토그램을 사용한
NKF 델프트의 광고지.
'종이 절연체를 사용한 고성능
케이블' high의 H와
low의 L은 레선 재료로 조판했다.
210×297mm
디자인 피트 즈바르트
델프트 1925

HOOGSPANNINGSKABELS MET

PAPIER
ISOLATIE

HOOGE IONISATIE SPANNING
LAAG DIËLECTRISCH VERLIES

N.K.F.
NEDERLANDSCHE
KABELFABRIEK. DELFT

NKF의 절연 고압 케이블 광고
2점. 선과 활자, 밝음과 어둠,
인쇄 부분과 비인쇄 부분의 대비.
210×297, 120×297mm
디자인 피트 즈바르트
델프트 1925

NEDERLANDSCHE KABELFABRIEK - DELFT.

250

10. — 25. — 50. KV

OOGSPANNINGSKABELS MET PAPIERISOLATIE — N.K.F. DELFT.

250

10, 25, 50 kv. hoogspanningskabels met papierisolatie.

HOOGSPANNINGSKABELS

N.V. NEDERLANDSCHE KABELFABRIEK DELFT.

DE MEETDRADEN IZIJN VOORZIEN VAN ALUMINIUM SPIRAAL

59

GECOMBINEERDE KABEL VOOR TELEFOON EN MEETDOELEINDEN

58

유명한 NKF 카탈로그에서 펼침쪽
2점. 64쪽에 걸쳐 역동적인
사진과 세부 확대 사진을 이용한
사진과 활자의 멋진 조화를
펼친다.

210×297mm

디자인 피트 즈바르트
델프트 1927-1928

DE TELEFOONADERS ZIJN GEMEENSCHAPPELIJK OMGEVEN MET ALUMINIUMBAND

GECOMBINEERDE STERKSTROOM-TELEFOONKABEL

타이포그래피 투데이
오늘

'타이포그래피에 새로운 일이 일어나지 않는다.
전혀! 나는 새로운 방향성을 보고 싶다.
타이포그래피가 무엇인지도 모르면서
타이포그래피를 하는 미치광이들을 보고 싶다.'

볼프강 바인가르트는 1980년 『타이포그래피
투데이』 발행에 부쳐 나에게 이런 글을 보냈다.
그의 바람이 현실로 되는 데 그리 많은
시간이 걸리지는 않았다.
컴퓨터 덕분에 '타이포그래피가 무엇인지 모르는
사람들'이 인스턴트 디자이너로 승격되었다.
그러나 그것이 전부는 아니다.

타이포그래피는 그저 이미 있는 컴퓨터 소프트웨어를
사용한다는 것 그 이상이다.
타이포그래피와 타이포그래피를 가르는 것은
세부이다. 타이포그래퍼와 타이포그래퍼를
가르는 것은 전념이다.

'타이포그래피에는 두 측면이 있다. 하나는 작업에서
실무적 기능을 요구하는 것, 다른 하나는 예술적
조형에 관계된 것'이라는 에밀 루더의 말은
타이포그래피의 정의와 이 책의 목적을 잘 표현한다.

타이포그래피의 목적은 전달하고 자극하고
활성화하는 것이다. 타이포그래피는 그 배치보다는
메시지에 의해 살아난다. '이 세계를 사랑할 때
우리는 여기에서 살아간다고 하겠다.'
인도 시인 라빈드라나트 타고르의 이 아름다운
표현은 현대나 고전 타이포그래피에 모두
적용될 수 있다. 마음을 끄는 타이포그래피에도
또는 무성의한 타이포그래피에도
메시지는 변치 않는다.

진정한 타이포그래퍼는 메시지가 말하게끔 한다.
의지와 말이 세계를 바꿀 수 있다.

〈아이디어〉지의 편집장들, 이 개정판 발행을
실현한 무로가 기요노리室賀清德 씨,
160쪽을 나에게 맡겨 이 책을 탄생시킨 이시하라
요시히사石原義久 전 편집장, 그리고 나를
일본에 소개한 〈아이디어〉지 초대 편집장이자
아트 디렉터인 오치 히로시大智浩 씨에게
마음으로부터 감사한다.

헬무트 슈미트
오사카, 2002년 12월

타이포그래피 투데이
한국 타이포그래피에 바칩니다

제작된 시기를 넘어 오래 가는 타이포그래피
작품들이 있다. 이런 작품들 가운데 일부를 모아
이 책을 내게 되었다.
『타이포그래피 투데이』는 타이포그래피의 도전이
이루어지고 타이포그래피가 세련되어갔던 시기,
곧 20세기의 타이포그래피를 기념한다.

『타이포그라피 투데이』는 일본 디자인 잡지
〈아이디어〉의 특별판으로 1980년에 출간했으며,
이듬해인 1981년에는 단행본으로 나오게 되었다.
2003년 세이분도신코샤의 열정적인 편집자
'무로가 기요노리'가 디지털 조판으로 다시 제작
출간했다. 2007년에는 북경 중앙미술학원
'왕쯔유앤'의 번역으로 중국어판이 출간되었다.

안상수가 옮긴 한글판이 나오기까지는 시간이 좀
걸렸다. 처음에는 책 판형을 줄인다는 것이
불가능할 듯이 보였지만 결국은 보람 있는 경험이
되었다. 새 판형에 맞추어 레이아웃을 고치고
한국 디자이너들의 작품을 추가했다. 이 책을 만드는
이들이 서로 멀리 떨어져 있었음에도 예상했던
여러 장애물이 풀려나갔다.
'스무 번 작업 책상으로 다시 가라. 그리고
만족할 때까지 몇 번이고 처음부터 시작하라.'는
앙리 마티스의 말이 생각난다.

타이포그래피는 글꼴과 글자들의 조합과 디테일에서
시작되지만, 무엇보다도 내용에서 시작된다.
본문 조판은 홍익대학교에서 타이포그래피 강의를
맡고 있는 노은유 씨와 공동작업으로 이루어졌다.
그의 헌신적인 노력에 감사한다. 또한 아트워크
마무리를 도와준 니콜 슈미트와 긴 시간을 기다려 준
안그라픽스의 인내심에도 감사한다.

2006년 홍익대학교 시각디자인과
졸업전 포스터. 모든 졸업생의
한글과 영어 이름을 결합했다.
영문 산세리프와
한글 부리꼴 글자가 통일된 조화를
이루며, 동서양의 어울림을
이루고자 했다.
728 × 1030 mm
디자인 헬무트 슈미트
서울 2006

한국어판 『타이포그라피 투데이』가
한국 디자이너들에게 그들만의 타이포그래피를
찾아가는 방법과 과정을 찾을 수 있도록
열정과 풍요로움, 그리고 영감을 주었으면 한다.
『타이포그래피 투데이』를 정열과 열정을 가진
모든 한국 디자이너들에게 바친다.

헬무트 슈미트
오사카, 2009년 7월

사진 : 35 63 80 128 아사이 야스히로
Yasuhiro Asai

129 자크 앙리 라르티그
Jacques-Henri Lartigue

135 폴 머클
Paul Merkle

디지털 데이터 : 149 안상수
Ahn Sang-Soo

137 한스 디터 라이헤르트 / 베이스라인
Hans Dieter Reichert / Baseline

29 한스 루돌프 보스하르트
Hans Rudolf Bosshard

96 97 네빌 브로디
Neville Brody

141 148 표도르 게코
Fjodor Gejko

160 김두섭
Kim Doo-Sup

81 조지 로이스
George Lois

99 129 브루노 몬구치
Bruno Monguzzi

138 무로가 기요노리 / 아이디어
Kiyonori Muroga / Idea

94 오진경
Oh Jin-Kyung

36 37 38 39 40 41 42 43 스기우라 고헤이 플러스 아이즈
Kohei Sugiura plus Eyes

19 박우혁
Park Woo-Hyuk

107 이경수 / 워크룸
Lee Kyeong-Soo / workroom

『타이포그래피 투데이』에 실린
작품의 대부분은 헬무트 슈미트가
수집한 것입니다. 의뢰에 응해
작품을 보내 주신 모든 디자이너
분들께 감사드립니다.

다음 분들께 특별히 감사를
전합니다:
에밀 루더의 1960년대 작업과
에세이의 재록을 허락해 주신
주자네 루더. 얀 치홀트의 작업과
리시츠키에게 보낸
편지의 출판을 허락해 주신
에디트 치홀트.
피트 즈바르트의 작업을 싣게
해 주신 넬리 즈바르트.

전문적인 도움을 주신 〈TM〉의
편집자 루돌프 호스테틀러,
장 피에르 그라베. 대립과 함께
영감을 주신 오세 닐손, 스기우라
고헤이, 볼프강 바인가르트.

자료를 보내 주시거나 전재를
허가해 주신
기관과 디자이너 여러분:

Gementemuseum The Hague,
Bauhaus Archive, Fritz Deppert,
Aaron Burns, Roy Cole,
Axel Janås, Friedrich Friedl,
Harri Boller, Jan Rajilich jr,
Wolfgang Schmittel, Ikko Tanaka
Design Studio, Neville Brody,
Daniele Grignani, Ivor Kaplin,
Aoi Huber-Kono, Marc Philipp,
Tania Lutz-Prill, Philipp Luidl,
Shizuko Yoshikawa, Ernst Roch,
Daniel Ruder, Fridolin Müller,
Rolf Müller, Will van Sambeek,
Victor Malsy, Fritz Gottschalk,
Walter Herdeg, Herbert Bayer,
Roxane Jubert, Hitoshi Koizumi,
Kirti Trivedi, Armin Hofmann,
Karl Gerstner, Adrian Frutiger,
Robert Büchler, Kurt Hauert